中國文人園林

陳從周　著

中華書局

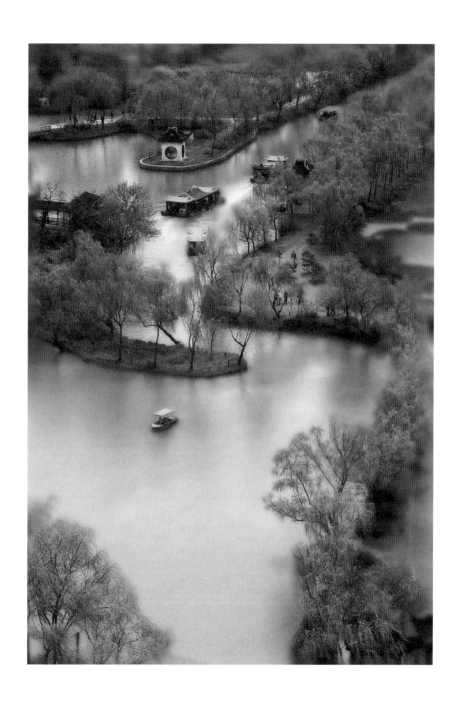

棲靈塔下春意濃　揚州市園林局供圖

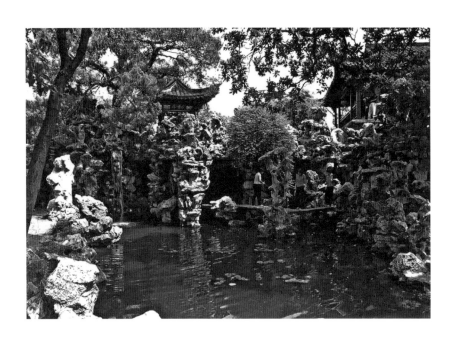

个园夏山　扬州市园林局供图

秋日何園　揚州市園林局供圖

瘦西湖冬景　揚州市園林局供圖

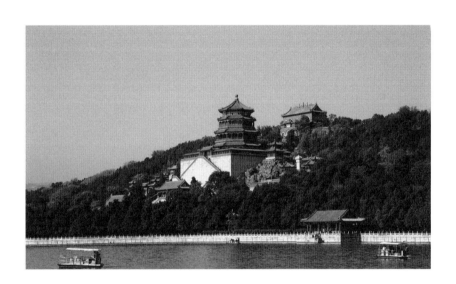

頤和園佛香閣　王帥帥 / 攝

複道光影 揚州市園林局供圖

錦泉花嶼 瘦西湖　揚州市園林局供圖

个园宜雨轩 扬州市园林局供图

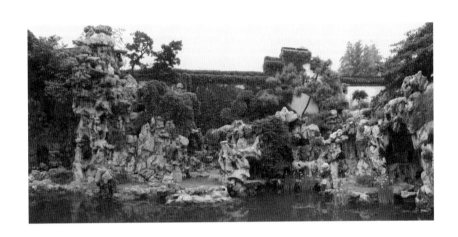

何園片石山房假山　揚州市園林局供圖

颐和园十七孔桥　姚武 / 摄

序

一

歷朝歷代的中國園林都是身價不菲的地產；與此同時，也是精心建造且富有美感的人類遺產。園林橫亙於幾類中國學科的交叉地帶，燭照它們所跨越的邊緣區域，並擁有為之一亮的藝術魅力。[1]

人與土地之間的關係是最根本的。這種關係的產生早於社會的產生——早在對大自然的力量與豐饒有所了解之前，人類就為食物和蔽身之處而搜刮着土地——也早於園林這一現象的產生。人們在某地定居，因此社會得以演化，園林成為可能。隨着時間的流逝，人類第一次有意識地建造住所，社會結構在人類聚羣中更加牢固，社會差異隨之而來，不可避免。某些羣體發現了人與土地之間新的關係，由此產生我們現在所謂的「特權」。這就要求在土地滿足人類純粹的生存需求之餘、用於其他目的之前，社會經濟必須達到相當穩定的程度。因此當這一經濟基礎形成之時，由綿延不盡的大自然圍合而來的園林之形也隨之誕生，園林作為封地被擁有、隨意讓渡或改建。隨着時間的推移，這些園林的私有、專屬性越來越低，很快在幾乎所有文化和地區都佔據了一席之地。最早的園林可追溯到四千多年前的埃及。今天，我們甚至可以大膽地將園林描述為所

有文化形態中最為民主、最受歡迎的一種形式。正如讀者在本書中所讀到的——

　　　　雖閭閻下戶，亦飾小小盆島為玩。

　　時至今日，對於園林的熱衷略有減褪，究其原因，是由於當代生活節奏加快、內容繁多，不斷侵蝕這些「閭閻下戶」曾經擁有的閒暇時光以及賞識水準。

　　園林從文化層面上徹裡徹外地體現了人與自然的關係；而對於擁有德國精神分析學之父西格蒙德·弗洛伊德之洞察力的近代人而言，這種關係還體現在精神層面上。不論哪個層面，可以說這一關係既體現了人類對大自然的控制欲望、對其千姿百態的崇敬心情，也寄託着人類加強大自然、本然體驗大世界的真切理想。人類從來都是傲慢不遜的動物。作為人類有能力按自身意志塑造大自然的最終實證，神形兼備的園林稱得上是人類文明的基石。從美索不達米亞到希臘、從羅馬到歐洲與現代世界，有大量例證可循；阿拉伯、塞爾柱、古波斯、伊斯蘭及歐亞大陸等文明也概莫能外。這當中一條源遠流長的紐帶，也許要數中國的古典文化傳統及其精湛的美學之間的聯繫了。這種美學，在創造世界名園的過程中產生了深情和動力。

　　中國園林起源於皇家苑囿和狩獵圍場，但是從12世紀起，當園林作為私人庭園即富豪的專屬領地問世時，其審美形式也更上一層樓。作為一種理念，園林「給士大夫提供了一種

方式，至少在某種程度上，讓他們得以自我陶冶，同時又能避塵囂、隱自然」。[2]

園林的故事總是以個人開場，幾乎無一例外。這個「他」也許是精明的地主或社會名流，他們僱人出資興建園林，或以其大名為園林命名。同樣，也可能是一個設計師，園子因其設計而初具樣式之美和情感魅力。12 世紀以來，給中國文人士大夫提供修身之所，成為眾多營造匠師的生計着落；他們不遺餘力構園的業績，本書足以見證。其中最突出的，當數 17 世紀的知名學者計成（1582—約 1642），江蘇吳江人氏。他營造了許多精緻的園林，其中一些至今仍是這門藝術形式的最佳典範。

值得注意的是，計成的理念在其著作《園冶》（1631 年完成）中得以留傳後人，他的實際營造物在接下來的幾百年中可隨時隨地供人評說。近代人認為，計成技藝的奇特之處在於，他的作品都完美地經受了時間的考驗。他畢生從事的造園活動是一種藝術形式，有着豐富的文化聯繫，對有志於此的人而言，《園冶》有着不可估量的影響。20 世紀的園藝巨擘陳從周身上就體現了這一影響，他勤勉而成的學術論著就囊入本書。

編者白謙，集子取名為《中國文人園林》，彙集了陳從周先生 1979 年至 1982 年在上海同濟大學以及各種研討會上的演講筆錄，還有他為校刊撰寫的一系列文章。此外還包括他 20 世紀 50 年代末、60 年代初直到 90 年代早期在博物館通訊和學術期刊上發表的一系列文章。《中國文人園林》因

此體現了嚴肅深入的園林史研究，遍及中國大地，提及園林的樣式與內涵、造園者傳記以及中國由來已久的精深造園史的特性。在這個國家獨特的社會文化範圍內，園林作為有意規制的避隱之所，從一開始就被賦予了「由建築、山水、花木等組合而成的一個綜合藝術品」的觀念。園林圈圍在一片實在的土地之內，為了與自然相應的樂趣而營造，優雅而有節奏。正如許多中國畫所描繪的那樣，畫中人或參悟冥想，或肅立巨石之上，或棲身大樹之下，或休憩涼亭之中，間或友朋為伴，但常形單影隻。置身其中的這些園林是一綜合領域，遊憩其間則心田澄靜而粗野頓消。

自周朝（前 1046—前 256）始，設計師和園藝師花了兩千多年時間才演化出理想園林審美觀的整體概念，汲取了同時期其他藝術形式的審美情懷。審美觀的形成肯定涉及各種試錯實踐，數量之多遠超議論範圍。陳從周的字裡行間也提到植物從原生地移栽未果，抑或後人干預古舊園林的原有形制。可以説，自然裡存在着無形的時間力量，造園師有着引導沉思冥想的訪客進入景點的無形之手，二者互為補充。細心敏鋭的訪客一旦進入，便能從眾多的場景中領會「構園神理」。

到了 17 世紀計成的年代，緣於這位大師的貢獻，造園美學達到巔峰。對此，陳從周敏鋭地指出：「這足以説明當地人民對自然的愛好。」他確認，計成的許多園林創意在蘇州興旺不衰，「蘇州園林在今日保存者為數最多，且亦最完整。」那些基本的組成元素是最起碼的要求；但在計成靈巧的手下，

園林的物理佈局處處體現着和諧之美。這是通過一系列巧妙的過渡實現的，如使用亭子這類建築形式進行貫穿連接等。這些過渡為人們提供了一個空間，能夠停留、沉思、玩味輪廓及色彩變換中的季節更替。陳從周在 1994 年寫道，「造園如綴文。」完美的園林與詩文和繪畫如出一轍，他認為每一個這樣的園林應該「蘊藉有餘味」。這餘味在計成之外許多造園家的作品中都得到了體現。很少有人能像陳從周那樣有緣欣賞並仔細觀察如此之多的園林，至少在近代史上如此。陳從周那些觀察細緻、描述詳細的文章，結合起來就是對古建築、園林和住宅的綜合調查。即便是隨意一瞥，人們也能看出陳從周的慧眼，他能注意到那些細節並詳作解釋。

如下例談到在一些小園子裡見到的橋：

> 對於古代園林中的橋常用一面闌干，很多人不解。此實仿自農村者。農村橋農民要挑擔經過，如果兩面用闌干，妨礙擔行，如牽牛過橋，更感難行，因此農村之橋，無闌干則可，有欄亦多一面。後之造園者未明此理，即小橋亦兩面高闌干，宛若夾弄，這未免「數典忘祖」了。

陳從周對園林的調查凸顯其在觀察、重建園林個性方面的濃厚興趣。在他看來，每座園林「應該有那個地方的植物特色」，而且大多是為了表達某種蘊藉之意而設計。他在計成的著作裡發現了各種具有啟發性、創造性的例子。令陳從

周為之歡欣的是，為保障設計的質感與深度，計成針對園林內部佈局和工藝不惜運用多種元素與材料。在他討論的園林的各方面當中，歷史語境在園林形式與審美的演變中不無影響。他的闡釋非常仰仗於自身深厚的藝術造詣，以及各藝術門類與構園理念之間的演進關係。「……詩文、書畫、戲曲，同是一種思想感情，用不同形式表現而已。」陳從周解釋道：

> 士大夫可說皆為文人，敏詩善文，擅畫能歌，其所造園無不出之同一意識，以雅為其主要表現手法了。園寓詩文，復再藻飾，有額有聯，配以園記題詠，園與詩文合二為一。所以每當人進入中國園林，便有詩情畫意之感，如果遊者文化修養高，必然能吟出幾句好詩來，畫家也能畫上幾筆晚明清逸之筆的園景來。這些我想是每一個受過教育的遊者所必然產生的情景，而其產生之由就是這個道理。

談到與他所見證的園林成就更密切相關的一點，他寫道：「……評園必究園史，更須熟悉當時之生活，方言之成理。園有一定之觀賞路線，正如文章之有起承轉合……」

這也是陳從周採納遵循的一個過程。冗長描述中的細節之密，加之經年累月一訪再訪的結果，有時可能給文章增添了學究般平淡的氣息，但是文中穿插提到的書畫、崑曲、詩詞等，都激發了讀者的心緒：那是倘若一旦成行之時——且園林並未因時間的流逝、城市的發展而有所變化——在園林

的無數景觀中徜徉沉思，可能際遇的種種心緒。城市擴張只是一種手段，用以對治密集的都會及其日漸膨脹的人口，並非無法控制。

陳從周在這些文章中所展現出的熱愛之情，也許正由於此，我們知道他也意識到了園林始終在本質上 —— 正如柯律格在本文開篇處描述的那樣 —— 是「地產」。這一見識在今天是先見之明，因為現存的古園林正是經由當代之手得以保存下來，並正以現代旅遊的名義搞得越來越商業化。園林改名換姓，部分內涵不復原貌，陳從周哀嘆不已，這都破壞了園林本身的氛圍。他不厭其煩地描述形式的改變 —— 開啟新大門或改變步道 —— 在他眼中是如何影響、「顛倒」了構園中「起承轉合」的自然流暢。這就使得編入此書中的研究與文章越發重要了。這是他畢生的結晶，而他可能是中國最後一代於私塾治四書、接受大學教育，並得以一睹「原」林風采的學者。浙江大學的宋凡聖教授稱陳從周先生為「現當代既能親自動手造園、復園，又能親自著書立說、品評論述中國園林的第一人」。這部彙編作品便是對他一生工作的禮讚。

正如陳從周描繪的那些園林，這本《中國文人園林》中的篇章也可看作是巧妙融合了若干的「中國元素」，淘美且異地「燭照它們所跨越的邊緣區域」。

凱倫·史密斯

英籍中國藝術史家

2018 年 6 月 26 日

注　釋

1　柯律格：《豐饒之地：中國明代的園林文化》，達勒姆：杜克大學出版社，1996：
　　第 19 頁。

2　伊麗莎白・哈默：《牆內自然：大都會藝術博物館內的中國園林庭院》，紐約：大
　　都會藝術博物館，2003：第 19 頁。

序二

中國古典園林實為「文人園」。士大夫、文人、畫家或造園家秉承明清文化傳統，設計、建造、擁有文人園。他們敏詩善文，能寫會畫，兼工戲曲，皆欲避喧囂以歸自然。正如陳從周先生所言，園之築出於文思，園之存，賴文以傳；相輔相成，互為促進，園實文，文實園，兩者無二致也。

陳先生是教師、作家、畫家，畢生投身於明清傳統的造園事業。可以說本書的文章就是當代文人寫的文人園。書中第一部分「雖由人作，宛自天開」由十六篇文章組成，先生變身儒雅的導遊，帶讀者遊園賞景，分享他的日涉之趣。他引領讀者或探尋幽深之處，或信步曲折水岸遊廊，領略不同風景，一路走來逸聞趣事信手拈來，同時還不忘介紹選址、佈局、借景、靜觀、動觀等造園原則和技術細節。第二部分「造園準則與美學」以《說園》五篇連載開篇，奠定了他 20 世紀中國園林大家的地位。他繼承了明朝計成的衣缽，計氏的《園冶》是世界上首部造園著作，他則青出於藍而勝於藍。《說園》五篇的內容比《園冶》更加廣泛深入；第二部分收錄的其他七篇文章更是超越了造園本身，講述了文人園與中國詩文、繪畫、書法、戲曲和居住者日常生活的微妙

* 編輯注：此版無英譯，故對凌序作了刪訂。

聯繫。

據統計，此書詳述和提及的園林、景點有幾百個，引用古典文學、詩詞散文作品百餘處，涉及的士大夫、作家、畫家、造園家或園林主人更是數不勝數。如此豐富的信息，加之作者引人入勝的文筆，希望本書能使專家和普通讀者得以管窺中國園林造園的方方面面。讀者即便身處斗室，一卷在手，亦可神遊名園，嗅花香臨清池品假山，體會雲霞翠軒、雨絲風片、煙波畫船的詩情畫意。

陳從周先生的博學多才源於良好的教育背景。他五歲向孔夫子叩頭破蒙，七歲進私塾，從早到晚就是讀書背書，午後習字，隔三天要學造句。寒暑不輟，到年終要背年書，就是將一年所讀的書全部背出來才可放年學。八歲喪父，母親要他清晨臨帖習字，每晚燈下記賬。他在《書邊人語》裡回憶：

> 當時的生活是枯寂的，然而塾師對學生的責任感是強的，真是一絲不苟，我背書與寫字的功夫，基礎是這時打下的。[1]

十歲那年上教會小學，插入三年級。母親將他託付給老姑丈，放學後讀古文，《古文觀止》《幼學瓊林》《唐詩三百首》等，統統要背。他寫道：

> 當時孩子的讀書任務，說得簡單點，就是背書、寫字。看來似乎是原始，但今天看來，比電腦、錄音機、

錄像機等都先進,因為通過這樣的訓練,知識都為我所有了,什麼辦法也拿不走。所以我後來能逐漸領會書中內容,又能不需檢書而信手拈來,也不用儀器來畫字,用複印機來代替抄書,我自己掌握了主動權。天下有許多事看來似乎是愚蠢,但反轉來又覺得是先進。

通過學校、家裡的訓練以及自修,他練就了驚人的記憶力。除去背書,門聯、字屏、匾額、街景以及父老茶餘酒後的清談,一方的鄉土歷史知識也背得一字不差。他說:

> 我懂得利用腦瓜子這個倉庫,分門別類,迅速歸檔。

博聞強記,學起來輕鬆愉快,也激發了他更大的學習興趣。他從小就學畫畫、裱畫、藝花,把玩小盆景;喜歡看建屋造園,從斷木到架樑,從選石到疊山。如此經年累月,獲得的知識技能極大擴充了他的信息儲備。

學生時代他常去老師家中,看老師的藏書手稿,學習課堂中得不到的東西。在此過程中形成了事師必謹的態度。有些老師還有點脾氣,但他毫不介意。

> 色愈厲而禮愈恭,人家還是樂於教導的,娓娓清談,其中真有極寶貴的東西,都是他一生總結下的經驗。一語道破,豁然開朗。

他説，沒有謙恭的態度，「又如何能得到前輩的垂青呢？」這一美德每每給他在恰當的時候贏得恰當的老師。因他心誠，並能逐頁背誦中國古建翹楚梁思成的《營造法式注釋》，梁就主動收他為徒，二人誼兼師友。

他在文學藝術領域獲得了極高的成就。早在初中時就開始投稿，寫些傳聞掌故、花鳥工藝之類的文章，贏得老師好評。喜讀李清照詞，二十二歲就完成了《李易安夫婦事跡繫年》；九年後發表的《徐志摩年譜》，至今仍是研究徐志摩的寶貴資料。之江大學畢業後，他在中學裡教語文、史地、圖畫、生物，在大專院校教美術史、教育史、美學、詩選。三十歲舉辦首場個人畫展，以人物、山水、花鳥畫蜚聲滬上。同濟大學聘其為教授，教授古建築和園林。他還寫文章，作詩繪畫，習字，給園林、建築題詞，做木工，製硯，並首先將園林美與戲曲美聯繫起來。

文學為陳從周打開了文人園和古建築的大門，成就了這位理論家和踐行者。他在 1984 年的《燈邊雜憶》寫道：

> 今天回憶起來，我因喜讀李清照的詞，進而讀了她父親李格非的《洛陽名園記》。這位李老太爺還是我研究園林的啟蒙老師，他不但教導了我怎樣品園，怎樣述園，而最重要的，他的文采使我加深了鍾情於園。因為文章中提到《木經》，因《木經》[2] 知道了《營造法式》，找到了《營造法式》，我的大建築課本有了，但是看不懂。我再尋着了《中國營造學社彙刊》，我們古建築的

老一輩的文章，有了說解，使我開始成為一個私淑弟
子。後來又進入了他們的行列，終於成為我終生事業。
誰也料不到我今天在古建築與園林上的一點微小成就，
這筆功勞賬還要算到李清照身上，似乎太令人費解了，
然而事實就是這樣。

　　顯然，他這次事業轉型，使 20 世紀的中國得以產生了一
位園林大家，善用古典的文學語言闡述文人園的準則、美學
並親手造園，這一切在這本《中國文人園林》中得到充分體
現。本書主題簡明，話題豐富，行文半文半白，可與李格非、
張岱、袁枚、李斗的文字相媲美。他憑着過人的記憶力，筆
不停歇，一氣呵成；很少作注釋，僅有的幾條也不像當時批
注，更似事後所為。他旁徵博引，無暇提及引文題目、作者
信息等，對古人和同代好友皆以字號呼之。總體來講，古文
基礎較好的讀者能踏上愉快的閱讀之旅，增廣見聞。對於「未
點明的部分」，他們或認為理所應當，或不願順暢的閱讀為
此類瑣碎而打斷。

　　（文章中標阿拉伯數字的注釋是整理者多方調研後補撰
的。）陳從周先生原作有二十條腳注，帶有「從周案」字樣，
其中四條是為行文簡便從文中挑出者；另有八條尤長，內容
充實，兼具文采。

　　在中文編輯工作中，我的同事仲志蘭對原稿中的打印差
錯、錯字漏字和其他紕漏進行了修訂、彌補。這些文章經由
不同出版社重複排印，加之作者下筆立就不查資料，紕漏在

所難免。如《說園（四）》中的兩條引語，陳從周稱都引自王時敏的《樂郊園記》，實際上第二條源自王寶仁編撰的《奉常公年譜》。再如《說園（五）》引用王原祁的文章作「視其定意若何，偏正若何……」，應為「視其定意若何，結構若何，出入若何，偏正若何……」她發現的此類疏忽都在文中加以更正。

付梓之際，衷心感謝陳教授長女陳勝吾女士同意出版此書，提供數幅珍貴照片畫作，並撥冗核實我們編寫的《陳從周生平》的有關信息。感謝蘇美娟女士對原文錯訛之處加以訂正。感謝王偉強提供豫園照片。感謝王帥帥、姚武提供頤和園相關照片。感謝同濟大學韓鋒教授對我們的目錄提出修改建議，將所選文章以這樣一個有邏輯的順序呈現給大家。

在此也向揚州市發改委副主任程兆君和揚州市園林局局長趙御龍致以誠摯的謝意。2014 年北京 APEC 假期之時，我去揚州考察，他們二位親自接待並組織了陳從周《揚州園林與住宅》研討會。感謝許少飛先生在會上對該篇原文的錯訛之處加以修正。

此書耗時近兩載，希望能還原陳先生精美的原文韻味，不辜負中外讀者的厚望。

凌原

外語教學與研究出版社

2018 年 9 月於北京

注　釋

1　陳從周：〈書邊人語〉，收入黃昌勇編《園林清議》，南京：江蘇文藝出版社，
2005：286—287 頁，289 頁，294 頁。

2　《木經》喻皓所撰。喻皓為五代末北宋初人。

目　錄

第二部分　造園準則與美學

第一部分

雖由人作，宛自天開

蘇州園林概述

一

我國園林，如從歷史上溯源的話，當推古代的囿與園，以及《漢制考》上所稱的苑。《周禮‧天官‧大宰》：「九職……二曰園圃，毓草木。」《地官‧囿人》：「掌囿游之獸禁，牧百獸。」《地官‧載師》：「以場圃任園地。」《說文注》：「囿，苑有垣也，从口有聲，一曰所以養禽獸曰囿。」「圃，所以種菜曰圃。」「園，所以樹果也。」「苑，所以養禽獸。」據此則囿、園、苑的含意已明。我們知道猞韋[1]的囿，黃帝[2]的囿，已開囿圃之端。到了三代，苑囿專為狩獵的地方，例如周姬昌（文王）[3]的囿，芻蕘雉兔，與民同之。秦漢以後，園林漸漸變為統治者遊樂的地方，興建樓館，藻飾華麗了。秦嬴政（始皇）[4]築秦宮，跨渭水南北，覆壓三百里。漢劉徹（武帝）[5]營上林苑、甘泉苑，以及建章宮北的太液池，在歷史的記載上都是範圍很大的。其後劉武（梁孝王）[6]的兔園，開始了疊山的先河。魏曹丕（文帝）[7]更有芳林園。隋楊廣（煬帝）[8]造西苑。唐李漼（懿宗）[9]於苑中造山植木，建為園林。北宋趙佶（徽宗）[10]之營艮嶽，為中國園林之最著於史籍者。宋室南渡，於臨安（杭州）[11]建造玉津、聚景、集芳等園。元忽必烈（世祖）[12]因遼金瓊華島為萬歲山太液池。明清以降除踵前遺規外，並營建西苑、南苑，以及西郊暢春、清漪、圓明等諸園，其數目視前代更多了。

　　私家園林的發展，漢代袁廣漢於洛陽北邙山下築園，東西四里，南北五里，構石為山，復蓄禽獸其間，可見其規模之大了。梁冀[13]多規苑囿，西至弘農，東至滎陽，南入魯陽，北到河淇，周圍千里。又司農張倫[14]造景陽山，其園林佈置有若自然。可見當時園林在建築藝術上已有很高的造詣了。尚有茹皓，吳人，採北邙及南山佳石，復築樓館列於上下，並引泉蒔花，這些都以人工代天巧。[15]魏晉六朝這個時期，是中國思想史上大轉變的時代，亦是中國歷史上戰爭最頻繁的時代，士大夫習於服食，崇尚清談，再兼以佛學昌盛，於是禮佛養性，遂萌出世之念，雖居城市，輒作山林之想。在文學方面有詠大自然的詩文，繪畫方面有山水畫的出現，在建築方面就在宅第之旁築園了。石崇[16]在洛陽建金谷園，從其《思歸引序》來看，其設計主導思想是「避囂煩」「寄情賞」。再從《梁書‧蕭統傳》、徐勉《誡子崧書》[17]、庾信《小園賦》[18]等來看，他們的言論亦不外此意。唐代如宋之問的藍田別墅[19]、李德裕的平泉別墅[20]、王維的輞川別業[21]，皆有竹洲花塢之勝，清流翠筱之趣，人工景物，彷彿天成。而白居易的草堂[22]，尤能利用自然，參合借景的方法。宋代李格非《洛陽名園記》[23]、周密《吳興園林記》[24]，前者記北宋時所存隋唐以來洛陽名園如富鄭公園等[25]，後者記南宋吳興園林如沈尚書園等。記中所述，幾與今日所見園林無甚二致。明清以後，園林數目遠邁前代，如北京勺園[26]、漫園[27]，揚州影園、九峰園、个園，海寧安瀾園，杭州小有天園，以及明王世貞[28]《遊金陵諸園記》所記東園等，其數不勝枚舉。今存者如杭州皋園[29]，南潯適園、宜園、小蓮莊，上

海豫園，常熟燕園，南翔古猗園，無錫寄暢園等，為數尚多，
而蘇州又為各地之冠。如今我們來看看蘇州園林在歷史上的
發展。

<p style="text-align:center">二</p>

　　蘇州在政治經濟文化上，遠在春秋時的吳，已經有了基
礎，其後在兩漢、兩晉又逐漸發展。春秋時吳之梧桐園，以及
晉之顧辟疆園[30]，已開蘇州園林的先聲。六朝時江南已為全國
富庶之區[31]，揚州、南京、蘇州等處的經濟基礎，到後來形成
有以商業為主，有以絲織品及手工業為主，有為官僚地主的消
費城市。蘇州就是手工業重要產地兼官僚地主的消費城市。

　　我們知道，六朝以還，繼以隋代楊廣（煬帝）開運河，促
使南北物資交流；唐以來因海外貿易，江南富庶視前更形繁
榮。唐末中原諸省戰爭頻繁，受到很大的破壞，可是南唐吳越
範圍，在政治上、經濟上尚是小康局面，因此有餘力興建園
林，宋時蘇州朱長文因吳越錢氏舊園而築樂圃[32]，即是一例。
北宋江南上承南唐、吳越之舊，地方未受干戈，經濟上沒有受
重大影響，園林興建不輟。及趙構（高宗）南渡，蘇州又為平
江府治所在，趙構曾一度「駐蹕」於此。王喚營平江府治[33]，其
北部鑿池構亭，即使官衙亦附以園林。其時土地兼併已甚，
豪門巨富之宅，其園林建築不言可知了。故兩宋之時，蘇州園
林著名者，如蘇舜欽就吳越錢氏故園為滄浪亭[34]，梅宣義構五
畝園[35]，朱長文築樂圃，而朱勔為趙佶營艮嶽外[36]，復自營同樂
園，皆較為著的。元時江浙仍為財富集中之地，故園林亦有所

興建，如獅子林即其一例。迨入明清，土地兼併之風更甚，而蘇州自唐宋以來已是絲織品與各種美術工業品的產地，又為地主官僚的集中地，並且由科舉登第者最多，以清一代而論，狀元之多為全國冠。這些人年老歸家，購田宅，設巨肆，除直接從土地上剝削外，再從商業上經營盤剝，以其所得大建園林以娛晚境。而手工業所生產，亦供若輩使用。其經濟情況大略如此。它與隋唐洛陽、南宋吳興、明代南京，是同樣情況的。

　　除了上述情況之外，在自然環境上，蘇州水道縱橫，湖泊羅佈，隨處可得泉引水，兼以土地肥沃，花卉樹木易於繁滋。當地產石，除堯峰山外，洞庭東西二山所產湖石，取材便利。距蘇州稍遠的如江陰黃山、宜興張公洞、鎮江圌山、大峴山、句容龍潭、南京青龍山、崑山馬鞍山等所產，雖不及蘇州為佳，然運材亦便。而蘇州諸園之選峰擇石，首推湖石，因其姿態入畫，具備造園條件。《宋書·戴顒傳》：「（顒）出居吳下。吳下士人共為築室，聚石引水植林開澗，少時繁密，有若自然。」即其一例。其次，蘇州為人文薈萃之所，詩文書畫人才輩出。士大夫除自出新意外，復利用了很多門客，如《吳風錄》（黃省曾著，編者注）[37] 載：「朱勔子孫居虎丘之麓，尚以種藝壘山為業，遊於王侯之門，俗呼為花園子。」又周密《癸辛雜識》云：「工人特出於吳興，謂之山匠，或亦朱勔之遺風。」既有人為之策劃，又兼有巧匠，故自宋以來造園家如俞澂、陸壘山、計成、文震亨、張漣、張然、葉洮、李漁、仇好石、戈裕良等 [38]，皆江浙人。今日疊石匠師出南京、蘇州、金華三地，而以蘇州匠師為首，是有歷史根源的。但士大夫固然有財

力興建園林，然《吳風錄》所載，「雖閭閻下戶，亦飾小小盆島為玩」，這可説明當地人民對自然的愛好了。

　　蘇州園林在今日保存者為數最多，且亦最完整，如能全部加以整理，不啻是個花園城市。故言中國園林，當推蘇州了。我曾經稱譽云：「江南園林甲天下，蘇州園林甲江南。」這些園林我經過五年的調查踏勘，復曾參與了修復工作。前夏與今夏又率領同濟大學建築系的同學作教學實習，主要對象是古建築與園林，逗留時間較久，遂以測繪與攝影所得，利用拙政園、留園兩個最大的園作例，略略加以説明一些蘇州園林在歷史上的發展，與設計方面的手法，供大家研究。其他的一些小園林，有必要述及的，亦一併包括在內。

三

　　拙政園：拙政園在婁齊二門間的東北街。明嘉靖時（1522—1566 年）王獻臣因大宏寺廢地營別墅 39，是此園的開始。「拙政」二字的由來，是用潘岳「拙者之為政」的意思 40。後其子以賭博負失，歸里中徐氏。清初屬海寧陳之遴 41，陳因罪充軍塞外，此園一度為駐防將軍府，其後又為兵備道館。吳三桂婿王永寧亦曾就居於此園。後沒入公家，康熙初改蘇松常道新署，其後玄燁（康熙）南巡，也來遊到此。蘇松常道缺裁，散為民居。乾隆初歸蔣棨，易名復園。嘉慶中再歸海寧查世倓，復歸平湖吳璥 42。迨太平天國克復蘇州，又為忠王府的一部分。太平天國失敗，為清政府所據。同治十年（1871 年）改為八旗奉直會館，仍名拙政園。西部歸張履謙所有，易名補園。解放後

已合而為一。

　　拙政園的佈局主題是以水為中心。池水面積約佔總面積五分之三，主要建築物十之八九皆臨水而築。文徵明《拙政園記》：「在郡城東北，界婁齊門之間。居多隙地，有積水互其中，稍加浚治，環以林木。」據此可以知道是利用原來地形而設計的，與明末計成《園冶》中《相地》一節所說「高方欲就亭臺，低凹可開池沼」的因地制宜方法相符合。故該園以水為主，實有其道理在。在蘇州不但此園如此，闊階頭巷的網師園，水佔全園面積達五分之四。平門的五畝園亦池沼透迤，望之彌然，莫不利用原來的地形而加以浚治的。景德路環秀山莊，乾隆間蔣楫鑿池得泉，名「飛雪」，亦是解決水源的好辦法。

　　園可分中、西、東三部，中部係該園主要部分，舊時規模所存尚多，西部即張氏「補園」，已大加改建，然佈置尚是平妥。東部為明王心一歸田園居，久廢，正在重建中。

　　中部遠香堂為該園的主要建築物，單檐歇山面闊三間的四面廳，從廳內通過窗欞四望，南為小池假山，廣玉蘭數竿，扶疏接葉，雲牆下古榆依石，幽竹傍巖，山旁修廊曲折，導遊者自園外入內。似此的佈置不但在進門處可以如入山林，而坐廳南望亦有山如屏，不覺有顯明的入口，它與住宅入口處置內照壁，或置屏風等來作間隔的方法，採用同一的手法。東望繡綺亭，西接倚玉軒，北臨荷池，而隔岸雪香雲蔚亭與待霜亭突出水面小山之上。遊者坐此廳中，則一園之景可先窺其輪廓了。以此廳為中心的南北軸線上，高低起伏，主題突出。

而尤以池中島嶼環以流水，掩以叢竹，臨水湖石參差，使人望去殊多不盡之意，彷彿置身於天然池沼中。從遠香堂緣水東行，跨倚虹橋，橋與闌皆甚低，係明代舊構。越橋達倚虹亭，亭倚牆而作，僅三面臨空，故又名東半亭。向北達梧竹幽居，亭四角攢尖，每面闢一圓拱門。此處係中部東盡頭，從二道圓拱門望池中景物，如入環中，而隔岸極遠處的西半亭隱然在望。是亭內又為一圓拱門，倒映水中，所謂別有洞天以通西部的。亭背則北寺塔聳立雲霄中，為極妙的借景。左顧遠香堂、倚玉軒及香洲等，右盼兩島，前者為華麗的建築羣，後者為天然圖畫。劉師敦楨[43]云：「此為園林設計上運用最好的對比方法。」根據實際情況，東西二岸水面距離並不太大，然而看去反覺深遠特甚。設計時在水面隔以樑式石橋，透迤曲折，人們視線從水面上通過石橋才達彼岸。兩旁一面是人工華麗的建築，一面是天然蒼翠的小山，二者之間水是修長的，自然使人們感覺更加深遠與擴大。對岸老榆傍岸，垂楊臨水，其間一洞窈然，樓臺畫出，又別有天地了。從梧竹幽居經三曲橋，小徑分歧，屈曲循道登山，達巔為待霜亭，亭六角，翼然出叢竹間。向東襟帶綠漪亭，西則復與長方形的雪香雲蔚亭相呼應。此島平面為三角形，與雪香雲蔚亭一島橢圓形者有別，二者之間一溪相隔，溪上覆以小橋，其旁幽篁叢出，老樹斜依，而清流涓涓，宛若與樹上流鶯相酬答，至此頓忘塵囂。自雪香雲蔚亭而下，便到荷風四面亭。亭亦六角，屆三路之交點，前後皆以曲橋相貫，前通倚玉軒而後達見山樓及別有洞天。經曲廊名柳蔭路曲者達見山樓，樓為重檐歇山頂，以假山構成雲梯，

可導至樓層。是樓位居中部西北之角，因此登樓遠望，其至四周距離較大，所見景物亦遠，如轉眼北眺，則城隈景物，又瞬入眼簾了。此種手法，在中國園林中最為常用，如中由吉巷半園用五邊形亭，獅子林用扇面亭，皆置於角間略高的山巔。至於此園面積較大，而積水瀰漫，建一重樓，但望去不覺高聳凌雲，而水問倒影清澈，尤增園林景色。然在設計時，應注意其立面線腳，宜多用橫線，與水面取得平行，以求統一。香洲俗呼「旱船」，形似船而不能行水者。入艙置一大鏡，故從倚玉軒西望，鏡中景物，真幻莫辨。樓上名澄觀樓，亦宜眺遠。向南為得真亭[44]，內置一鏡，命意與前同。是區水面狹長，上跨石橋名小飛虹，將水面劃分為二。其南水榭三間，名小滄浪，亦跨水上，又將水面再度劃分。二者之下皆空，不但不覺其局促，反覺面積擴大，空靈異常，層次漸多了。人們視線從小滄浪穿小飛虹及一庭秋月嘯松風亭，水面極為遼闊，而荷風四面亭倒影、香洲側影、遠山樓角皆先後入眼中，真有從小窺大，頓覺開朗的樣子。枇杷園在遠香堂東南，以雲牆相隔。通月門，則嘉實亭與玲瓏館分列於前，復自月門回望雪香雲蔚亭，如在環中，此為最好的對景。我們坐園中，垣外高槐亭臺，移置身前，為極好的借景。園內用鵝子石鋪地，雅潔異常，惜沿牆假山修時已變更原形，而雲牆上部無收頭，轉折又略嫌生硬。從玲瓏館旁曲廊至海棠春塢，屋僅面闊二間，階前古樹一木，海棠一樹，佳石一二，近屋迴以短廊，漏窗外亭閣水石隱約在望，其環境表面上看來是封閉的，而實際是處處通暢，面面玲瓏，置身其間，便感到密處有疏，小處現大，可見設計手

法運用的巧妙了。

　　西部與中部原來是不分開的，後來一園劃分為二，始用牆間隔，如今又合而為一，因此牆上開了漏窗。當其劃分時，西部欲求有整體性，於是不得不在小範圍內加工，沿水的牆邊就構了水廊。廊復有曲折高低的變化，人行其上，宛若凌波，是蘇州諸園中之遊廊極則。卅六鴛鴦館與十八曼陀羅花館係鴛鴦廳，為西部主要建築物，外觀為歇山頂，面闊三間，內用卷棚四卷，四隅各加暖閣，其形制為國內唯一孤例。此廳體積似乎較大，其因實由於西部劃分後，欲成為獨立的單位，此廳遂為主要建築部分，在需要上不能不建造。但礙於地形，於是將前部空間縮小，後部挑出水中，這雖然解決了地位安頓問題，但卒使水面變狹與對岸之山距離太近，陸地縮小，而本身又覺與全園不稱，當然是美中不足處。此廳為主人宴會與顧曲之處，因此在房屋結構上，除運用卷棚頂以增加演奏效果外，其四隅之暖閣，既解決進出時風擊問題，復可利用為宴會時僕從聽候之處，演奏時暫作後臺之用，設想上是相當周到。內部的裝修精緻，與留聽閣同為蘇州少見的。至於初春十八曼陀羅花館看寶朱山茶花，夏日卅六鴛鴦館看鴛鴦於荷藥間，宜乎南北各置一廳。對岸為浮翠閣，八角二層，登閣可鳥瞰全園，惜太高峻，與環境不稱。其下隔溪小山上置二亭，即笠亭與扇面亭。亭皆不大，蓋山較低小，不得不使然。扇亭位於臨流轉角，因地而設，宜於開眺，故顏其額為「與誰同坐軒」。亭下為修長流水，水廊緣邊以達倒影樓。樓為歇山頂，高二層，與六角攢尖的宜兩亭遙遙相對，皆倒影水中，互為對景。鴛鴦廳

西部之溪流中，置塔影亭，它與其北的留聽閣，同樣在狹長的水面二盡頭，而外觀形式亦相彷彿，不過地位視前二者為低，佈局與命意還是相同的。塔影亭南，原為補園入口以通張宅的，今已封閉。

東部久廢，刻在重建中，從略。

留園：在閶門外留園路，明中葉為徐泰時「東園」[45]，清嘉慶間（1800 年左右）劉恕重建，以園中多白皮松，故名「寒碧山莊」，又稱「劉園」。園中舊有十二峰，為太湖石之上選。光緒二年（1876 年）間歸盛康，易名留園。園佔地五十市畝，面積為蘇州諸園之冠。

是園可劃分為東西中北四部。中部以水為主，環繞山石樓閣，貫以長廊小橋。東部以建築為主，列大型廳堂，參置軒齋，間列立峰斧劈，在平面上曲折多變。西部以大假山為主，漫山楓林，亭樹一二，南面環以曲水，仿晉人武陵桃源。是區與中部以雲牆相隔，紅葉出粉牆之上，望之若雲霞，為中部最好的借景。北部舊構已毀，今又重闢，平淡無足觀，從略。

中部：入園門經二小院至綠蔭，自漏窗北望，隱約見山池樓閣片斷。向西達涵碧山房三間，硬山造，為中部的主要建築。前為小院，中置牡丹臺，後臨荷池。其左明瑟樓倚涵碧山房而築，高二層，屋頂用單面歇山，外觀玲瓏，由雲梯可導至二層。復從涵碧山房西折上爬山遊廊，登「聞木樨香軒」，坐此可周視中部，尤其東部之曲谿樓、清風池館、汲古得綆處及遠翠閣等參差前後、高下相呼的諸樓閣，掩映於古木奇石之間。南面則廊屋花牆，水閣聯續，而明瑟樓微突水面，涵碧

山房之涼臺再突水面，層層佈局，略作環抱之勢。樓前清水一池，倒影歷歷在目。自聞木樨香軒向北東折，經遊廊，達遠翠閣。是閣位置於中部東北角，其用意與拙政園見山樓相同，不過一在水一在陸，又緊依東部，隔花牆為東部最好的借景。小蓬萊宛在水中央，濠濮亭列其旁，皆幾與水平。如此對比，容易顯山之峻與樓之高。曲谿樓底層西牆皆列磚框、漏窗，遊者至此，感覺處處鄰虛，移步換影，眼底如畫。而尤其舉首西望，秋時楓林如醉，襯托於雲牆之後，其下高低起伏若波然，最令人依戀不已。北面為假山，可亭六角出假山之上，其後則為長廊了。

　　東部主要建築物有二：其一五峰仙館（楠木廳），面闊五間，係硬山造。內部裝修陳設，精緻雅潔，為江南舊式廳堂佈置之上選。其前後左右，皆有大小不等的院子。前後二院皆列假山，人坐廳中，彷彿面對巖壑。然此法為明計成所不取，《園冶》云：「人皆廳前掇山，環堵中聳起高高三峰，排列於前，殊為可笑。」此廳列五峰於前，似覺太擠，了無生趣。而計成認為，在這種情況下，應該是「以予見：或有嘉樹，稍點玲瓏石塊；不然，牆中嵌理壁巖，或頂植卉木垂蘿，似有深境也」。我覺得這辦法是比較妥善多了。後部小山前，有清泉一泓，境界至靜，惜源頭久沒，泉呈時涸時有之態。山後沿牆繞以迴廊，可通左右前後。遊者至此，偶一不慎，方向莫辨。在此小院中左眺遠翠閣，則隔院樓臺又炯然在目，使人益覺該園之寬大。其旁汲古得綆處，小屋一間，緊依五峰仙館，入內則四壁皆虛，中部景物又復現眼前。其與五峰仙館相聯接處的

小院，中植梧桐一樹，望之亭亭如蓋，此小空間的處理是極好的手法。還我讀書處[46]與揖峰軒都是兩個小院，在五峰仙館的左鄰，是介於與林泉耆碩之館中間，為二大建築物中之過渡。小院繞以迴廊，間以磚框。院中安排佳木修竹，萱草片石，都是方寸得宜，楚楚有致，使人有靜中生趣之感，充分發揮了小院落的設計手法，而遊者至此往往相失。由揖峰軒向東為林泉耆碩之館，俗呼鴛鴦廳，裝修陳設極盡富麗。屋面闊五間，單檐歇山造，前後二廳，內部各施卷棚，主要一面向北，大木樑架用「扁作」，有雕刻，南面用「圓作」，無雕刻。廳北對冠雲沼，冠雲，岫雲，朵雲三峰以及冠雲亭、冠雲樓。三峰為明代舊物，蘇州最大的湖石。冠雲峰後側為冠雲亭、亭六角、倚玉蘭花下。向北登雲梯上冠雲樓，虎丘塔影，阡陌平疇，移置窗前了。佇雲庵與冠雲臺位於沼之東西。從冠雲臺入月門，乃佳晴喜雨快雪之亭。亭內楠木槅扇六扇，雕刻甚精。惜是亭面西，難免受陽光風露之損傷。東園一角為新闢，山石平淡無奇，不足與舊構相頡頏了。

西部園林以時代而論，似為明「東園」舊規，山用積土，間列黃石，猶是李漁所云「小山用石，大山用土」的老辦法，因此漫山楓樹得以滋根。林中配二亭：一為舒嘯亭，係圓攢尖；一為至樂亭，六邊形，係仿天平山范祠御碑亭而略變形的，在蘇南還是創見。前者隱於楓林間，後者據西北山腰，可以上下眺望。南環清溪，植桃柳成蔭，原期使人至此有世外之感，但有意為之，頓成做作。以人工勝天然，在園林中實是不易的事。溪流終點，則為活潑潑地，一閣臨水，水自閣下流

入，人在閣中，彷彿跨溪之上，不覺有盡頭了。唯該區假山，經數度增修，殊失原態。

北部舊構已毀，今新建，無亭臺花木之勝。

四

江南園林佔地不廣，然千巖萬壑，清流碧潭，皆宛然如畫，正如錢泳[47]所說：「造園如作詩文，必使曲折有法。」因此對於山水、亭臺、廳堂、樓閣、曲池、方沼、花牆、遊廊等之安排劃分，必使風花雪月，光景常新，不落窠臼，始為上品。對於總體佈局及空間處理，務使有擴大之感，觀之不盡，而風景多變，極盡規劃的能事。總體佈局可分以下幾種：

中部以水為主題，貫以小橋，繞以遊廊，間列亭臺樓閣，大者中列島嶼。此類如網師園以及怡園等之中部。廟堂巷暢園，地頗狹小，一水居中，繞以廊屋，宛如盆景。留園雖以水為主，然劉師敦楨認為該園以整體而論，當以東部建築羣為主，這話亦有其理。

以山石為全園之主題。因是區無水源可得，且無窪地可利用，故不能不以山石為主題使其突出，固設計中一法。西百花巷程氏園無水可託，不得不如此。環秀山莊範圍小，不能鑿大池，亦以山石為主，略引水泉，俾山有生機，巖現活態，苔痕鮮潤，草木華滋，宛然若真山水了。

基地積水瀰漫，而佔地尤廣，佈置遂較自由，不能為定法所圍。如拙政園、五畝園等較大的，更能發揮開朗變化的能事。尤其拙政園中部的一些小山，大有張漣所云「平崗小坡，

曲岸迴沙」，都是運用人工方法來符合自然的境界。計成《園冶》云：「雖由人作，宛自天開。」劉師敦楨主張：「池水以聚為主，以分為輔，小園聚勝於分，大園雖可分，但須賓主分明。」我說網師園與拙政園是兩個佳例，皆蘇州園林上品。

前水後山，復構堂於水前，坐堂中穿水遙對山石，而堂則若水榭，橫臥波面，文衙弄藝圃佈局即如是。北寺塔東芳草園亦彷彿似之。

中列山水，四周環以樓及廊屋，高低錯落，迤邐相續，與中部山石相呼應，如小新橋巷耦園東部，在蘇州尚不多見。東北街韓氏小園，亦略取是法，不過樓屋僅有兩面。中由吉巷半園、修仙巷宋氏園皆有一面用樓。

明代園林，接近自然，猶是計成、張漣輩後來所總結的方法，利用原有地形，略加整理。其所用石，在蘇州大體以黃石為主，如拙政園中部二小山及繡綺亭下者。黃石雖無湖石玲瓏剔透，然掇石有法，反覺渾成，既無矯揉做作之態，且無累石不固的危險。我們能從這種方法中細細探討，在今日造園中還有不少優良傳統可以吸收學習的。到清代造園，率皆以湖石疊砌，貪多好奇，每以湖石之多少與一峰之優劣，與他園計較短長。試以怡園而論，購洞庭山三處廢園之石累積而成，一峰一石，自有上選，即其一例。至於「小山用石」，非全無寸土，不然樹木將無所依託了。環秀山莊雖改建於乾隆間，數弓之地，深溪幽壑，勢若天成，其豎石運用宋人山水的所謂「斧劈法」，再以鑲嵌出之，簡潔遒勁，其水則迂迴曲折，山石處處滋潤，蒼巖欣欣欲活了，誠為江南園林的傑構。於此方知

設計者若非胸有丘壑、揮灑自如者，焉能至斯？學養之功可見重要了。

　　掇山既須以原有地形為據，自然之態又變化多端，無一定成法，可是自然的形成與發展，亦有一定的規律可循，「師古人不如師造化」，實有其理在。我們今日能通乎此理，從自然景物加以分析，證以古人作品，評其妍媸，擷其菁華，構成最美麗的典型。奈何蘇州所見晚期園林，什九已成「程式化」，從不在整體考慮，每以亭臺池館，妄加拼湊。尤以掇山選石，皆舉一峰片石，視之為古董，對花樹的襯托，建築物的調和等，則有所忽略。這是今日園林設計者要引以為鑒的。如怡園欲集諸園之長，但全局渙散，似未見成功。

　　園林之水，首在尋源，無源之水必成死水。如拙政園利用原來池沼，環秀山莊掘地得泉，水雖涓涓，亦必清冽可愛。但園林面積既小，欲使有汪洋之概，則在於設計的得法。其法有二：一、池面利用不規則的平面，間列島嶼，上貫以小橋，在空間上使人望去，不覺一覽無餘。二、留心曲岸水口的設計，故意做成許多灣頭，望之彷彿有許多源流，如是則水來去無盡頭，有深壑藏函之感。至於曲岸水口之利用蘆葦，雜以菰蒲，則更顯得隱約迷離，這是在較大的園林應用才妙。留園活潑潑地，水榭臨流，溪至榭下已盡，但必流入一部分，則俯視之下，榭若跨溪上，水不覺終止。南顯子巷惠蔭園水假山，係層疊巧石如洞曲，引水灌之，點以步石，人行其間，如入澗壑，洞上則構屋。此種形式為吳中別具一格者，殆係南宋杭州「趙翼王園」中之遺制。滄浪亭以山為主，但西部的步碕廊突然逐

漸加高，高瞰水潭，自然臨淵莫測。藝圃的橋與水幾平，反之兩岸山石愈顯高峻了。怡園之橋雖低於山，似嫌與水尚有一些距離。至於小溪作橋，在對比之下，其情況何如，不難想象。古人改用「點其步石」的方法，則更為自然有致。瀑布除環秀山莊檐瀑外，他則罕有。

中國園林除水石池沼外，建築物如廳、堂、齋、臺、亭、榭、軒、卷、廊等，都是構成園林的主要部分。然江南園林以幽靜雅淡為主，故建築物務求輕巧，方始相稱，所以在建築物的地點、平面，以及外觀上不能不注意。《園冶》云：「凡園圃立基，定廳堂為主。先乎取景，妙在朝南，倘有喬木數株，僅就中庭一二。」蘇南園林尚守是法，如拙政園遠香堂、留園涵碧山房等皆是。至於樓臺亭閣的地位，雖無成法，但「按基形式」，「格式隨宜」，「隨方制象，各有所宜」，「一檣一角，必令出自己裁」，「花間隱榭，水際安亭」，還是要設計人從整體出發，加以靈活應用。古代如《園冶》《長物志》《工段營造錄》等，雖有述及，最後亦指出其不能守為成法的。試以拙政園而論，我們自高處俯視，建築物雖然是隨宜安排的，但是它們方向還是直橫有序。其外觀給人的感覺是輕快為主，平面正方形、長方形、多邊形、圓形等皆有，屋頂形式則有歇山、硬山、懸山、攢尖等，而無廡殿式，即歇山、硬山、懸山，亦多數採用卷棚式。其翼角起翹類，多用「水戧發戧」的辦法，因此翼角起翹低而外觀輕快。檐下玲瓏的掛落，柱間微彎的吳王靠，得能取得一致。建築物在立面的處理，以留園中部而論，我們自聞木樨香軒東望，對景主要建築物是曲谿樓，用歇

山頂，其外觀在第一層做成彷彿臺基的形狀，與水相平行的線
腳與上層分界，雖係二層，看去不覺其高聳。尤其曲谿樓、西
樓、清風池館三者的位置各有前後，屋頂立面皆同中寓不同，
與下部的立峰水石都很相稱。古木一樹斜橫波上，益增蒼古，
而牆上的磚框漏窗，上層的窗櫺與牆面虛實的對比，疏淡的花
影，都是蘇州園林特有的手法；倒影水中，其景更美。明瑟樓
與涵碧山房相鄰，前者為卷棚歇山，後者為卷棚硬山，然兩者
相聯，不能不用變通的辦法。明瑟樓歇山山面僅作一面，另一
面用垂脊，不但不覺得其難看，反覺生動有變化。他如暢園因
基地較狹長，中又係水池，水榭無法安排，卒用單面歇山，實
係同出一法。反之東園一角亭，為求輕巧起見，六角攢尖頂，
翼角用「水戧發戧」，其上部又太重，柱身瘦而高，在整個比
例上頓覺不穩。東部舒嘯亭至樂亭，前者小而不見玲瓏，後者
屋頂雖多變化，亦覺過重，都是比例上的缺陷。蘇南築亭，晚
近香山匠師每將屋頂提得過高，但柱身又細，整個外觀未必真
美。反視明代遺構藝圃，屋頂略低，較平穩得多。總之單體建
築，必然要考慮到與全園的整個關係才是。至於平面變化，雖
洞房曲戶，亦必做到曲處有通，實處有疏。小型軒館，一間，
二間，或二間半均可，皆視基地，位置得當。如拙政園海棠春
塢，面闊二間，一大一小，賓主分明。留園揖峰軒，面闊二間
半，而尤妙於半間，方信《園冶》所云有其獨見之處。建築物
的高下得勢，左右呼應，虛實對比，在在都須留意。王洗馬巷
萬氏園（原為任氏），園雖小，書房部分自成一區，極為幽靜。
其裝修與鐵瓶巷任宅東西花廳、顧宅花廳[48]、網師園、西百花

巷程氏園、大石巷吳宅花廳等（詳見拙著《裝修集錄》），都是蘇州園林中之上選。至於他園尚多商量處，如留園太煩瑣倫俗，佳者甚少；拙政園精者固有，但多數又覺簡單無變化，力求一律，皆修理中東拼西湊或因陋就簡所造成。怡園舊裝修幾不存，而旱船為吳中之尤者，所遺裝修極精。

　　園林遊廊為園林的脈絡，在園林建築中處極重要地位，故特地說明一下。今日蘇州園林廊之常見者為複廊，廊係兩面遊廊中隔以粉牆，間以漏窗（詳見拙編《漏窗》），使牆內外皆可行走。此種廊大都用於不封閉性的園林，如滄浪亭的沿河。或一園中須加以間隔，欲使空間擴大，並使入門有所過渡，如怡園的複廊，便是一例，此廊顯然是仿前者。它除此作用外，因歲寒草廬與拜石軒之間不為西向陽光與朔風所直射[49]，用以阻之，而陽光通過漏窗，其圖案更覺玲瓏剔透。遊廊有陸上、水上之分，又有曲廊、直廊之別，但忌平直生硬。今日蘇州諸園所見，過分求曲，則反覺生硬勉強，如留園中部北牆下的。至其下施以磚砌闌干，一無空虛之感，與上部掛落不稱，柱夾磚中，僵直滯重。鐵瓶巷任宅及拙政園西部水廊小榭，易以鏤空之磚，似此較勝。拙政園舊時柳蔭路曲，臨水一面闌干用木製，另一面上安吳王靠，是有道理的。水廊佳者，如拙政園西部的，不但有極佳的曲折，並有適當的坡度，誠如《園冶》所云的「浮廊可渡」，允稱佳構。尤其可取的，就是曲處湖石芭蕉，配以小榭，更覺有變化。爬山遊廊，在蘇州園林中的獅子林、留園、拙政園，僅點綴一二，大都是用於園林邊牆部分。設計此種廊時，應注意到坡度與山的高度問題，運用不當，頓

成頭重腳輕，上下不協調。在地形狹寬不同的情況下，可運用一面坡，或一面坡與二面坡並用，如留園西部的。曲廊的曲處是留虛的好辦法，隨便點綴一些竹石、芭蕉，都是極妙的小景。李斗云[50]：「板上髹磚謂之響廊，隨勢曲折謂之遊廊……入竹為竹廊，近水為水廊。花間偶出數尖，池北時來一角，或依懸崖，故作危檻，或跨紅板，下可通舟，邐迤於樓臺亭榭之間，而輕好過之。廊貴有欄。廊之有欄，如美人服半臂，腰為之細。其上置板為飛來椅，亦名美人靠，其中廣者為軒。」言之尤詳，可資參考。今日復有廊外植芭蕉，呼為蕉廊，植柳呼為柳廊，夏日人行其間，更覺翠色侵衣，溽暑全消。冬日則陽光射入，溫和可喜，用意至善。而古時以廊懸畫稱畫廊，今日壁間嵌詩條石，都是極好的應用。

　　園林中水面之有橋，正陸路之有廊，重要可知。蘇州園林習見之橋，一種為樑式石橋，可分直橋、九曲橋、五曲橋、三曲橋、弧形橋等，其位置有高於水面與岸相平的，有低於兩岸浮於水面的。以時代而論，後者似較舊，今日在藝圃及無錫寄暢園、常熟諸園所見的，都是如此。怡園及已毀木瀆嚴家花園，亦彷彿似之，不過略高於水面一點。舊時為什麼如此設計呢？它所表現的效果有二：第一，橋與水平，則遊者凌波而過，水益顯汪洋，橋更覺其危了。第二，橋低則山石建築愈形高峻，與丘壑樓臺自然成強烈對比。無錫寄暢園假山用平岡，其後以惠山為借景，岡下幽谷間施以是式橋，誠能發揮明代園林設計之高度技術。今日樑式橋往往不照顧地形，不考慮本身大小，隨便安置，實屬非當。尤其闌干之高度、形式，都從

不與全橋及環境作一番研究，甚至於連半封建半殖民地的闌干都加了上去，如拙政園西部是。上選者，如藝圃小橋、拙政園倚虹橋都是。拙政園中部的三曲五曲之橋，闌干比例還好，可惜橋本身略高一些。待霜亭與雪香雲蔚亭二小山之間石橋，僅擱一石板，不施闌干，極盡自然質樸之意，亦佳構。另一種為小型環洞橋，獅子林、網師園都有。以此二橋而論，前者不及後者為佳，因環洞橋不適宜建於水中部，水面既小，用此中阻，遂顯龐大質實，略無空靈之感。後者建於東部水盡頭，橋本身又小，從西東望，遼闊的水面中倒影玲瓏，反之自橋西望，亭臺映水，用意相同。中由吉巷半園，因地狹小，將環洞變形，亦係出權宜之計。至於小溪，《園冶》所云「點其步石」的辦法，尤能與自然相契合，實遠勝架橋其上。可是此法，今日差不多已成絕響了。

園林的路，《小窗幽記》云：「門內有徑，徑欲曲。」「室旁有路，路欲分。」今日我們在蘇州園林所見，還能如此。拙政園中部道路，猶守明時舊規，從原來地形出發，加以變化，主次分明，曲折有度。環秀山莊面積小，不能不略作紆盤，但亦能恰到好處，行者有引人入勝之慨。然獅子林、怡園的，故作曲折，使人莫之所從，既悖自然之理，又多不近人情。因此矯揉做作，與自然相距太遠的安排，實在是不藝術的事。

鋪地，在園林亦是一件重要的工作，不論庭前、曲徑、主路，皆須極慎重考慮。今日蘇州園林所見，有仄磚鋪於主路，施工簡單，並湊圖案自由。碎石地，用碎石仄鋪，可用於主路小徑庭前，上面間有用缸爿點綴一些圖案。或缸爿仄鋪，間以

瓷爿，用法同前。鵝子地或鵝子間加瓷爿並湊成各種圖案，稱「花街」，視上述的要細緻雅潔多，留園自有佳構。但其缺點是石隙間的泥土，每為雨水及人力所沖掃而逐漸減少，又復較易長小草，保養費事，是需要改進的。冰裂地則用於庭前，蘇南的結構有二：其一即冰紋石塊平置地面，如拙政園遠香堂前的，頗饒自然之趣，然亦有不平穩的流弊。其一則冰紋石交接處皆對卯拼成，施工難而堅固，如留園涵碧山房前、鐵瓶巷顧宅花廳的，都是極工整。至於庭前踏跥用天然石疊，如拙政園遠香堂及留園五峰仙館前的，皆饒野趣。

　　園林的牆，有亂石牆、磨磚牆、漏磚牆、白粉牆等數種。蘇州今日所見，以白粉牆為最多，外牆有上開瓦花窗（漏窗開在牆頂部）的，內牆間開漏窗及磚框的，所謂粉牆花影，為人樂道。磨磚牆，園內僅建築物上酌用之，園門十之八九貼以水磨磚砌成圖案，如拙政園大門。亂石牆只見於裙肩處。在上海南市薛家浜路舊宅中，我曾見到冰裂紋上綴以梅花的，極精，似係明代舊物。西園以水花牆區分水面，亦別具一格。

　　聯對、匾額，在中國園林中，正如人之有鬚眉，為不能少的一件重要點綴品。蘇州又為人文薈萃之區，當時園林建造復有文人畫家的參與，用人工構成詩情畫意，將平時所見真山水、古人名跡、詩文歌詩所表達的美妙意境，擷其精華而總合之，加以突出。因此山林巖壑，一亭一榭，莫不用文學上極典雅美麗而適當的辭句來形容它，使遊者入其地，覽景而生情文，這些文字亦就是這個環境中最恰當的文字代表。例如拙政園的遠香堂與留聽閣，同樣是一個賞荷花的地方，前者出

「香遠益清」句，後者出「留得殘荷聽雨聲」句。留園的聞木樨香軒、拙政園的海棠春塢，又都是根據這裡所種的樹木來命名的。遊者至此，不期而然的能夠出現許多文學藝術的好作品，這不能不說是中國園林的一個特色了。我希望今後在許多舊園林中，如果無封建意識的文字，僅就描寫風景的，應該好好保存下來。蘇州諸園皆有好的題辭，而怡園諸聯集宋詞，更能曲盡其意，可惜皆不存了。至於用材料，因園林風大，故十之八九用銀杏木陰刻，填以石綠；或用木陰刻後髹漆敷色者亦有，不過色彩都是冷色。亦有用磚刻的，雅潔可愛。字體以篆隸行書為多，罕用正楷，取其古樸與自然。中國書畫同源，本身是個藝術品，當然是會增加美觀的。

樹木之在園林，其重要不待細述，已所洞悉。江南園林面積小，且都屬封閉型，四周繞以高垣，故對於培花植木，必須深究地位之陰陽，土地之高卑，樹木發育之遲速，耐寒抗旱之性能，姿態之古拙與華滋，更重要的為佈置的地位與樹石的安排了。園林之假山與池沼，皆真山水的縮影，因此樹木的配置，不能任其自由發展。所栽植者，必須體積不能過大，而姿態務求入畫，虯枝旁水，盤根依阿，景物遂形蒼老。在選樹之時，尤須留意此端，宜乎李格非所云「人力勝者少蒼古」了。今日蘇州樹木常見的，如拙政園，大樹用榆、楓楊等。留園中部多銀杏，西部則漫山楓樹。怡園面積小，故易以桂、松及白皮松，尤以白皮松樹雖小而姿態古拙，在小園中最是珍貴。他則雜以松、梅、棕樹、黃楊，在發育上均較遲緩。其次園小垣高，陰地多而陽地少，於是牆陰必植耐寒植物，如女貞、棕

樹、竹之類。巖壑必植高山植物，如松、柏之類。階下石隙之中，植長綠陰性草類。全園中長綠者多於落葉者，則四季咸青，不致秋冬髡禿無物了。至於喬木若榆、槐、楓楊、樸、櫸、楓等，每年修枝，使其姿態古拙入畫。此種樹的根部甚美，尤以榆樹及楓楊，年齡大後，身空皮留，老幹抽條，蔥翠如畫境。今日蘇州園林中之山巔栽樹，大別有兩種情況：第一類，山巔山麓只植大樹，而虛其根部，俾可欣賞其根部與山石之美，如留園的與拙政園的一部分。第二類，山巔山麓樹木皆出叢竹或灌木之上，山石並攀以藤蘿，使望去有深鬱之感，如滄浪亭及拙政園的一部分。然兩者設計者的依據有所不同。以我們分析，這些全在設計者所用樹木的各異，如前者師元代畫家倪瓚（雲林）[51]的清逸作風，後者則效明代畫家沈周（石田）[52]的沉鬱了。至於濱河低卑之地，種柳、栽竹、植蘆，而牆陰栽爬山虎、修竹、天竹、秋海棠等，葉翠，花冷，實鮮，高潔耐賞。但此等亦必須每年修剪，不能任其發育。

　　園林栽花與樹木同一原則，背陰且能略受陽光之地，栽植桂花、山茶之類。此二者除終年常青外，開花一在秋，一在春初，都是羣花未放之時，而姿態亦佳，掩映於奇石之間，冷雋異常。紫藤則入春後，一架綠陰，滿樹繁花，望之若珠光寶露。牡丹之作臺，襯以文石闌干，實牡丹宜高地向陽，兼以其花華麗，故不得不使然。他若玉蘭、海棠、牡丹、桂花等同栽庭前，諧音為「玉堂富貴」，當然命意已不適於今日，但在開花的季節與色彩的安排上，前人未始無理由的。桃李則宜植林，適於遠眺，此在蘇州，僅範圍大的如留園、拙政園可以

酌用之。

　　樹木的佈置，在蘇州園林有兩個原則：第一，用同一種樹植之成林，如怡園聽濤處植松，留園西部植楓，聞木樨香軒前植桂。但又必須考慮到高低疏密間及與環境的關係。第二，用多種樹同植，其配置如作畫構圖一樣，更要注意樹的方向及地的高卑是否適宜於多種樹性，樹葉色彩的調和對比，長綠樹與落葉樹的多少，開花季節的先後，樹葉形態，樹的姿勢，樹與石的關係，必須要做到片山多致，寸石生情，二者間是一個有機的聯繫才是。更須注意它與建築物的式樣、顏色的襯托，是否已做到「好花須映好樓臺」的效果。水中植荷，似不宜多。荷多必減少水的面積，樓臺缺少倒影，宜略點綴一二，亭亭玉立，搖曳生姿，隔秋水宛在水中央。據云崑山顧氏園藕植於池中石板底，石板僅鑿數洞，俾不使其自由繁殖。劉師敦楨云：「南京明徐氏東園池底置缸，植荷其內。」用意相同。

　　蘇南園林以整體而論，其色彩以雅淡幽靜為主，它與北方皇家園林的金碧輝煌，造成對比。以我個人見解：第一，蘇南居住建築所施色彩，在樑枋柱頭皆用栗色，掛落用墨綠，有時柱頭用黑色退光，都是一些冷色調，與白色牆面起了強烈的對比，而花影扶疏，又適當地沖淡了牆面強白，形成良好的過渡，自多佳境了。且蘇州園林皆與住宅相連，為養性讀書之所，更應以清靜為主，宜乎有此色調。它與北方皇家花園的那樣宣揚自己威風與炫耀富貴的，在作風上有所不同。蘇州園林，士大夫未始不欲炫耀富貴，然在裝修、選石、陳列上用功夫，在色彩上仍然保持以雅淡為主的原則。再以南宗山水而

論，水墨淺絳，略施淡彩，秀逸天成，早已印在士大夫及文人畫家的腦海中。在這種思想影響下設計出來的園林，當然不會用重彩貼金了。加以江南炎熱，朱紅等熱顏料亦在所非宜，封建社會的民居，尤不能與皇家同一享受，因此色彩只好以雅靜為歸，用清幽勝濃麗，設計上用以少勝多的辦法了。此種色彩，其佳處是與整個園林的輕巧外觀，灰白的江南天色，秀茂的花木，玲瓏的山石，柔媚的流水，都能相配合調和，予人的感覺是淡雅幽靜。這又是江南園林的特徵了。

　　中國園林還有一個特色，就是設計者考慮到不論風雨明晦，景色咸宜，在各種自然條件下，都能予人們以最大最舒適的美感。除山水外，樓橫堂列，廊廡迴繚，闌楯周接，木映花承，是起了最大作用的，使人們在各種自然條件下來欣賞園林。詩人畫家在各種不同的境界中，產生了各種不同的體會，如夏日的蕉廊，冬日的梅影、雪月，春日的繁花、麗日，秋日的紅蓼、蘆塘，雖四時之景不同，而景物無不適人。至於松風聽濤，菰蒲聞雨，月移花影，霧失樓臺，斯景又宜其覽者自得之。這種效果的產生，主要在於設計者對文學藝術的高度修養，以及與實際的建築相結合，使理想中的境界付之於實現，並擷其最佳者而予以渲染擴大。如疊石構屋，鑿水穿泉，栽花種竹，都是向這個目標前進的。文學藝術家對自然美的欣賞，不僅在一個春日的豔陽天氣，而是要在任何一個季節，都要使它變成美的境地。因此，對花影要考慮到粉牆，聽風要考慮到松，聽雨要考慮到荷葉，月色要考慮到柳梢，斜陽要考慮到梅竹等，都希望使理想中的幻景能付諸實現，安排一石一木，都

寄託了豐富的情感，宜乎處處有情，面面生意，含蓄有曲折，餘味不盡。此又為中國園林的特徵。

五

　　以上所述，係就個人所見，掇拾一二，提供大家參考。我相信，蘇州園林不但在中國造園史上有其重要與光輝的一頁，而且至今尚為廣大人民遊憩之所。為了繼承與發揮優良的文化傳統，此份資料似有提出的必要。

1956 年

注　釋

1　狶韋，黃帝前的古帝，建都於今河南滑縣。《莊子·知北游》：狶韋之圃……

2　黃帝，即軒轅，中華民族的祖先，貴為五帝之首。據《史記》，其他四帝為顓頊、帝嚳、堯、舜。《莊子·知北遊》：……黃帝之圃……

3　周文王，周武王之父，商時封西伯。追諡為西周第一任君王。

4　秦始皇嬴政，秦朝第一位皇帝，秦朝是中國歷史上第一個中央集權的封建帝國。

5　漢武帝劉徹，西漢第七位皇帝，將漢王朝打造成當時最強大的帝國。

6　梁孝王劉武，漢武帝的叔叔。其兔園是當時文人雅士常相光顧的樂土。

7　魏文帝曹丕，三國魏的開國皇帝，亦是傑出多產的文學家。

8　隋煬帝楊廣，隋朝第二位皇帝，創始了科舉制度。

9　唐懿宗李漼，唐朝倒數第四位皇帝，遊宴無度。

10　宋徽宗趙佶，北宋倒數第二位皇帝，昏君，書畫成就頗高。

11 靖康二年，金兵攻陷汴京（今開封），北宋滅亡。十年後，趙構渡江，偏安臨安，為南宋第一位皇帝。

12 元世祖忽必烈，建立元朝，將中國疆域拓展至東起太平洋西到黑海，北起西伯利亞南到阿富汗的範圍，佔世界版圖的五分之一。

13 梁冀，字伯卓，大將軍梁商之子，東漢兩位皇后的哥哥，沖、質、桓三帝時擅朝政。朝廷權臣，大肆斂財，廣開園林，佔地廣闊，中有假山、山澗、野獸等。二十多年惡貫滿盈，天怨人怒，終於在桓帝時自殺。

14 張倫，北魏司農。園子華麗，可媲美皇家園林。其中重巖複嶺、深溪洞壑、高林巨樹。懸葛垂蘿、崎嶇石路，有若自然。

15 作者未提及茹浩為皇帝監造的這座園子。

16 石崇，西晉詩人、權臣，巨富，曾與國舅鬥富。其金谷園中假山流水、樓榭亭閣、奇花異獸、珍珠瑪瑙不一而足。人與園史書皆有記載，文學作品亦多有提及。

17 徐勉，南梁政治家、文學家，節儉正直，為官清廉，家無蓄積。《誡子崧書》：……非在播藝以要利人，正欲穿池種樹，少寄情賞……

18 庾信，南北朝詩人，《哀江南賦》為其代表作。當時詩人羈留北朝，賦中表達了強烈的南歸願望，南方是他生活、出仕之地。然而北周旋即滅亡，北朝結束，歸鄉終成泡影。

19 宋之問，早唐詩人，其藍田別業後為王維所有。

20 李德裕，晚唐詩人、宰相，其洛陽的平泉別墅建築與山水相得益彰。

21 王維，字摩詰，盛唐文學家、藝術家、政治家。詩書、音樂、繪畫特臻其妙，後人稱其為南宗山水畫之祖。

22 白居易，字樂天，號香山居士，現實主義詩人，語言平易通俗。與李白、杜甫並稱唐代三大詩人。

23 李格非，北宋文人，同里人，女詞人李清照之父。

24 周密，南宋末年畫家、雅詞詞派領袖。其畫作、詩作多描繪家鄉浙江湖州的山水園林。

25 富弼，北宋時封鄭國公，數次出使遼國，與文彥博同時拜相。

26 萬曆年間，米萬鍾於海淀北部水澤上營此園，借景西山，利用了原有水源。米氏大多時間居於此園，另有漫園及湛園。

27 此園在西海德勝門，即積水潭東，中有三層樓閣，四時景色各異。

28 王世貞，明朝詩人、史學家，主張恢復秦漢散文及唐詩傳統，後略有改變。張南陽為其營弇山園假山，慧眼獨具，遂成精品。張南陽另一傑作是上海豫園的大假山。

29 南宋士人嚴沆於杭州購園，名為皋園，以誠皋魚之失。皋魚為孔子同時代人，有三失：少而學，遊諸侯以後吾親，失之一也；高尚吾志，間吾事君，失之二也；與友厚而中絕之，失之三也。

30 顧辟疆，蘇州望族名士。辟疆園乃史籍所載蘇州第一名園。王獻之⋯⋯先不識主人，徑往其家。值顧方集賓友酣燕，而王遊歷既畢，指麾好惡，旁若無人。顧勃然不堪⋯⋯便驅其左右出門⋯⋯然後令送着門外。

31 孝武帝司馬曜，東晉倒數第三位皇帝，擊敗前秦，國運中興。

32 朱長文，號樂圃，北宋書學理論家，博學多才，築樂圃為藏書樓，時人以不到樂圃為恥。

33 王喚，南宋紹興十四年 (1144 年) 任平江知府，清理兵燹廢墟，重建家園。紹興十五年重刊北宋李誡編著的建築規範書《營造法式》，此書傳世，王喚功不可沒。

34 蘇舜欽，字子美，北宋詩人。滄浪亭始建於五代末期，原為皇家園林，現列入《世界遺產名錄》。園名源自屈原的《漁父》：滄浪之水清兮，可以濯吾纓。滄浪之水濁兮，可以濯吾足。

35 梅宣義，蘇軾同僚、詩友。其在桃花塢的五畝園，遍種桃花，流水環繞，佔地五畝，亦稱「梅園」。

36 朱勔，因詔得官，不可一世，聲名狼藉，為皇帝從蘇州運送奇花異石至京城汴京。自營同樂園，園林之大，奇石之多堪稱江南第一。後欽宗將其流放、斬首，園子遂夷為平地。

37 黃省曾，明朝詩人、學者，著述頗豐，內容涉及經學、史學、地理、農學等多方面。

38 計成，江蘇省吳江縣同里人，明代造園家，江南若干園林為其所造。其《園冶》是世界上第一部系統的造園專著，涉及風景、植物、建築等方面。後人皆遵循他制定的規矩、原則，其他國家的造園也深受其影響。

文震亨，明末畫家、藏書家，亦解造園。其曾祖文徵明與沈周、唐寅、仇英並稱明四家。

張漣，字南垣，明清之際造園家，亦通畫理。關於他最詳盡的記載見於吳偉業（梅村）的《張南垣傳》。無錫寄暢園假山為其疊石代表作。

張然，蘇州著名疊山家。清順治年間，其父張漣派其進京為皇家營西苑。

李漁，號笠翁，明末清初戲曲家、戲曲理論家、出版家、美學家。成立芥子園書舖銷售自己作品，倡編《芥子園畫譜》，並作序。其時最多才多藝的文人，敢想敢幹，集演員、製片人、導演、編劇於一身，常攜家班巡演。

戈裕良，江蘇常州人，早年即受僱治園疊山。其所疊環秀山莊假山，現代建築家劉敦楨評為蘇州第一座湖石山。其他作品還有揚州小盤谷、常熟燕園及如皋文園假山等。

39 王獻臣，明朝人，為官正直，為宦黨誣陷、流放，遂對仕途心灰意冷，歸隱故鄉蘇州。與書畫家文徵明過從甚密，文積極參與了拙政園的設計，並繪園景圖。

40 潘岳，西晉詩人、賦作家。妙有姿容，竟至掩蓋文名，譽為天下第一美男。其《閒居賦》稱「智之不足」「築室種樹、灌園鬻蔬」，此亦拙者之為政也。

41 陳之遴，海寧人，翰林編修，與徐氏為姻親。順治十年（1653 年），2000 兩銀子廉價購下拙政園。

42 吳璥，字式如，吏部尚書協辦大學士。嘉慶末年購得園中部，因此亦名「吳園」。

43 劉敦楨，建築家、建築教育家、中國營造學社成員。創辦我國第一所由中國人經營的建築師事務所，從事建築史尤其是古代中國建築史的教育與研究工作，亦研究中國傳統民居和園林。

44 亭名源自《荀子·天論》：桃李倩粲於一時，時至而後殺。至於松柏，經隆冬而不凋，蒙霜雪而不變，可謂得其真矣。

45 徐泰時，萬曆八年，四十一歲中進士。授工部營繕主事，進秩太僕寺少卿，創建維修皇家建築。萬曆十七年，罷官還鄉，營建祖父徐樸的園子，即為留園，蘇州園林的瑰寶。

46 名字源自陶淵明《讀山海經》：既耕亦已種，時還讀我書。

47 錢泳，清代文人，工詩書畫。其《履園叢話》內容翔實，史料精確，曉暢易懂。

48 顧文彬，字艮庵，書法家、收藏金石書畫，治別業怡園。

49 歲寒諸友此處指松、柏、冬青、竹、梅等植物，天寒愈顯蒼翠。

50 李斗，清戲曲作家，亦工詩、音律、算術。歷時三十年寫成《揚州畫舫錄》，書中記載了豐富的人文歷史資料，包括揚州城市區劃、運河沿革、文物、園林、文學、曲藝、風俗等。

51 倪瓚，號雲林子，無錫人，元末明初山水畫家、詩人，與黃公望、吳鎮、王蒙合稱元四家。時人認為其沉默寡言，過分挑剔，這在其畫作中也有所反映。

52 沈周，號石田，明書畫家，吳門畫派掌門人。其畫作《廬山高圖》《杖藜遠眺圖》《滄州趣圖》等表現了對自然的關切，並伴有往日美學的發現。

蘇州網師園

　　蘇州網師園，我譽為是蘇州園林之小園極則，在全國的園林中，亦居上選，是「以少勝多」的典範。

　　網師園在蘇州市闊街頭巷，本宋時史氏萬卷堂故址。清乾隆間宋魯儒（宗元，又字慤庭）購其地治別業，以「網師」自號，並顏其園，蓋託魚隱之義，亦取名與原巷名「王思」相諧音。旋園頹圮，復歸瞿遠村，疊石種木，佈置得宜，增建亭宇，易舊為新，更名「瞿園」。乾隆六十年（1795 年）錢大昕為之作記，【從周案一】[1] 今之規模，即為其舊。同治間屬李鴻裔（眉生），更名「蘇東鄰」[2]，其子少眉繼有其園。【從周案二】[3] 達桂（馨山）亦一度寄寓之。入民國，張作霖舉以贈其師張錫鑾（金坡）【從周案三】[4]。曾租賃與葉恭綽（遐庵）[5]、張澤（善子）[6]、爰（大千）兄弟，分居宅園。後何亞農購得之 [7]，小有修理。1958 年秋由蘇州園林管理處接管，住宅園林修葺一新。葉遐庵譜《滿庭芳》詞，所謂「西子換新裝」也。

　　住宅南向，前有照壁及東西轅也。入門屋穿廊為轎廳，廳東有避弄可導之內廳。轎廳之後，大廳崇立，其前磚門樓，雕鏤極精，廳面闊五間，三明兩暗。西則為書塾，廊間刻園記。內廳（女廳）為樓，殿其後，亦五間，且帶廂。廂前障以花樣，植桂，小院宜秋。廳懸俞樾（曲園）[8] 書「擷秀樓」匾。登樓西望，天平、靈巖諸山黛痕一抹，隱現窗前。其後與五峰書屋、

集虛齋[9]相接。下樓至竹外一枝軒，則全園之景瞭然。

自轎廳西首入園，額曰「網師小築」，有曲廊接四面廳，額「小山叢桂軒」，軒前界以花牆，山幽桂馥，香藏不散。軒東有便道直貫南北，其與避弄作用相同。蹈和館琴室位軒西，小院迴廊，迂徐曲折。欲揚先抑，未歌先斂，故小山叢桂軒之北以黃石山圍之，稱「雲岡」。隨廊越坡，有亭可留，名「月到風來」，明波若鏡，漁磯高下，畫橋迤邐，俱呈現於一池之中，而高下虛實，雲水變幻，騁懷遊目，咫尺千里。「涓涓流水細侵階，鑿個池兒，喚個月兒來。　　畫棟頻搖動，紅蕖盡倒開。」亭名正寫此妙境。雲岡以西，小閣臨流，名「濯纓」，與看松讀畫軒隔水招呼。軒南之主廳，其前古木若虬，老根盤結於苔石間，洵畫本也。軒旁修廊一曲與竹外一枝軒接連，東廊名射鴨，係一半亭，與池西之月到風來亭相映。憑闌得靜觀之趣，俯視池水，瀰漫無盡，聚而支分，去來無蹤，蓋得力於溪口、灣頭、石磯之巧於安排，以假象逗人。橋與步石環池而築，猶沿明代佈橋之慣例，其命意在不分割水面，增支流之深遠。至於駁岸有級，出水留磯，增人「浮水」之感，而亭、臺、廊、榭，無不面水，使全園處處有水「可依」。園不在大，泉不在廣，杜詩所謂「名園依綠水」，不啻為是園詠也。以此可悟理水之法，並窺環秀山莊疊山之奧祕，思致相通。池周山石，雖未若環秀山莊之曲盡巧思，然平易近人，蘊藉多姿，其藍本出自虎丘白蓮池。

園之西部殿春簃，原為藥闌。一春花事，以芍藥為殿，故以「殿春」名之。小軒三間，拖一複室，竹、石、梅、蕉，隱

於窗後，微陽淡抹，淺畫成圖。蘇州諸園，此園構思最佳，蓋園小「鄰虛」，頓擴空間，「透」字之妙用，於此得之。軒前面東為假山，與其西曲廊相對。西南隅有水一泓，名「涵碧」，清澈醒人，與中部大池有脈可通，存「水貴有源」之意。泉上構亭，名「冷泉」。南略置峰石為殿春簃對景。餘地以「花街」鋪地，極平潔，與中部之利用水池，同一原則。以整片出之，成水陸對比，前者以石點水，後者以水點石。其與總體之利用建築與山石之對比，相互變換者，如歌家之巧運新腔，不襲舊調。

　　網師園清新有韻味，以文學作品擬之，正北宋晏幾道 [10]《小山詞》之「淡語皆有味，淺語皆有致」，建築無多，山石有限，其奴役風月，左右遊人，若非造園家「匠心」獨到，不克臻此【從周案四】[11]。足證園林非「土木」「綠化」之事，故稱「構園」。王國維《人間詞話》指出「境界」二字，園以有「境界」為上，網師園差堪似之。

南京博物館《文博通訊》1976 年 1 月第 23 期

注　釋

1　【從周案一】錢大昕清乾隆六十年《網師園記》：「帶城橋之南，宋時為史氏萬卷堂故址，與南園、滄浪亭相望。有巷曰網師者，本名王思。曩卅年前，宋光祿慤庭購其地，治別業為歸老之計，因以網師自號，並顏其園，蓋託於魚隱之義，亦取巷名相似也。光祿既歿，其園日就頹圮，喬木古石，大半損失，唯池水一泓，尚清澈無恙。瞿君遠邨偶過其地，悲其鞠為茂草也，為之太息。問旁舍者，知主人方求售，遂買而有之。因其規模，別為結構，疊石種木，佈置得宜，增建亭宇，易舊為

新。既落成,招予輩四五人,談宴為竟日之集。石徑屈曲,似往而復,滄波渺然,一望無際。有堂曰梅花鐵石山房,曰小山叢桂軒;有閣曰濯纓水閣;有燕居之室曰蹈和館;有亭於水者曰月到風來;有亭於崖者曰雲岡;有斜軒曰竹外一枝;有齋曰集虛……地只數畝,而有紆迴不盡之致……柳子厚所謂『奧如曠如』者,殆兼得之矣。」

褚廷璋清嘉慶元年 (1796 年)《網師園記》:「遠邨於斯園增置亭臺竹木之勝,已半易網師舊規……乾隆丁未 (1787 年) 秋,奉諱旋里,觀察 (宋魯儒名宗元) 久為古人,園方曠如,擬暫僦居而未果。」

馮浩清嘉慶四年 (1799 年)《網師園序》:「吳郡瞿君遠邨,得宋愨庭網師園,大半傾圮,因樹石池水之勝,重構堂亭軒館,審勢協宜,大小咸備,仍餘清曠之境,足暢懷舒眺。」園後歸吳嘉道,為時不久。

2 網師園在蘇舜欽的滄浪亭之東,李鴻裔遂自號「蘇鄰」。李氏同治元年 (1862 年) 購得網師園,六年後辭官居園中。

3 【從周案二】見俞樾《擷秀樓匾額跋》及達桂、程德全之網師園題記。又名蘧園。

4 【從周案三】據張學銘先生見告,園舊有黎元洪贈張錫鑾書匾額。後改稱逸園。

5 葉恭綽,號遐庵,晚清廩貢生,曾任北洋政府交通總長、廣州國民政府財政部長等。中華人民共和國成立後,任中國畫院院長。後半生致力於學術研究,其書亦佳。

6 張澤,字善子,現代畫家,尤擅畫虎。其弟張爰,號大千,是 20 世紀享譽國際的中國藝術家,善畫風景、荷花。兄弟二人建大風堂畫齋,遂有大風堂畫派。他們與張錫鑾子師黃交好,因此賃居網師園殿春簃。抗日戰爭爆發前兄弟二人離開此園。

7 何亞農,本名何澄,字亞農,文物鑒賞家、收藏家。早期加入中國同盟會,為國民黨元老,1908 年畢業於日本陸軍士官學校。後退出政界經營實業,投身教育。何氏對此園進行全面整修,充實字畫,復用「網師園」舊名。1946 年病故,其妻繼承此園。四年後妻亦卒,子女將園獻交國家。

8 俞樾,號曲園居士,清末學者、書法家,紅學家俞平伯曾祖。嘉慶六年阮元於杭州創詁經精舍,俞樾於此課徒三十載。吳昌碩、章炳麟等皆出其門下。

9 《莊子‧人間世》:唯道集虛,虛者,心齋也。

10 晏幾道,號小山,北宋詞人,晏殊第七子。詩作清麗,情感真摯。

11【從周案四】《甄曳養痾閒記》卷三：「宋副使愨庭宗元網師小築在沈尚書第東，僅數武。中有梅花鐵石山房，半巢居。北山草堂附對句『丘壑趣如此；鸞鶴心悠然』。濯纓水閣『水面文章風寫出；山頭意味月傳來』。（錢維城）花影亭『鳥語花香簾外景；天光雲影座中春』。（莊培因）小山叢桂軒『鳥因對客鈎語；樹為循牆宛轉生』(曹秀先)。溪西小隱鬥屠蘇附對句『短歌能駐日；閒坐但聞香』(陳兆崙)。度香艇無喧廬琅開圃附對句『不俗即仙骨；多情乃佛心』(張照)。」

蘇州滄浪亭

　　人們一提起蘇州園林，總感到它被封閉在高牆之內，窈然深鎖，開暢不足。當然這是受歷史條件所限，產生了一定的局限性。但古代的匠師們，能在這個小天地中創造別具風格的宅園，間隔了城市與山林的空間；如將園牆拆去，則面貌頓異，一無足取了。蘇州尚有一座滄浪亭，也是大家所熟悉的名園。這座園子的外貌，非屬封閉式。因葑溪之水，自南園縈迴曲折，過「結草庵」（該庵今存白皮松，巨大為蘇州之冠），漣漪一碧，與園周匝，從釣魚臺至藕花水榭一帶，古臺芳樹，高樹長廊，未入園而隔水迎人，遊者已為之神馳遐想了。

　　滄浪亭是個面水園林，可是園內則以山為主，山水截然分隔。「水令人遠，石令人幽」，遊者渡平橋入門，則山嚴林肅，癯然岑寂，轉眼之間，感覺為之一變。園周以複廊，廊間以花牆，兩面可行。園外景色，自漏窗中投入，最逗遊人。園內園外，似隔非隔，山崖水際，欲斷還連。此滄浪亭構思之着眼處。若無一水縈帶，則園中一丘一壑，平淡原無足觀，不能與他園爭勝。園外一筆，妙手得之·對比之運用，「不着一字，盡得風流」。

　　園林蒼古，在於樹老石拙，唯此園最為突出；而堂軒無藻飾，石徑斜廊皆出於叢竹、蕉蔭之間，高潔無一點金粉氣。明道堂闊敞四合，是為主廳。其北峰巒若屏，聳然出喬木中者，

即所謂滄浪亭。遊者可憑陵全園，山旁曲廊隨坡，可憑可憩。其西軒窗三五，自成院落，地穴門洞，造型多樣；而漏窗一端，品類為蘇州諸園冠。

看山樓居園之西南隅，築於洞曲之上，近俯南園，平疇村舍（今已皆易建築），遠眺楞伽七子諸峰，隱現檻前。園前環水，園外借山，此園皆得之。

園多喬木修竹，萬竿搖空，滴翠勻碧，沁人心脾。小院蘭香，時盈客袖，粉牆竹影，天然畫本，宜靜觀，宜雅遊，宜作畫，宜題詩。從宋代蘇子美、歐陽修[1]、梅聖俞[2]，直到近代名畫家吳昌碩[3]，名篇成帙，美不勝收，尤以滄浪亭最早主人蘇子美的絕句：「夜雨連明春水生，嬌雲濃暖弄陰晴；簾虛日薄花竹靜，時有乳鳩相對鳴。」最能寫出此中靜趣。

滄浪亭是現存蘇州最古的園林，五代錢氏時為廣陵王元璙池館，或云其近戚吳軍節度使孫承佑所作。宋慶曆間蘇舜欽（子美）買地作亭，名曰「滄浪」，後為章申公[4]家所有。建炎間毀，復歸韓世忠。自元迄明為僧居。明嘉靖間築妙隱庵、韓蘄王[5]祠。釋文瑛復子美之業於荒殘不治之餘。清康熙間增建蘇公祠，道光間建五百名賢祠（今明道堂西），又構亭。道光七年（1827年）重修，同治十二年（1873年）再重建，遂成今狀。門首刻有圖，為最有價值的圖文史料。[6]園在性質上與他園有別，即長時期以來，略似公共性園林，「官紳」謙宴，文人「雅集」，胥皆於此，宜乎其設計處理，別具一格。

南京博物館《文博通訊》1979年12月第28期

注　釋

1　歐陽修，北宋詩人、政治家，蘇舜欽摯友。唐宋八大家之一，在宋朝發起古文運動，參與編纂《新唐書》《五代史》。

2　梅堯臣，字聖俞，北宋現實主義詩人，詩歌革新運動的推動者。經歐陽修舉薦，參與編纂《新唐書》。

3　吳昌碩，清末篆刻家、書畫家。同治八年（1869 年），入杭州詁經精舍，師從俞樾。光緒六年（1880 年），為吳雲孫輩當塾師。聽楓園主吳雲時為蘇州知府，亦是書畫家、金石收藏家，昌碩目睹俞樾為吳雲題聯賀七十大壽。

4　章惇，字子厚，北宋政治家、改革家。受封申國公，故名申公。

5　蘄王即韓世忠，與岳飛、張俊、劉光世並為抗金四名將，親見宋朝由盛而衰。

6　祠中三面牆上嵌 594 幅與蘇州歷史有關的人物平雕石像，包括商末自陝西岐山搬至江蘇無錫、常州的泰伯、仲雍，春秋時期吳王闔閭，以及現代建築家貝聿銘、作家蘇童等。

同里退思園

　　初冬的微陽，淺照在江南的原野，我又重遊了水鄉吳江同里的退思園。往事如煙，觸景懷人，說來也話長了。

　　退思園自從我譽為貼水園後，地方上能欣然會意，花了很大的力量，修理得體。我小立池邊，想起我初知退思園之名，還是四十多年前的事了。我當時在聖約翰大學教書，同事任味知（傳薪）[1]先生就是該園的主人。任老長我三十歲，與我為忘年交，學者兼名士，他能度曲，是曲學泰斗吳瞿安（梅）[2]的好友。留學過德國，又在園東創辦了一所女子中學，開風氣之先。園與宅相連，前有菊圃，植菊千本，與常熟曾孟樸[3]先生的虛廓園中栽月季一樣豪華，我相信將來退思園的藝菊也可能添一時景吧。

　　歷史上，同里有位計成，在中國造園史上享有不朽的盛名。計成生於明萬曆十年（1582年），他著有《園冶》一書，是造園學的經典著作，不但影響我國，而且傳播到日本及現在的西方。明年是他誕生四百十歲周年，我建議我們造園界在吳江縣政府的倡導下，在同里開個紀念會，並在那裡造一個「計亭」，讓世界的園林界與旅遊者前來憑弔。

　　吳江這地方，真是個文化之地，過去茶坊酒肆中品畫閒吟，聽書拍曲，僅以我認識的學者名流曲家來談，除任老外，還有金松岑[4]、凌敬言[5]、金立初、蔡正仁、計鎮華、徐孝穆[6]諸

先生，人物前後跨越約一百年。這個以園名曲名的江南水鄉，觸發了我的情思，因此叫出了「江南華廈，水鄉名園」兩句話，還加了一句「度曲松陵」（吳江又稱松陵）。

任味知先生是退思園的最後主人了，晚年住上海，園漸衰落，一直到解放後已是殘毀不堪了。因為任老的關係，我關心了一下，終於救了出來，這也是佛家所謂「緣」吧？

同里以水名，無水無同里，過去退思園邊就有清流，現在填掉了。我多麼希望能恢復原狀。退思園論時代是較晚近一些，佈局進步了，正路照壁門屋下房轎廳大廳，東邊上房是主人居住之處，一個大走馬樓[7]，左右樓廊聯之，天井大，很是開朗；再東為客房、書房，在樓屋中，點綴山石喬木，極清靜；再東為花園，園外遠處為女校，其平面發展自西向東，各自成區，園又有別門可出入。華廈完整，園林如畫，相配得很是可人、宜人，可惜園外有一座水塔，借景變成增醜，不知何日可以遷走呢？

目前大家在談經濟開發，同里以園帶水，以水帶財，水鄉、水園、水磨腔（崑曲名水磨腔）——中國的威尼斯。如能恢復已填的市河，可形成以水遊為主的水鄉風味特色的江南景點。「曲終過盡松陵路，回首煙波十四橋。」太富有詩情畫意了。

1991 年 1 月

注　釋

1　任傳薪，字味知，退思園第二代也是最後一代主人。深感女子教育的迫切，於 1902 年以退思園為校舍辦麗則女校。

2　吳梅，字瞿安，戲曲理論家、教育家、曲譜收藏家，北京大學專授崑曲戲曲第一人。朱自清、田漢、梅蘭芳、俞振飛皆其弟子。

3　曾樸，字孟樸，現代學者、出版家。其父於明朝小輞川上築虛廓園（亦名曾家花園）。1904 年，參與創建小說林書社，發行小說。金松岑與其共撰《孽海花》，由此社出版，被譽為晚清四大譴責小說之一。虛廓園中一池湖水，假山樹木倒映其中。

4　金松岑，《孽海花》作者之一，清末提倡新文化，1932 年創中國國學會。詩人柳亞子，社會學家、優生學家潘光旦，社會學家、人類學家費孝通皆出其門下。

5　凌景埏，吳江人，亦名敬言，先後任教於東吳大學、燕京大學、江蘇師範學院。工詩詞，崑曲造詣極高。曾聽吳梅先生講座，於燕大崑曲社公演，亦與好友金立初薄酒唱曲。

6　徐孝穆，吳江人，柳亞子外甥，書法、篆刻、竹刻方面卓有成就。

7　走馬樓，南方民居特有的建築形式，四周皆有走廊通行的樓屋，甚或騎馬亦暢行無阻。

揚州園林與住宅

　　揚州是一個歷史悠久的古城，很早以來就多次出現繁華景象，成為我國經濟最為富裕的地方；物質基礎的豐厚，為揚州文化藝術的發展創造了有利的條件。表現在園林與住宅方面，也有其獨特的成就和風格。

　　試從歷史的發展來看，公元前 486 年周敬王三十四年，吳王夫差在揚州築邗城，並開鑿河道，東北通射陽湖，西北至末口入淮，用以運糧。這是揚州建城的開始和「邗溝」得名的由來。揚州由於地處江淮要衝，自春秋末便成為我國東南地區的政治軍事重地之一。從經濟條件來說，魚、鹽、工農業等各種生產事業都很發達，同時又是全國糧食、鹽、鐵等的主要集散地之一；隋唐以後更是我國對外文化聯絡和對外貿易的主要港埠。這些都奠定了揚州趨向繁榮的物質基礎。

　　隋唐時代的揚州，是極其重要而富庶的地方。從隋文帝（楊堅）統一南北以後，江淮的富源得到了繁榮的機會，揚州位於江淮的中心，自然也就很快地興盛起來。其後隋煬帝（楊廣）恣意尋歡作樂來到揚州，又大興土木，建造離宮別館。雖然這時的揚州開始呈現了空前的繁榮，卻不能使揚州的富庶得到真正的發展。但是隋煬帝時所開鑿的運河，則又使揚州成為掌握南北水路交通的樞紐，為以後的經濟繁榮提供了有利的條件。在建築技術上，由於統治階級派遣來的北方匠師，

與江南原有的匠師在技術上得到了交流與融合，更大大地推進了日後揚州建築的發展。唐朝的詩人杜牧[1]曾用「誰知竹西路，歌吹是揚州」的詩句來歌詠揚州的繁榮。

　　早在南北朝時期（420—589 年），宋人徐湛之[2]在平山堂下建有風亭、月觀、吹臺、琴室等。到唐朝貞觀年間（627—649 年），有裴諶的櫻桃園，已具有「樓臺重複、花木鮮秀」的境界，而郝氏園還要超過它。但唐末都受到了破壞。宋時有郡圃、麗芳園、壺春園、萬花園等，多水木之勝。金軍南下，揚州受到較大的破壞。[3]正如南宋姜夔於淳熙三年（1176 年）《揚州慢》詞上所誦：「自胡馬窺江去後，廢池喬木，猶厭言兵。漸黃昏，清角吹寒，都在空城。」[4]同時宋金時期，運河已經阻塞，至元初漕運不得不改換海道，揚州的經濟就不如過去繁榮了。元代僅有平野軒、崔伯亨園等二三例記載。明代初葉運河經過整修，又成為南北交通的動脈，揚州也重新成了兩淮區域鹽的集散地。明中葉後由於資本主義經濟的萌芽，城市更趨繁榮，除鹽業以外，其他的商業與手工業也都獲得了發展。到十七八世紀的清代，揚州的經濟，在表面上可說是到了最繁榮的時期。這種繁榮實際上是封建統治階級窮奢極侈、腐化墮落、消極頹唐、享樂尋歡的具體表現，而揚州的勞動人民，卻以他們的勤勞與智慧，創造了獨特的園林建築藝術，為我國古代文化遺產作出了一定的貢獻。

　　明代中葉以後，揚州的商人，以徽商居多，其後贛（江西）商、湖廣（湖南、湖北）商、粵（廣東）商等亦接踵而來。他們與本地商人共同經營了商業，所獲得的大量資金，並沒有積

累起來從事再生產。除了花費在奢侈的生活之外,又大規模地建築園林和住宅。由於水路交通的便利,隨着徽商的到來,又來了徽州的建築匠師,使徽州的建築手法融合在揚州建築藝術之中。各地的建築材料,及附近香山(蘇州香山)匠師,更由於舟運暢通源源到達揚州,使揚州建築藝術更為增色。在園林方面,如明萬曆年間(1573—1619 年)太守吳秀所築的梅花嶺,疊石為山,周以亭臺。明末清初鄭氏兄弟(元嗣、元勳、元化、俠如)5 的四處大園林 —— 影園(元勳)、休園(俠如)、嘉樹園(元化)、五畝之園(元嗣),不論在園的面積上及造園藝術上都很突出。影園是著名造園家吳江計成的作品,園主鄭元勳因受匠師的熏陶,亦粗解造園之術。這時的士大夫就是那樣「寄情」於山水,而匠師們卻在平原的揚州疊石鑿池,以有限的空間構成無限的景色,建造了那「宛自天開」的園林。這些給後來清乾隆時期(1736—1795 年)的大規模興建園林,在技術上奠定了基礎。清兵南下,這些建築受到了極大的破壞,只有從現存的幾處楠木大廳,尚能看到當時建築手法的片斷。

清初,統治階級在揚州建有王洗馬園、卞園、員園、賀園、冶春園、南園、鄭御史園、筱園等,號稱八大名園。乾隆時因高宗(弘曆)屢次「南巡」,為了滿足盡情享樂的欲望,便大事建築亭、臺、閣、園【從周案五】6。揚州的紳商們想爭寵於皇室,達到升官發財的目的,也大事修建園林。自瘦西湖至平山堂7一帶,更是「兩堤花柳全依水,一路樓臺直到山」。有二十四景之稱,並著名於世。所以李斗《揚州畫舫錄》卷六

中引劉大觀[8]言：「杭州以湖山勝，蘇州以市肆勝，揚州以園林勝，三者鼎峙，不可軒輊，洵至論也。」清朝的統治階級正利用這種「南巡」的機會進行搜刮，美其名為「報效」。商人也在鹽中「加價」，繼而又「加耗」。皇帝還從中取利，在鹽中提成，名「提引」。皇帝又發官款借給商人，生息取利，稱為「帑利」。日久以後，「官鹽」價格日高，商人對鹽民的剝削日益加重，而廣大人民的吃鹽也更加困難。封建的官商，憑着搜刮剝削得來的資金，不惜任意揮霍，爭建大型園林與住宅，做了控制它命運的主人。封建社會的統治階級與豪紳富賈，以這種動機和企圖來對待勞動人民所造成的園林作品，自然使這些園林蘊藏着難以久長的因素。這時期的園林興造之風，正如《揚州畫舫錄》謝溶生[9]序文中説：「增假山而作隴，家家住青翠城闉；開止水以為渠，處處是煙波樓閣。」流風所及，形成了一種普遍造園的風氣。因此除瘦西湖上的園林外，如天寧寺的行宮御花園、法淨寺的東西園、鹽運署的題襟館、湖南會館的棣園，以及九峰園、喬氏東園、秦氏意園、小玲瓏山館等，都很著名。其他如祠堂、書院、會館，下至餐館、妓院、浴室等，也都模擬疊石引水，栽花種竹了。這種庭院內略加點綴的風氣，似乎已成為建築中不可缺少的部分。

從整個社會來看，乾隆以後，清朝的統治開始動搖，同時中國兩千年的長期封建社會，也走向下坡，清帝就不再敢「南巡」了。國內的階級矛盾與民族矛盾，正醞釀着大規模的鬥爭，西方資本主義的浪潮日益緊逼，從而動搖了封建社會的基礎。到嘉慶時，揚州鹽商日漸衰落。鴉片戰爭後，繼以《江寧

條約》五口通商，津浦鐵路築成，同時海上交通又日趨發達，揚州在經濟、交通上便失去了其原有的地位。早在道光十四年（1834 年），阮元[10] 作《揚州畫舫錄跋》，道光十九年（1839 年）又作《後跋》，歷述他所看見的衰敗現象，已到了「樓臺荒廢難留客，林木飄零不禁樵」的地步，比太平天國軍於 1853 年攻克揚州還早十九年。由此可見，過去的許多記載，把瘦西湖一帶園林毀壞的責任，硬加於農民革命軍身上，顯然是錯誤的。咸豐、同治以後，揚州已呈時興時衰的「迴光返照」狀態，所謂「繁榮」只是靠鎮壓太平天國革命起家的官僚富商，在苟延殘喘的清朝統治政權的末期，粉飾太平而已。民國以後，由於「鹽票」的取消，鹽商無利可圖，坐吃山空，因而都以拆屋售料、拆山售石為生。園林與大型住宅漸趨破壞【從周案六】[11]。

揚州位於我國南北之間，在建築上有其獨特的成就與風格，是研究我國傳統建築的一個重要地區。很明顯，揚州的建築是北方「官式」建築與江南民間建築兩者之間的一種介體。這與清帝「南巡」、四商雜處、交通暢達等有關，但主要的還是匠師技術的交流。清道光間錢泳的《履園叢話》卷十二載：「造屋之工，當以揚州為第一。如作文之有變換，無雷同，雖數間小築，必使門窗軒豁，曲折得宜……蓋廳堂要整齊如臺閣氣象，書房密室要參差如園亭佈置，兼而有之，方稱妙手。」在裝修方面，也同樣考究，據同書卷十二載：「周製之法，唯揚州有之。明末有周姓者始創此法，故名周製。」北京圓明園的重要裝修，就是採用「周製」之法，由揚州「貢」去的【從周案七】[12]。其他名匠谷麗成、成烈等，都精於宮室裝修。姚蔚池、

史松喬、文起、徐履安、黃晟、黃履暹兄弟（履昊、履昂）等，對於建築及佈置方面都有不同造詣。又據《揚州畫舫錄》卷二記載：「揚州以名園勝，名園以疊石勝。」在疊石方面，名手輩出，明清兩代有疊影園山的計成，疊萬石園、片石山房的石濤 [13]，疊白沙翠竹江村石壁的張漣，疊怡性堂宣石山的仇好石，疊九獅山的董道士 [14]，疊秦氏小盤谷的戈裕良，以及王天於【從周案八】[15]、張國泰等。晚近有疊萃園、怡廬、匏廬、蔚圃 [16] 和冶春等的余繼之 [17]。他們有的是當地人，有的是客居揚州的。在疊山技術方面，他們互相交流，互相推敲，都各具有獨特的造詣，在揚州留下了不少的藝術作品，使我國疊山藝術得到了進一步的提高。

　　關於揚州園林及建築的記述，除通志、府志、縣志記載外，尚有清乾隆間的《南巡盛典》《江南勝跡》《行宮圖說》《名勝園亭圖說》，程夢星《揚州名園記》《平山堂小志》，汪應庚《平山攬勝志》，趙之壁《平山堂圖志》，李斗《揚州畫舫錄》，以及稍後的阮亨《廣陵名勝圖記》，錢泳《履園叢話》，道光間駱在田《揚州名勝圖》，和晚近王振世《揚州覽勝錄》，董玉書《蕪城懷舊錄》等，而尤以《揚州畫舫錄》記載最為詳實，其中《工段營造錄》一卷，取材於《大清工部工程做法則例》與《圓明園則例》，旁徵博引，有歷來談營造所不及之處。

　　揚州位於長江下游北岸，與鎮江隔江對峙，南瀕大江，北負蜀岡，西有掃垢山，東沿運河，就地勢而論，較為平坦，西北略高而東南稍低。土壤大體可分兩類：西北山丘地區屬含鈣的黏土；東南為沖積平原，地屬砂積土；地面上則多瓦礫

層。揚州氣候屬北溫帶，為亞熱帶的漸變地區。夏季最高平均溫度在 30℃ 左右，冬季最低平均溫度在 1—2℃。因為離海很近，夏季有海洋風，所以較為涼爽，冬季則略寒冷。土壤凍結深度一般為 10—15 厘米，年降雨量一般都在 1000 毫米以上。屬季候風區域，夏季多東風，冬季多東北風。常年的主導風向為東北風。在颱風季節，還受到一定的颱風影響。

揚州的自然環境，既具有平坦的地勢、溫和的氣候、充沛的雨量以及較好的土質，有利於勞動生產與生活；又地處交通的中心，商業發達，因此歷來便成為繁榮的所在，促進了建築的發展。不過在這樣的自然條件下，以建築材料而論，揚州仍然是缺乏木材與石料的，因此大都仰給於外地。在官僚富商的住宅與園林中，更出現了珍貴的建築材料，如楠木、紫檀、紅木、花梨、銀杏、大理石、高資石、太湖石、靈璧石、宣石等。

當時揚州園林與住宅的分佈，比較集中在城區，而最大的建築又多在新城部分。按其發展情況，過去舊城居住者為士大夫與一般市民，而新城則多鹽商。清中葉前，鹽商多萃集在東關街一帶，如小玲瓏山館、壽芝園（个園前身）、百尺梧桐閣、約園與後來的逸圃等。較晚的有地官第的汪氏小苑、紫氣東來巷的滄州別墅等，亦與此相鄰。同時又漸漸擴展到花園巷南河下一帶，如秋聲館、隨月讀書樓、片石山房、棣園、小盤谷、寄嘯山莊 [18] 等。這些園林與住宅的四周都築有高牆，外觀多半與江南的城市面貌相似。舊城部分建築，一般較低小，但坊巷排列卻很整齊，還保留了蘇北地區樸素的地方風

格。這是與居住者的經濟基礎分不開的。較好的居住區，總是水陸交通便利，接近鹽運署和商業地區。

目前揚州城區還保存得比較完整的園林，大小尚有三十處。具有典型性的，要推片石山房、个園、寄嘯山莊、小盤谷、逸圃、余園、怡廬和蔚圃等。住宅為數尚多，如盧宅[19]、汪宅、趙宅、魏宅[20]等，皆為不同類型的代表。

園　林

片石山房[21]一名「雙槐園」，在新城花園巷何芷舫宅內，初係吳家龍的別業，後屬吳輝謨【從周案九】[22]。今尚存假山一丘，相傳為石濤手筆，譽為石濤疊山的「人間孤本」。假山南向，從平面看來是一座橫長形的倚牆山。西首以今存氣勢來看，應為主峰，迎風聳翠，奇峭迎人，俯臨着水池。人們從飛樑（用一塊石造成的橋）經過石磴，有臘梅一株，枝葉扶疏，曲折地沿着石壁可登臨峰頂。峰下築正方形的石室（用磚砌）兩間，所謂片石山房就是指此石室說的。向東山石蜿蜒，下面築有石洞，很是幽深，運石渾成，彷彿天然形成。可惜洞西的假山已傾倒，山上的建築物也不存在，無法看到它的原來全貌了。這種佈局的手法，大體上還繼承了明代疊山的慣例，不過重點突出，使主峰與山洞都更為顯著罷了。全局的主次分明，雖然地形不大，佈置卻很自然，疏密適當，片石崢嶸，很符合片石山房的這個名字的含義。揚州疊山以運用小料見長。石濤曾經疊過萬石園，想來便是運用高度的技巧，將小石拼鑲而成。在堆疊片石山房之前，石濤對石材同樣進行了周密的選

擇，以石塊的大小，石紋的橫直，分別組合摹擬成真山形狀；還運採了他畫論上的「峰與皴合，皴自峰生」（石濤《苦瓜和尚畫語錄》）的道理，疊成「一峰突起，連岡斷塹，變幻頃刻，似續不續」（石濤《苦瓜小景》題辭）的章法。因此雖高峰深洞，卻一點沒有人工斧鑿痕跡，顯出皴法的統一，全局緊湊，虛實對比有方。按《履園叢話》卷二十：「揚州新城花園巷，又有片石山房者。二廳之後，潀以方池，池上有太湖石山子一座，高五六丈，甚奇峭，相傳為石濤和尚手筆。其地係吳氏舊宅，後為一媒婆所得，以開麵館，兼為賣戲之所，改造大廳房，彷彿京師前門外戲園式樣，俗不可耐矣。」據以上的記載與志書所記，地址是相符合的，兩廳今尚存一座，面闊三間的楠木廳，它的建築年代當在乾隆年間。山旁還存有走馬樓（川樓），池雖被填沒，可是根據湖石駁岸的範圍考尋，尚能想象到舊時水面的情況。假山所用湖石，與記載亦能一致。山峰高出園牆，它的高度和書上記載的相若，頂部今已有頹傾。至於疊山之妙，獨峰依雲，秀映清池，確當得起「奇峭」二字。石壁、磴道、山洞，三者最是奇絕。石濤疊山的方法，給後世影響很大，而以嘉道年間的戈裕良最為傑出。戈氏的疊山法，據《履園叢話》卷十二：「只將大小石鉤帶聯絡，如造環橋法，可以千年不壞。要如真山洞壑一般，然後方稱能事。」蘇州的環秀山莊、常熟的燕園，與已毀的揚州秦氏意園小盤谷是他疊的，前兩處今都保存了這種鉤帶聯絡的做法。

個園在東關街，是清嘉慶、道光間鹽商兩淮商總黃應泰 [23]（至筠）所築。應泰別號个園，園內又植竹萬竿，所以題名个

園。據劉鳳誥所撰《个園記》，園係就壽芝園舊址重築。壽芝園原來疊石，相傳為石濤所疊，但沒有可靠的根據，或許因園中的黃石假山，氣勢有似安徽的黃山；石濤喜畫黃山景，就附會是他的作品了。个園原來範圍較現存要大些。現今住宅部分經維修後，僅存留中路與東路，大門及門屋已毀，照壁上的磚刻很精工。住宅各三進。正路大廳明間（當中的一間），減去兩根「平柱」，這樣它的開間就敞大了，應該説是當時為了兼作觀戲之用才這樣處理的。每進廳旁，都有套房小院，各院中置不同形式的花壇，竹影花香，十分幽靜。園林在住宅的背面，從「火巷」（屋邊小弄）中進入；有一株老幹紫藤，濃蔭深鬱，人們到此便能得到一種清心悦目的感覺。往前左轉達複道廊（兩層的遊廊），迎面左右有兩個花壇，滿植修竹，竹間放置了參差的石筍，用一真一假的處理手法，象徵着春日山林。竹後花牆正中開一月洞門，上面題額是「个園」。門內為桂花廳，前面栽植叢桂，後面鑿池，北面沿牆建樓七間，山連廊接，木映花承，登樓可鳥瞰全園。池的西面原有二舫，名「鴛鴦」。與此隔水相對聳立着六角亭。亭倒映池中，清澈如畫。樓西疊湖石假山，名「秋雲」（黃石秋山對景，故云），秀木繁陰，有松如蓋。山下池水流入洞谷，渡過曲橋，有洞如屋，曲折幽邃，蒼健夭矯，能發揮湖石形態多變的特徵。因為洞屋較寬暢，洞口上部山石外挑，而水復流入洞中，兼以石色青灰，在夏日更覺涼爽。此處原有「十二洞」之稱。假山正面向陽，湖石石面變化又多，尤其在夏日的陽光與風雨中所起的陰影變化，更是好看，予人有夏山多態的感覺。因此稱它為

「夏山」。山南今很空曠，過去當為植竹的地方，想來萬竿搖碧，流水灣環，又另生一番境界。從湖石山的磴道引登山巔，轉至七間樓，經樓、廊與複道，可到東首的黃石大假山。山的主面向西，每當夕陽西下，一抹紅霞，映照在黃石山上，不但山勢顯露，並且色彩倍覺醒目。而山的本身又拔地數丈，峻峭凌雲，宛如一幅秋山圖，是秋日登高的理想所在。它的設計手法，與春景夏山同樣利用不同的地位、朝向、材料與山的形態，達到各具特色的目的。山間有古柏出石隙中，使堅挺的形態與山勢取得調和，蒼綠的枝葉又與褐黃的山石造成對比。它與春景用竹、夏山用松一樣，在植物配置上，能從善於陪襯加深景色出發，是經過一番選擇與推敲的。磴道置於洞中，洞頂鐘乳垂垂（以黃石倒懸代替鐘乳石），天光隱隱從石寶中透入，人們在洞中上下盤旋，造奇致勝，構成了立體交通，發揮了黃石疊山的效果。山中還有小院、石橋、石室等與前者的綜合運用，這又是別具一格的設計方法，在他處園林中尚是未見。山頂有亭，人在亭中見羣峰皆置腳下，北眺綠楊城郭、瘦西湖、平山堂及觀音山諸景，一一招入園內，是造園家極巧妙的手法，稱為「借景」。山南有一樓，上下皆可通山。樓旁有一廳，廳的結構是用硬山式（建築物只前後兩坡用屋頂，兩側用山牆），懸姚正鏞[24] 題「透風漏月」匾額。廳前堆白色雪石（宣石）假山，為冬日賞雪圍爐的地方。因為要象徵有雪意，將假山置於南面向北的牆下，看去有如積雪未消的樣子。反之如將雪石置於面陽的地方，則石中所含石英閃閃作光，就與雪意相違，這是疊雪石山時不能不注意的事。牆東列洞，引隔牆春

景入院，借用「大地回春」的意思。上山可通入園的複道廊，但此複道廊已不存。

　　个園以假山堆疊的精巧而出名。在建造時就有超出揚州其他園林之上的意圖，故以石鬥奇，採取分峰用石的手法，號稱四季假山，為國內唯一孤例。雖然大流芳巷八詠園也有同樣的處理，不過沒有起峰。這種假山似乎概括了畫家所謂「春山淡冶而如笑，夏山蒼翠而如滴，秋山明淨而如妝，冬山慘淡而如睡」（郭熙《林泉高致》[25]），與「春山宜遊，夏山宜看，秋山宜登，冬山宜居」（戴熙[26]《習苦齋題畫》）的畫理，實為揚州園林中最具地方特色的一景。

　　寄嘯山莊在花園巷，今名何園。清光緒間官僚做道臺的何芷舠所築，為清代揚州大型園林的最後作品。由住宅可達園內。園後刁家巷另設一門，當時是為招待外客的出入口。住宅建築除楠木廳外，都是洋房，樓橫堂列，廊廡迴繚，在平面佈局上，尚具中國傳統。從宅中最後進牆上的什錦空窗（磚框）中隱約地能見到園的一角。園中為大池，池北樓寬七楹，因主樓三間稍突，兩側樓平舒展伸，屋角又都起翹，有些像蝴蝶的形態，當地人叫作「蝴蝶廳」。樓旁連複道廊可繞全園，高低曲折，人行其間有隨勢凌空的感覺。而中部與東部又用此複道廊作為分隔。人們的視線通過上下壁間的漏窗，可互見兩面景色，顯得空靈深遠。這是中國園林利用分隔擴大空間面積的手法之一。此園運用這一手法，較為自如而特出。池東築水亭，四角臥波，為納涼拍曲的地方。此戲亭利用水面的回音，增加音響效果，又利用迴廊作為觀劇的看臺。不過在

封建社會，女賓只能坐在宅內貼園的複道廊中，通過疏簾，從牆上的什錦空窗中觀看。這種臨水築臺增強音響效果的手法，今天還可以酌予採取，而複道廊隔簾觀劇的看臺是要揚棄的。如用空窗作為引景泄景，以加深園林層次與變化，當然還是一種有效的手法。所謂「景物鎖難小牖通」，便是形容這種境界。池西南角為假山，山後隱西軒，軒南的牡丹臺，隨着山勢層疊起伏，看去十分自然。這種做法並不費事，而又平易近人，無矯揉造作之態，新建園林中似可推廣。越山穿洞，洞幽山危，黃石山壁與湖石磴道，尚宛轉多姿，雖用不同的石類，卻能渾成一體。山東麓有一水洞，略具深意，唯一頭與柱相交接，稍嫌考慮不周。山南崇樓三間，樓前峰巒嶙峋，經山道可以登樓，向東則轉入住宅複道了。複道廊為疊落形（屋頂順次作階段高低），有遊廊與複廊（一條廊中用牆分隔為二）兩種形式，牆上開漏窗，巧妙地分隔成中東兩部。漏窗以水磨磚對縫構成，面積很大，圖案簡潔，手法挺秀工整。廊東有四面廳，與三間軒相對置，院中碧梧倚峰，陰翳蔽日，階下花街鋪地（用鵝石子與碎磚瓦等拼花鋪成的地面），與廳前磚砌闌凳極為相稱，形成一種成功的作品。它和漏窗一樣，亦為別處所不及，是具有地方風格的一種藝術品。廳後的假山貼牆而築，壁巖與磴道無率直之弊，假山體形不大，尚能含蓄尋味。尤其是小亭踞峰，旁倚粉牆之下，加之古木掩映，每當夕陽晚照，碎影滿階，發揮了中國園林就白粉牆為底所產生的虛實景色。雖然面積不大，但景物的變化萬千，在小空間的院落中，還是一種可取的手法。山西北有磴道，拾級可達樓層複道廊中的半

月臺，它與西部複道廊盡端樓層的舊有半月臺，都是分別用來
觀看升月與落月的。在植物配置方面，廳前山間栽桂，花壇種
牡丹芍藥，山麓植白皮松，階前植梧桐，轉角補芭蕉，均以羣
植為主，因此蔥翠宜人，春時絢爛，夏日濃蔭，秋季馥鬱，冬
令蒼青。這都有規律可循，就不同植物特性因地制宜地安排
的。此園以開暢雄健見長，水石用來襯托建築物，使山色水光
與崇樓傑閣、複道修廊相映成趣，虛實互見。又以廳堂為主，
以複道廊與假山貫串分隔，上下脈絡自存，形成立體交通、多
層欣賞的園林。它的風景面則環水展開，而花牆構成了深深
不盡的景色，樓臺花木，隱現其間。此園建造時期較晚，裝修
已多新材料與新紋樣，又另闢園門可招待外客等。其格局更
是較之過去的為宏暢，使遊者由靜觀的欣賞，漸趨動觀的遊
覽，而透迤衡直，闓爽深密，曲具中國園林的特徵，在造園手
法上有一定程度的出新。

　　小盤谷在大樹巷[27]。清光緒二十年後，官僚兩江兩廣總督
周馥購自徐姓[28]重修而成。至民國初年復經一度修整。園在宅
的東部，自大廳旁入月門。額名「小盤谷」，從筆意看來，似
出陳鴻壽[29]（字曼生，杭州人，西泠八家印人之一，生於清乾
隆三十三年[1768 年]，歿於道光二年[1822 年]）之手。花
廳三間面山作曲尺形，遊者繞到廳後，忽見一池汪洋，豁然開
朗。廳側有水閣枕流，以遊廊相接，它與隔岸山石、隱約花
牆，形成一種中國園林中慣用的以建築物與自然景物相對比
的手法。廊前有曲橋達對岸，橋盡入幽洞。洞很廣，內置棋
桌，利用穴竇採光。復臨水闢門，人自此可循階至池。洞左通

步石（用石塊置水中代橋）、崖道，導至後部花廳，廳前山盡頭有磴道可上山。這裡是一個很好的谷口，題為「水流雲在」。山洞的處理，既開敞又曲折多變化，應該說是構築山洞中的好實例。右出洞轉入小院，向上折入遊廊，可登山巔。山上有亭名風亭，坐亭中可以顧盼東西兩部的景色。今東部佈置已毀，正在修復中。其入口門作桃形額為「叢翠」。池北曲尺形廳，今改建。山拔地崢嶸，名九獅圖山。峰高九米餘，惜民國初年修繕時，略損原狀。此園假山為揚州諸園中的上選作品。山石水池與建築物皆集中處理，對比明顯，用地緊湊。以建築物與山石、山石與粉牆、山石與水池、前院與後園、幽深與開朗、高峻與低平等對比手法，形成一時難分的幻景。花牆間隔得非常靈活，山巒、石壁、步石、谷口等的疊置，正是危峰聳翠，蒼巖臨流，水石交融，渾然一片了。妙處在於運用「以少勝多」的藝術手法。雖然園內沒有崇樓與複道廊，但是幽曲多姿，淺畫成圖。廊屋皆不髹飾，以木材的本色出之。疊山的技術尤佳，足與蘇州環秀山莊抗衡，顯然出於名匠師之手。案清光緒《江都縣續志》卷十二記片石山房云：「園以湖石勝，石為獅九，有玲瓏夭矯之慨。」【從周案十】[30] 今從小盤谷假山章法分析，似以片石山房為藍本，並參考其他佳作綜合提高而成。又據《揚州畫舫錄》卷二云：「淮安董道士疊九獅山，亦籍籍人口。」卷六又云：「卷石洞天在城闉清梵之後……以舊制臨水太湖石山，搜巖剔穴為九獅形，置之水中，上點橋亭，題之曰『卷石洞天』。」揚州博物館藏李斗書九獅山條幅，臧穀 [31] 跋語指為卷石洞天九獅山，但未言係董道士所疊。據舊園主周

叔弢 [32] 丈及其侄煦良 [33] 先生説，小盤谷的假山一向以九獅圖山相沿稱，由來已很久，想係定有所據。因此我認為當時九獅山在揚州必不止一處，而以卷石洞天為最出名。董道士以疊此類假山而著名，其後漸漸形成了一種風氣。董道士是乾隆間人，今證以峰巒、洞曲、崖道、壁巖、步石、谷口等，皆這一時期的手法，而陳鴻壽所書一額，時間又距離不太遠。姑且提出這個假設，即使不是董道士的原作，亦必摹擬其手法而成。舊城南門堂子巷的秦氏意園小盤谷，係黃石堆疊的假山小品，乾隆以後所築，出名匠師常州戈裕良之手，今不存。《履園叢話》卷十二載：「近時有戈裕良者，常州人，其堆法尤勝於諸家。」據此，則戈氏時期略遲於董道士。從秦氏小盤谷遺跡來看，山石平淡蘊藉，以「陰柔」出之，而此小盤谷則高險磅礴，似以「陽剛」制勝。這兩位疊山名手同時作客揚州，那麼這兩件藝術作品，正是他們頡頏之作，用以平分秋色了。

　　東關街个園的西首，有園名逸圃，為李姓的宅園。[34] 從大門入，迎面有八角門，額書「逸圃」二字。左轉為住宅。八角門 [35] 內有廊修直，在東牆疊山，委婉屈曲，壁巖森嚴，與牆頂之瓦花牆形成虛實對比。山旁築牡丹臺，花時若錦。山間北頭的盡端，倚牆築五邊形半亭，亭下有碧潭，清澈可以照人。花廳三間南向，裝修極精。外廊天花，皆施淺雕。廳後小軒三間，帶東廂配以西廊，前置花木山石。軒背置小院，設門而常關，初看去與木壁無異。沿磴道可達複道廊，即由樓後轉入隔園。園在住宅之後，以複道與山石相連，折向西北，有西向樓三間，面峰而築。樓有盤梯可下，旁有紫藤一架，老幹若虯，

滿階散綠，增色不少。此園與蘇州曲園相彷彿，都是利用曲尺形隙地加以佈置的，但比曲園巧妙，形成上下錯綜，境界多變。匠師們在設計此園時，利用「絕處逢生」的手法，造成了由小院轉入隔園的辦法，來一個似盡而未盡的佈局。這種情況在過去揚州園林中並不少見，亦揚州園林特色之一。

怡廬是稥家灣黃宅（銀錢商黃益之宅）花廳的一部分，係余繼之的作品。余工疊山，善藝花卉，小園點石尤為能手。怡廬花廳計二進。前進的前後皆列小院。院中東南兩面築廊，西面則點雪石一丘，蔭以叢桂。廳後翼兩廂，小院的花壇上配石筍修竹，枝葉紛披，人臨其間有滴翠分綠的感覺。廳西隔花牆，自月門中入，有套房內院，它給外院造成了「庭院深深深幾許」的景色，又因外院的借景，而內院中便顯得小中見大了。這是中國建築中用分隔增大空間的手法，是在居住的院落中較好的例子。後廳亦三間，面對山石，其西亦置套房小院。從平面論，此小園無甚出人意料處，但建築物與院落比例勻當，裝修亦以橫線條出之，使空間寬綽有餘，而點石栽花，亦能恰到好處。至於大小院落的處理，又能發揮其密處見疏、靜中生趣的優點。從這裡可見綠化及空間組合對小型建築的重要性了。

余園在廣陵路，初名「隴西後圃」。清光緒間歸鹽商劉姓後，就舊園修築而成，又名劉莊。因曾設怡大錢莊於此，一般稱怡大花園。園位於住宅之後，以院落分隔，前院南向為廳，其西綴以廊屋，牆下築湖石花壇，有白皮松二株。廳後一院，西端多修竹。牆下疊黃石山，由磴道可登樓。東院有樓北向

築，其下鑿池疊山，而湖石壁巖，尤為這園精華的所在。

蔚圃在風箱巷。東南角入門，院中置假山，配以古藤老柏，很覺蒼翠蔥鬱。假山僅牆下少許，然有洞可尋，有峰可賞，自北部廳中望去，景物森然。東西兩面配遊廊，西南角則建水榭，下映魚池，多清新之感。這小院佈置雖寥寥數事，卻甚得體。

蔚圃旁有楊氏小築，真可謂一角的小園，原屬花廳書齋部分。入門為花廳兩間，前列小院，點綴少量山石竹木，以花牆分隔。旁有斜廊，上達小閣。閣前山石間有水一泓：因地位過小，以魚缸聚水，配合很覺相稱。園主善藝蘭，此小園平時以盆蘭為主花，故不以絢麗花木而奪其芬芳。此處雖不足以園稱，然園的格局具備，前後分隔得宜，咫尺的面積，能無局促之感，反覺多左右顧盼生景的妙處。

揚州園林的主人，以富商為多。他們除擁有盤剝得來的物質財富外，還捐得一個空頭的官銜，以顯耀其身份，因此這些園林在設計的主導思想上與官僚地主的園林有了些不同。最特出的地方，便是一味追求豪華，藉以炫富有，榜風雅。在清康熙、乾隆時代，正如上述所説的還期望能得到皇帝的「御賞」，以達到升官發財的目的，若干處還摹擬一些皇家園林的手法。因此在園林的總面貌上，建築物的尺度、材料的品類，都從高敞華麗方面追求。即以樓廳面闊而論，有多至七間的；其他樓層複道，巨峰名石，以及分峰用石的四季假山（个園、八詠園）和積土累石的「鬥雞臺」（壺園有此）。更因多數富商為安徽徽州府屬人，間有模擬皖南山水者。建築用的木材，佳

者選用楠木，樓層鋪方磚。地面除鵝石的「花街」外，院中有用大理石的。至於裝修陳設的華麗等，都是反映了園主除享受所謂「詩情畫意」的山水景色意圖與暴露其腐朽的生活方式外，還有為招待較多的賓客作為交際場所之意，因此它與蘇州園林在同一的設計主導思想下，還多着這一層的原因。這種設計思想在大型的園林如个園、寄嘯山莊等最容易見到。並且揚州的詩文與八怪的畫派，在風格上亦比吳門派來得豪放沉厚，這些多少給造園帶來了一定感染與提高。無疑地要研究揚州園林，必須先弄清這些園主當時的物質力量與精神需要，根據主客觀願望，決定了其設計的要求與主導思想，因而影響了園林的意境與風格。

自然環境與材料的不同，對園林的風格是有一定影響的。揚州地勢平坦，土壤乾濕得宜，氣候及雨量亦適中，兼有南北兩地的長處。所以花木易於滋長，而芍藥、牡丹尤為茂盛。這對豪華的園林來説，是最有利的條件。疊山所用的石材，又多利用鹽船回載，近則取自江浙的鎮江、高資、句容、蘇州、宜興、吳興、武康等地，遠則運自皖贛的徽州府屬 —— 宣城、靈璧、河口等處，更有少量奇峰異石羅致自西南諸省的，因此石材的品種要比蘇州所用為多。

中國園林的建造，總是利用「因地制宜」的原則，尤其在水網與山陵地帶。可是揚州屬江淮平原，水位不太高，土地亦坦曠，因此在規劃園林時，與蘇杭一帶利用天然地形與景色就有所不同了。大型園林多數中部為池，廳堂又為一園的主體，兩者必相配合。池旁築山，點綴亭閣，周聯複道，以花牆

山石、樹木為園林的間隔，造成有層次、富變化的景色。這可以个園、寄嘯山莊為代表。中小型園林則倚牆疊山石，下闢水池，適當地輔以遊廊水榭，結構比較緊湊。片石山房、小盤谷都按這個原則配置。庭院還是根據住宅餘地面積的多寡，或院落的大小，安排少許假山立峰，旁鑿小魚池，築水榭，或佈置牡丹臺、芍藥圃，內容並不求多，便能給人以一種明淨宜人的感覺。蔚圃與楊氏小築即為其例。而逸圃卻又利用狹長曲尺形隙地，構成了平面佈局變化較多的一個突出的例子。總的說來，揚州園林在平面佈局上較為平整，以動觀與靜觀相結合。然其妙處在於立體交通，與多層觀賞線，如複道廊、樓、閣以及假山的寶穴、洞曲、山房、石室，皆能上下溝通，自然變化多端了。但就水面與山石、建築相互發揮作用來說，未能做到十分交融；駁岸多數似較平直，少曲折彎環；石磯、石瀨等幾乎不見，則是美中不足的地方。但從片石山房、小盤谷及逸圃、个園「秋雲」山麓來看，則尚多佳處。又有「旱園水做」的辦法，如廣陵路清道光間建的員姓二分明月樓（錢泳書額），將園的地面壓低，其中四面廳則築於較高的黃石基上，望之宛如置於島上，園雖無水，而水自在意中。嘉定縣秋霞圃後部似亦有此意圖，但未及揚州園林明顯。我們聰明的匠師能在這種自然條件較為苛刻的情況下，達到中國藝術上的「意到筆不到」的表現方法是可貴的。揚州園林中的水面置橋，有樑式橋與步石兩種，在處理方法上，樑式多數為曲橋，其佳例要推片石山房的利用石樑而作飛樑形的，古樸渾成，富有山林的氣氛；步石則以小盤谷所採用的最為妥帖。這些曲

橋總因水位過低，有時轉折太僵硬，而缺少自然凌波的感覺。這對園林橋來說，在建造時是應設法避免的。片石山房的用飛樑形式，即彌補了這些缺陷，而另闢蹊徑了。

揚州園林素以「疊石勝」，在技術上，過去有很高的評價。因此今日所存的假山，多數以石為主，僅已損毀的秦氏小盤谷似由土石間用的。因為揚州不產石，石料運自他地，來料較小，峰巒多用小石包鑲，根據石形、石色、石紋、石理、石性等湊合成整體，中以條石（亦有用磚為骨架，早例推泰州喬園明構假山）鐵器支挑，加固嵌填後渾然成章；即使水池駁岸亦運用這辦法。這樣做人工花費很大，且日久石脫墮地，破壞原形，即有極佳的作品，亦難長久保存。雖然如此，揚州疊山確有其獨特的成就，特出的作品以雄偉論，當推个園。个園的黃石山高約九米，湖石山高約六米，因規模宏大，難免有不夠周到的地方，但仍不失為上乘之作。以蒼石奇峭論，要算片石山房了；而小盤谷的曲折委婉，逸圃的婀娜多姿，都是佳構。棣園的洞曲、中垂鐘乳，為揚州園林罕見。其他如寄嘯山莊的石壁磴道，亦是較好的例子。在揚州園林的假山中，最為突出的是壁巖，其手法的自然逼真，用材的節省，空間的利用，似在蘇州之上，實得力於包鑲之法。片石山房、小盤谷、寄嘯山莊、逸圃、余園等皆有妙作。頗疑此法明末自揚州開始，乾隆間董道士、戈裕良等人繼承了計成、石濤諸人的遺規，並在此基礎上得到更大的發展。總之，這些假山，在不同程度上，達到異形之山運不同之石，體現了石濤所謂「峰與皴合，皴自峰生」的畫理。以高峻雄厚，與蘇州的明秀平遠互相

頡頏，南北各抒所長。至於分峰用石及多石並用，亦兼補一種石材難以羅致之弊，而以權宜之計另出新腔了。堆疊之法一般皆與蘇南相同。其佳者總循「水隨山轉，山因水活」一原則靈活應用。膠合材料，明代用石灰加細砂和糯米汁，凝結後有時略帶紅色，常用之於黃石山；清代的顏色發白，也有其中加草灰的，適宜用於湖石山。片石山房用的便是後者。好的嵌縫是運用陰嵌的辦法，即見縫不見灰，用於黃石山能顯出其壁石凹凸多態，彷彿自然裂紋；湖石山採用此法，頓覺渾然一體了。不過像這樣的水平，其作品在全國範圍內也較罕見。

　　在牆壁的處理上，現存的園林因為多數集中於城區，且是住宅的一部分，所以四周是磨磚砌的高牆，配合了磚刻門樓，外觀很是修整平直。不過園林外牆上都加瓦花窗，牆面做工格外精細。它與蘇南園林給人以簡陋的園外感覺不同（蘇南園林皆地主官僚所有），是炫富鬥財的方法之一。內牆與外牆相同，凡在需增加反射效果或需花影月色的地方，酌情粉白。園既圍以高牆，當然無法眺望園外景色，除个園登黃石山可「借景」城北景物外，餘則利用園內的對景，來增加園景的變化。寄嘯山莊的什錦空窗所構成的景色，真是宛如圖畫，其住宅與園林部分均利用空窗達到互相「借景」的效果。个園桂花廳前的月門亦收到引人入勝的作用。再從窗櫺中所構成的景色，又有移步換景的感覺。在對比手法方面，基本與蘇南園林相同，多數以建築物與牆面山石作對比，運用了開朗、收斂、虛實、高下、遠近、深淺、大小、疏密等手法，以小盤谷在這方面運用得最好。寄嘯山莊設計能從大處着眼，予人以完整

醒目的感覺。

　　揚州園林在建築方面最顯著的特色，便是利用樓層。大型園林固然如此，小型如二分明月樓，也還用了七間的長樓。花廳的體形往往較大，複道的延伸又連續不斷，因此雖安排了一些小軒水榭，適與此高大的建築起了對比作用。它與蘇州園林的「婉約輕盈」相較，頗有用銅琶鐵板唱「大江東去」（蘇軾詞）[36] 的氣概。寄嘯山莊循複道廊可繞園一周，个園盛興時，情況亦差不多。至於借山登閣，穿洞入穴，上下縱橫，遊者往往至此迷途，此與蘇州園林在平面上的「柳暗花明」境界，有異曲同工之妙，不能單以平面略為平整而判其高下。

　　揚州園林建築物的外觀，介於南北之間，而結構與細部的做法，亦兼抒二者之長。就單體建築而論，臺基早期用青石，後期用白石，踏跺用天然山石隨意點綴，很覺自然。柱礎有北方的「古鏡」形式，同時也有南方的「石鼓」形式；柱則較為粗挺，其比例又介於南北二者之間。窗則多數用和合窗，欄杆亦較肥健。屋角起翹，雖大都用「嫩戧發戧」（由屋角的角樑前端豎立的一根小角樑來起翹），但比蘇南來得低平。屋脊則用通花脊，比蘇南的厚重。漏窗、地穴（門洞）工細挺拔，圖案形式變化多端，輪廓完整，與蘇南柔和細膩的不同。門額多用大理石或高資石，而少用磚刻，此又是與蘇州顯然不同的。建築的細部手法簡潔工整，在線腳與轉角的地方，略具曲折，雖然總的看來比較直率，但剛中有柔，頗耐尋味。色彩方面，木料皆用本色，外牆不粉白，此固然由於當地氣候比較乾燥的緣故，但也多少存有以原材精工取勝的意圖。其內部樑架皆

圓料直材，製作得十分工緻完整，間亦有用扁作的。翻軒（建築物前部的卷棚）尤力求豪華，因為它處於顯著的地位，所以格外突出一些。內部以方磚鋪地，其間隔有罩與槅扇，材料有紫檀、紅木、楠木、銀杏、黃楊等，亦有雕漆嵌螺鈿與嵌寶的，或施紗隔的。室內傢具陳設及屏聯的製作，亦同樣講究。海梅（紅木）所製的傢具，與蘇、廣兩地不同，手法和其他藝術一樣，富有揚州「雅健」的風格（參看住宅部分）。

　　建築物在園林中的佈置，在今日揚州所有的類型並不多，僅廳堂、樓、閣、亭、榭、舫、複道廊、遊廊等，其組合似較蘇南園林來得規則。樓常位於園的盡端最突出處，廳往往為一園之主體，有些廳加樓後，形成樓廳就必建在盡端了。其他的舫榭臨水，軒閣依山，亭有映水與踞山的不同處理。如因地形的限制，則建築物可做一半，如半樓、半閣、半亭等。雖僅數例，亦發揮了隨宜安排的原則，以及同中求異，異中見其規律的靈活善變的應用。廊亦同樣不出這些原則方法，不過以環形路線為主，間有用作分隔的；形式有遊廊、疊落廊、複廊、複道廊等。廳堂據《揚州畫舫錄》所載，名目頗多，處理別出心裁。今日常見的有四面廳、硬山廳、樓廳等。樑架多「迴頂鼇殼」式（卷棚式的建築，在屋頂部仍做成脊）。在材料方面，楠木與柏木廳最為名貴，前者為數尚多，後者今日已少見。園林鋪地，大部分用鵝子石花街，間有用冰裂紋石的。在建築處理上值得注意的，便是內部的曲折多變，其間利用套房、樓、廊、小院、假山、石室等的組合，造成「迷境」的感覺。現存的逸圃尚能見到，此亦揚州園林重要特徵之一。

花木的栽植是園林中重要的組織部分。各地花木有其地方特色，因此反映在園林中亦有不同的風格。揚州花木因風土地理的關係，同一品種，其姿態容顏，也與南北兩地有異。一般説來，枝幹花朵比較碩秀。在樹木的配置上，以松、柏、栝、榆、楓、槐、銀杏、女貞、梧桐、黃楊等為習見。蘇南後期園林中，楊柳幾乎絕跡，然在揚州園林中卻常能見到，且更具有強烈的地方色彩。因為此地的楊柳，在外形上高勁，枝條疏修，頗多畫意，下部的體形也不大，植於園中沒有不調和的感覺。梧桐在揚州生長甚速，碧幹籠陰，不論在園林或庭院中，都給人以清雅涼爽之感，與柳色分佔夏春二季的風光。花樹有桂、海棠、玉蘭、山茶、石榴、紫藤、梅、臘梅、碧桃、木香、薔薇、月季、杜鵑等。在廳軒堂前，多用桂、海棠、玉蘭、紫薇諸品。其他如亭畔、榭旁的楓榆等，則因地位的需要而栽植。喬木與花樹同建築的關係，在揚州園林中，前者作遮陰之用，後者用作供觀賞之需，姿態與色香還是佔着選擇的最重要標準。在假山間，為了襯托山容蒼古，酌植松柏，水邊配置少許垂楊。至於芭蕉、竹、天竹等，不論用來點綴小院，補白大園，或在曲廊轉處、牆陰檐角，或與臘梅叢菊等組合，都能入畫。書帶草不論在山石邊，樹木根旁，以及階前路旁，均給人以四季常青的好感。冬季初雪勻披，粉白若球。它與石隙中的秋海棠，都是園林綠化中不可缺少的小點綴。至於以書帶草增假山生趣，或掩飾假山堆疊的疵病處，真有山水畫中點苔的妙處。芍藥、牡丹更是家栽戶植。《芍藥譜》（《能改齋漫錄》十五，「芍藥」條引孔武仲 [37]《芍藥譜》）載：「揚州

芍藥，名於天下，非特以多為誇也。其敷腴盛大而纖麗巧密，皆他州之所不及。」李白詩（《送孟浩然之廣陵》）「煙花三月下揚州」，可以想見其盛況。因此花壇、藥闌便在園林中佔有顯著的地位。其形式有以假山石疊的自然式，有用磚與白石砌的圖案式，形狀很多，皆匠心獨運。春時繁花似錦，風光宛如洛城。樹木的配合，仍運用了孤植與羣植的兩種基本方法。羣植中有用同一品種的，亦有用混合的樹羣佈置，主要的還是從園林的大小與造景的意圖出發。如小園宜孤植，但樹的姿態須加選擇；大園多羣植，亦須注意假山的形態，地形的高低大小，做到有分有合，有密有疏。若假山不高，主要山頂便不可植樹；為了襯托出山勢的蒼鬱與高峻，非植於山陰略低之處不可，使峰出樹梢之間，自然饒有山林之意了。此理不獨植樹如此，建亭亦然，而亭與樹、山的關係，必高下遠近得宜才是。山麓水邊有用橫線條的臥松臨水，亦不失為求得畫面統一的好辦法。山間垂藤蘿，水面點荷花，亦皆以少出之，使意到景生即可。至於園內因日照關係有陰陽面的不同，在考慮種樹時應注意其適應性，如山茶、桂、松、柏等皆宜植陰處，補竹則處處均能增加生意。

　　揚州盆景剛勁堅挺，能耐風霜，與蘇杭不同。園藝家的剪縶功夫甚深，稱之為「疙瘩」「雲片」及「彎」等，都是説明剪縶所成的各種姿態特徵的。這些都非短期內可以培養成。松、柏、黃楊、菊花、山茶、杜鵑、梅、玳玳、茉莉、金橘、蘭、蕙 [38] 等都是盆景的好主題。又有山水盆景，分旱盆、水盆兩種，咫尺山林，亦多別出心裁。棕碗菖蒲，根不着土，以水滋

養，終年青蔥，為他處所不常見。他如藝菊，揚州花匠師對此有獨到之技。以這些來點綴園林，當然錦上添花了。園林山石間因喬木森嚴，不宜栽花，就要運用盆景來點綴。這種辦法從宋代起即運用了，不但地面如此，即池中的荷花，亦莫不用盆荷入池。因此談中國園林的綠化，不能不考慮盆景。

按揚州畫派的作品，以花卉為多。摹寫對象當然為習見的園林花木，經畫家們的揮灑點染，都成了佳作，則揚州園林中的花木其影響可見。反之，畫家對園林花木批紅判白，以及剪裁、配置、構圖等，對花木匠師亦起了一定的啟發與促進。揚州產金魚；天然禽鳥兼有南北品種，且善培養籠鳥，這些對園林都有所增色。

總之，造園有法而無式，變化萬千，新意層出，園因景勝，景因園異，其妙處在於「因地制宜」與相互「借景」，所謂「妙在因借」，做到得體（「精在體宜」），始能別具一格。揚州園林綜合了南北的特色，自成一格，雄偉中寓明秀，得雅健之致，借用文學上的一句話來說，真所謂「健筆寫柔情」了。而堂廡廊亭的高敞挺拔，假山的沉厚蒼古，花牆的玲瓏透漏，更是別處所不及。至於樹木的碩秀，花草的華滋，則又受自然條件的影響與經匠師們的加工而形成。假山的堆疊，廣泛地應用了多種石類。以小石拼鑲的技術，以及分峰用石、旱園水做等因材致用、因地制宜的手法，對今日造園都有一定的借鑒作用。唯若干水池似少變化，未能發揮水在園林中的瀰漫之意，似少構成與山石建築物等相互成趣的高度境界。一般庭院中，亦能栽花種竹，蔭以喬木，配合花樹，或架紫藤，羅

置盆景片石，安排一些小景。這些都豐富了當時城市居民的文化生活，同時集腋成裘，又擴大了城市綠化的面積，是當地至今還相沿的一種傳統。

住　宅

盧宅在康山街。清光緒間鹽商江西盧紹緒所建，造價為紋銀七萬兩，是今存揚州最大的住宅建築。大門用水磨磚刻門樓，配以大照壁。入門北向為倒座（與南向正屋相對的房屋），經二門有廳二進，皆面闊七間，以當中三間為主廳，其旁兩間為會客讀書之處，內部用罩（用木製鏤空花紋做成的分隔）及槅扇（落地長窗）間隔。院中以大漏窗與兩旁的小院區分。小院中置湖石花臺，配以樹木，形成幽靜的空間，與中部暢達的大廳不同。再入為樓廳二進，面闊亦七間，係主人居住之處。廳後二進面闊易為五間，係親友臨時留居的地方。東為廚房，今毀。宅後有園名「意園」。池在園東北，瀕池建書齋及藏書樓二進，自成一區。池東原有旱船，今亦廢。園南依牆建盝頂亭，有遊廊導向北部。餘地栽植喬木，以桂為主。這宅用材精選湖廣杉木[39]，皆不髹飾。裝修皆用楠木，雕刻工細。雖建築年代較遲，然屋宇高敞，規模宏大，是後期鹽商所建豪華住宅的代表。

汪氏小苑（鹽商汪伯屏[40]宅）在地官第，民國間擴建，為今存揚州大住宅中最完整的一處。它分三路，各三進。東西花廳佈置各別，東花廳入口用竹絲門，甚古樸。廳用柏木建造，內部置罩及槅扇。槅扇上嵌大理石，皆雕刻精工，作前後分隔之用。其南有倒座三間。院中置湖石山，有檐瀑，栽臘梅

瓊花。東有門，入內僅一小小餘地，所謂明有實無，以達擴大空間的目的。西花廳以月門與小院相隔。院內中有假山一丘，面東置船軒，綴以遊廊，下鑿小池，軒下砌磚臺，可置盆景，映水成趣。自廳中穿月門以望院中，花木扶疏，山石參差，宛如畫圖。宅北後園列東西兩部，間以花牆月門。西部北建花廳六間，用罩分隔為二。廳西有書齋三間，綴五色玻璃，其前有廊橫陳，兩者之間植紫薇兩株，亭亭如蓋，依稀掩映，內外相望有不盡之意。廳南疊假山為牡丹臺，西部亦築花臺，似甚平淡。兩部運用花牆間隔，人們的視線穿過漏窗月門望隔園景色，深幽清靈，發揮了很大的「借景」作用。這處當以住宅建築佔主要部分，而園則相輔而已，因面積不大，所以題為「小苑春深」。

贊化宮[41]趙宅(布商趙海山宅)，廳堂三進南向，門屋及廚房等附屬建築，皆建於牆外，花園亦與住宅以高牆隔離；但亦可由門屋直接入園，避免與住宅相互干擾。在建築平面的分隔上來說，很是明晰。花園前部東向有書齋三間，以曲廊與後部分隔，後有寬敞的花廳兩進，與住宅的規模很相稱。

魏宅(鹽商魏次庚宅)在永勝街，屬中型住宅，大門西向，總體為不規則的平面。因此將東首劃出長方形的地帶作為住宅，西首不規則的餘地闢為園林，主次很是鮮明。住宅連倒座計四進，皆面闊五間。它的佈置特點：廳為三間帶兩廂，旁皆配套房小院，在當時作為居住之用。這類套房，處理得很是恰當，它與起居部分，實聯而似分，互不干擾。尤其小院，不論在採光通風與擴大室內外空間上，皆得到較好效果。園前狹

後寬，前部鄰大門處有雜屋，後部劃分作前後兩區，前區築四面廳名「吹臺」，鄭板橋[42]書額為「歌吹古揚州」，配以山石、玉蘭、青桐，面對東南角建有小閣。後區為前區的陪襯，又東西劃為兩部分，東部置旱船，旁輔小閣，花牆下疊黃石山，栽天竹、黃楊，穿花牆外望，景色隱約。這園雖小，而置兩大建築物，尚能寬綽有餘，是利用花牆劃分得宜、互相得以因借之法，使空間層次增加，也是宅旁餘地設計的一種方法。

仁豐里劉宅，宅不大，門東向。入內沿門屋築西向屋一排，前有高牆，天井作狹長形，可避夏季炎陽與冬季烈風；而夏季因牆高地狹，門牖爽通，反覺受風較多。牆內南向廳三進，而末進除置套房外，更增密室（套房內的套房）。廳旁有花牆，過月門，內有花廳，置山石花木。整個建築設計是靈活運用東向基地的一個例子。

大武城巷賈宅，清光緒間鹽商賈頌平[43]所有。大門東向，廳計二路，皆南向而建。而東部諸廳設計尤妙，每一廳皆有庭院，有栽花植竹為花壇，有鑿池疊石為小景，再環以遊廊，映以疏櫺，多清新之意。宅西偏原有園林，今廢。

仁豐里辛園，為周挹扶宅，大門東向。入內築西向房屋一排，為揚州東向基地的慣用手法。南向的廳與東西兩廊及倒座構成四合院。廳西花廳入口處建一半亭，對面為書齋，廳南以花牆間隔。其外尺餘空地留作虛景，老桂樹超出花牆之上，秋時滿院飄香，人臨其境，便體會到一種天香院落的境界（桂樹必周以牆，香不散）。廳後西通月門，有額名「辛園」。園內中鑿魚池，有曲橋，旁建小亭。花廳裝修以銀杏木本色製

成，未髹漆更是雅潔。廳前以白石拼合鋪地，很是平整。此宅居住部分小，綠化範圍大，平面上的變化比較多，是由於過去宅主在擴建中逐步形成的現象。

石牌樓黃氏漢廬，清道光間為金石書畫家吳熙載[44]的故居。大門北向，入門有院，其西首的「火巷」可達南向的四合院。院以正屋與側座相對而建，院子作橫長形，石板墁地。此為北向住宅的一例。

甘泉路匏廬，民國初年資本家盧殿虎[45]建。門西向，入內南向築大廳，其南端為花廳。廳北以黃石疊花壇。廳南以湖石疊山，殊蔥鬱，山右構水軒，蕉影拂窗，明靜映波。極西門外，北端又有黃石一丘。越門可繞至廳後。宅的東部，有一片曲尺形地，以遊廊花牆通貫。小池東南隅築方亭，隔池盡端築小軒三間，皆隨廊可達，面積雖小，尚覺委婉緊湊。此宅是利用西門南向及不規則餘地設計的一例。

丁家灣某宅，是揚州用總門的住宅。總門內東西各有兩宅，東宅有三合院，天井中以花牆分隔，形成前後兩部分，而房屋面闊皆作兩間，處理很靈活。西宅正屋二進皆三合院，面闊作三間，二進的三合院排列又非一致。此類住宅有因地制宜，分隔自由的好處。

牛背井二號某宅，為最小住宅的一例。南向，入門僅廳三間，由廂房倒座構成一個四合院。外附廚房。這種平面佈局是揚州住宅的基本單元了。

揚州城由平行的新舊兩城組合成今日的城區。運河繞城，小秦淮自北門流入，為新舊兩城的分界。舊城南北又以汶河

貫串，所以河道都是南北平行的，由於河道平直，道路及建築物可以得到較規則的佈局。其間主要幹道為通東西南北的十字大街，與大街垂直的便是坊巷。這一點在舊城更為突出。巷名稱頭巷、二巷……九巷，和北京的頭條胡同、二條胡同相似。新城因後期富商官僚的大住宅與若干商業建築的發展，佈局比舊城零亂，頗受江南城市風格的影響。新城的灣子街就不是垂直線，好像北京的斜街，是一條交通捷徑。在這許多街道中，摻雜了不少小巷，有的還是「死胡同」，因此看來似乎複雜，其實仍舊井然有序，脈絡自存。過去大的巷口還建有拱門，當地稱為「圈門」。它是南北街坊佈置的介體，兼有南北城市街坊佈置特徵。

　　住宅是按街巷的朝向佈置，在處理上大體符合「因地制宜」的要求，較為靈活，而內部尤曲折多變。住宅主要位於通東西坊巷中，因此都能取得正南的朝向，或北門南向。通南北的坊巷中，亦有些住宅，因為要利用正南或偏南的朝向，於是產生了東門南向，或西門南向的住宅。又運用總門的辦法，將若干中小型不同平面的住宅，利用一個總門，非常靈活地組合成一個整體。這樣在坊巷中，它的外貌仍舊十分整齊，而內部卻有許多變化，這是大中藏小、化零為整的巧辦法。在封建社會，不但能滿足了聚族而居的生活方式和封建家族的治安防衛，並且在市容整齊等方面，也相應地帶來了一定的好處。

　　揚州城區，今日尚存的多為大中型住宅，這些住宅的特點是，都配合着大小不等的園林和庭院，使居住區中包括了充裕的綠化地帶，形成了安適的居住環境。

　　住宅平面一般是採用院落式，以面闊三間的廳堂為主體，更有面闊到五間的，即《工段營造錄》所謂：「如五間則兩梢間設橘子或飛罩，今謂明三暗五。」也有四間、兩間的，皆按地基面積而定。雖然也有面闊七間的，其實仍以三間為主，左右各加兩間客廳，如康山街盧宅的廳堂。大中型住宅旁設弄，名「火巷」，是女眷、僕從出入之處。如大型住宅有兩路以上的「火巷」，又為宅內主要交通道。揚州的「火巷」，比蘇州「避弄」（俗稱備弄，今據明代文震亨著《長物志》卷一）開朗修直，給居住者以明潔坦直的感覺，尤其以紫氣東來巷龔姓滄州別墅的「火巷」最為廣闊，當時可乘轎出入。廳堂除一進不連廊的「老人頭」外，尚有兩面連廊的「曲尺房」（由兩面建築物相連，平面形成曲尺形），三面連廊的「三間兩廂」（廳堂左右加廂的三合院），以及「四合頭」（四合院）、「對合頭」（兩廳相對又稱對照廳）等。但是「三間兩廂」及「四合頭」作走馬樓的稱「串樓」。廳堂的排列程序，前為大廳，後為內廳（女廳），即所謂「上房」（主人所住的地方），多作三間，《工段營造錄》稱「兩房一堂」（兩間房一間起居室）。旁邊大都置套房，還有再加密室的，如仁豐里劉宅還能見到。廳旁建圭形門、長八方形門，或月門通花廳或書房。牆外附廚房雜屋及「下房」（僕從居住），使與主人的生活部分隔離，充分反映了封建社會的階級差別。套房與密室數目的多少，要看建屋需要的曲折程度而定，越曲折則套房、密室越多。《工段營造錄》：「三楹居多，五楹則藏東西稍間於房中，謂之套房，即古密室、複室、連房、閨房之屬。」在這類套房前面，皆設小院，置花壇，夏

日清風徐來，涼爽宜人，入冬則朔風不到，溫暖適居。在封閉性的揚州住宅中，採用這種辦法還是切合當時實際的。書房小者一間、兩間，大者兼作花廳，一般都是三間。其前必疊石鑿池，點綴花木修竹；或置花壇、藥闌等，形成一種極清靜的環境。在東門南向或西門南向的住宅，門屋旁的房屋，則屬賬房、書塾及雜屋等次要房屋。這些屋前的天井狹長，僅避日照兼起通風的作用。大門北向的住宅，則以「火巷」為通道，導至前部進入南向的主屋。

揚州住宅的外觀，在中型以上的住宅，都按居住者的地位設照壁。大者用八字照壁，次者一字照壁，最次者在對戶他宅的牆上，用壁面隱出方形照壁的形狀。華麗的照壁，貼水磨面磚，雕刻花紋，正中嵌「福」字，像个園的大門上者，製作精美。外牆以清水磚砌成，講究的用磨磚對縫做法。門樓用磚砌，加磚刻。最華麗的作八字形，復加斗拱藻井，如東圈門壺園大門即是。一般亦有用平整的磨磚貼面，簡潔明快。按揚州以八刻著世（磚刻、牙刻、木刻、石刻、竹刻、漆刻、玉刻、磁刻），磚刻即為其中之一。大門髹黑漆，刊紅門對，下有門枕石。石刻豐富多彩，大小按居住者的地位而定。屋頂皆作兩坡頂，屋脊較高，用鏤空脊（屋脊以瓦疊成空花形），這些與高低疊落的山牆相襯托。有時在外牆頂開一排瓦花窗，可隱約透出院中樹梢與藤蘿，這些自然形成一種整齊而又清新的外貌，給巷景增加了生趣。

入大門，迎面為磚刻土地堂，倚壁而建，外形與真實建築相似。它的雕刻和大門門樓的形式相協調，是內照壁中最令

人注目的。雖同時想起一定的裝飾作用，但總是封建迷信的產物，理應揚棄。門屋院內以磚或石墁地。二門與大門的形制相類似。廳堂高敞軒豁，一般用質量很高的本色杉木，而大住宅的廳堂又有用楠木、柏木，《工段營造錄》載有用杪欏的。木材加工有外施水磨的，更是柔和圓潤了。這種存素去華的大木構架，與清水磚牆的格調一致。廳堂外檐施翻軒，明間用槅扇，次間和廂房用和合窗。後期的建築，則有改用檻窗的。在內廳與花廳，明間的槅扇只居中用兩扇，兩旁仍舊用和合窗。樓廳的檻窗，其檻牆改用欄杆，則內裝活動的木榻板，在炎熱季節可以卸除，以便通風。在分隔上，內院往往以花牆來區分，用地穴（門洞）貫通。地穴有門可開啟。

院落的大小與建築物高度的比例一般為 1:1，在揚州地區能有充分的日照。夏日上加涼棚，前後門牖洞開，清風自引。從地穴中來的兜風，更是涼爽。到冬季，將地穴門關閉，陽光滿階，不覺有嚴寒的襲人了。這些花牆與重重的門戶，卻增加了庭院空間感與深度，有小宅不見其狹，大宅不覺其曠的好處。在解決功能的前提下，同時又擴大了藝術效果。大廳的院子用橫長形，有的配上兩廂或兩廊，使主體突出。內廳都帶兩廂，院子形成方形，房屋進深一般比蘇南淺，北面甚至有不設窗牖的。因夏季較涼爽，冬季在室內需要較多日照的緣故。

室內的空間處理，主要希望達到有分有合，曲折有度，使用靈活，人處其間覺含蓄不盡的設計意圖。因此在花廳中，必用罩或槅扇，劃成似分非分、可大可小的空間，既有主次，又有變化。如仁豐里辛園、地官第小苑皆可見到。廳室前面的

翻軒，在進深較大的建築中有用兩卷（兩個翻軒）的，如康山街盧宅。內室與套房有主副之別，似合又分。內室往往連廂房，而以罩或槅扇分間。罩以圓光罩（罩作圓形的）為多，有的還施紗槅（罩的花紋中夾紗），雕刻多數精美。書房中亦可自由劃分，應用上均較靈活。廳堂皆露明造（不用天花），亦不施草架（用兩層屋頂）。居住房屋有酌用天花的。花廳內部亦有作軒頂（卷棚）。房屋內都墁方磚，磚下四角置覆缽的「空鋪法」（《長物志》卷一），墊黃沙，磨磚對縫，既平且無潮濕之患。臥室內冬天上置木地屏（方形木製裝腳的活動地板）以保暖，同時亦減低了室內空間的淨高。有些質量高的樓廳，二層亦墁磚，更有再加上地屏的，能使履步無聲，與明代《長物志》卷一上所説辦法「與平屋無異」相符合。這些當然只會在高級的住宅中出現，一般近期的住宅，則皆用地板了。

　　內外牆都用磚實砌，在質量高的住宅中用清水磚，經濟的住宅則用灰泥拼砌大小不等的雜磚，外表也很整齊。在外牆的轉角，當一人高的地位，為了便利交通用抹角砌。廊壁部分刷白，內壁用木護壁，其餘仍保存磚的本色。天井鋪地通常用磚石鋪。磚鋪有方磚、條磚平鋪，及條磚仄鋪的。石鋪則用石板與冰裂紋鋪，更有用大方塊大理石、高資石拼鋪的。柱礎用「古鏡」式。在明代及清代早期的建築中，還沿用了磉形石礎。大住宅皆用「石鼓」，或再置墊「覆盆」礎石，取材用高資石，兼有用大理石的。

　　柱都為直徑。明代住宅的柱頂，尚存「卷殺」（曲線）的手法，比例肥碩。柱徑與柱高的比例約為 1:9，如大東門毛宅大

廳的。現在一般見到的比例在 1:10—1:16 之間。柱的排列，與《工段營造錄》所說「廳堂無中柱，住屋有中柱」一致。大廳明間有用通長額枋，而減去平柱兩根的，此為便利觀劇，不阻礙視線。樑架做法可分為三種：一是蘇南的扁作做法；二是圓料直材，在揚州最為普遍；三是介於直樑與月樑（略作彎形的樑）間的介體，將直樑的兩端略作「卷殺」，下刻弧線，此種做法看來似受徽式建築的影響。這三種做法中，以第二種足以代表揚州的風格。尚有北河下吳宅，建築係出寧波匠師之手，應當是孤例了。圓料的樑架，用材挺健，而接頭處的卯榫，砍殺尤精，很是準確。一般廳堂，主要樑架在前後柱間施五架樑，上置蜀柱，再安三架樑與脊瓜柱。不過檁下不施枋及墊板，與《工段營造錄》所示不符，當為蘇北地方做法。從結構上來說，似有不夠周到的地方。花廳有用六架卷棚的，其山牆作圓形疊落式。豪華的廳堂有改為方柱方樑的，係《工段營造錄》所謂方廳之制。翻軒一般為海棠軒（椽子彎作海棠形），或菱角軒（椽子彎作菱角狀），但多變例。此外鶴頸軒（椽子彎如鶴頸）也有見到，總的以船篷軒為多，草架只偶有用在翻軒之上。

欄杆的比例一般較高，花紋常用拐子紋，四周起凸形線腳。檐下掛落也很簡潔，都與整個建築物立面保持協調。屋頂在望磚上醋瓦。其瓦飾有勾頭滴水等，勾頭的下部較長，滴水的上部加高，形式漸趨厚重。

揚州城區住宅的給水問題，除小秦淮與汶河一帶有河水可應用外，住宅內皆有水井，少者一口，多者幾口。其地位有在

院子中，廚房前，園中，或「火巷」內，更有掘在屋內的暗井（無井欄）。坊巷中的公共用井隨處可見。凡在井的邊牆，必砌發券（杭紹一帶用豎立石板），以免牆身下陷，也是他處所罕見的。井水除洗滌及供作飲料外，必要時還可作消防用水。此外，住宅內還置有積儲檐漏供食用的天落水缸，與供消防用的儲水缸並備。每宅院子中有窨井，在大門外有總的下水道。至於池中置魚缸，則供金魚棲息度冬用。

　　揚州住宅建築在外觀上是修整挺健的，對城市面貌起到一定的影響。這許多井然有序的居住區，在我國舊城市中還是較少有的。它的優點是明潔寧靜，大中寓小，分合自如。在空間處理上注意到院落分隔與寬狹的組合，以及日照與通風的合理解決辦法。建築物不論大小，都配置恰當，比例勻整，用地面積亦稱經濟，達到居之者適，觀之者暢的目的。在平面處理上能「因地制宜」巧於安排，不論何種朝向的地形，皆能得到南向；不論何種大小的地形，皆能有較好的空間組合並解決了功能上的需要。而建築手法，介於南北二地之間，以工整見長。這些都是揚州住宅的特徵。

　　揚州的園林與住宅，在我國建築史上有其重要的價值，尤其是古代勞動人民在園林建築方面的成就，可供社會主義園林建築借鑒【從周案十一】[46]。

　　　　1961 年 8 月初稿，載《社會科學戰線》1978 年第 3 期，
　　　　　　　　　　　　　　　　　　　1977 年 11 月修訂

注　釋

1　杜牧，晚年居西安樊川別墅，故號樊川居士。晚唐詩壇領袖，作品內容廣泛，絕句尤佳。詩文中自我形象風流倜儻，飲酒作樂，喜好女色山水。仕途尚可，曾於揚州任兩年監察御史。

2　徐湛之，南朝宋武帝劉裕的外孫。永嘉廿四年 (447 年)，任南兗州刺史，為集文士，於廣陵大建園亭。或為揚州歷史上最早有記載的園林構建。

3　紹興三十一年 (1161 年)，金兵攻佔揚州，1176 年姜夔弱冠過揚州。

4　姜夔，號白石道人，南宋文學家、音樂家。詩文、書法、音樂無不精擅，是繼蘇軾之後又一藝術全才。

5　鄭氏兄弟，祖籍徽州，祖上三代治鹽，囤積大量財富。明清之際，兄弟四人競相造園，然皆毀於戰火。

6　【從周案五】《水窗春囈》卷下「維揚勝地」條：「揚州園林之勝，甲於天下。由於乾隆朝六次南巡，各鹽商窮極物力以供宸賞，計自北門抵直平山，兩岸數十里樓臺相接，無一處重複。其尤妙者在虹橋迤西一轉，小金山蠹其南，五頂橋鎖其中，而白塔一區雄偉古樸，往往夕陽返照，簫鼓燈船，如入漢宮圖畫。蓋皆以重資廣延名士為之創稿，一一佈置使然也。城內之園數十，最曠逸者，斷推康山草堂。而尉氏之園，湖石亦最勝，聞移植時費二十餘萬金。其華麗縝密者，為張氏觀察所居，俗所謂張大麻子是也。張以一寒士，五十歲外始補通州運判，十年而擁資百萬，其缺固優，凡鹽商巨案，皆令其承審，居間說合，取之如攜。後已捐升道員，分發甘肅。蔣相為兩江，委其署理運司，為言官所糾罷去，蔣亦由此降調。張之為人，蓋亦世俗所謂非常能員耳。余於戊戌 (道光十八年，即公元 1838 年) 贅婚於揚，曾往其園一遊，未數日即毀於火，猶幸眼福之未差也。園廣數十畝，中有三層樓，可瞰大江，凡賞梅、賞荷、賞桂、賞菊，皆各有專地。演劇宴客，上下數級如大內式。另有套房三十餘間，迴環曲折，迷不知所向。金玉錦繡，四壁皆滿，禽魚尤多。」

7　慶曆八年 (1048 年)，揚州知府歐陽修於大明寺內建平山堂，「江南諸山，歷歷在目，似與堂平。」

8　劉大觀，乾嘉時期文人，為官有政聲，工作遊歷頗廣，至廣西、遼寧、山西、河南等地。

9　謝溶生，東晉宰相謝安後人，李斗同鄉。為李斗《揚州畫舫錄》作序跋者有四 ——謝溶生、袁枚、阮元及李斗本人。

10 阮元，清學者、文學家、思想家，李斗同鄉。道光十八年致仕，返鄉揚州。

11 【從周案六】《水窗春囈》卷下「廣陵名勝」條：「揚州則全以園林亭樹擅場，雖皆
　由人工，而匠心靈構，城北七八里夾岸樓舫無一同者，非乾隆六十年物力人才所
　萃，未易辦也。嘉慶一朝二十五年，已漸頹廢。余於己卯（嘉慶二十四年，即公元
　1819 年）庚辰（嘉慶二十五年，即公元 1820 年）間侍母南歸，猶及見大小虹園，
　華麗曲折，疑遊蓬島，計全局尚存十之五六。比戊戌（道光十八年，即公元 1838
　年）贅姻於邗，已逾二十，荒田茂草已多，然天寧門城外之梅花嶺、東園、城
　闉清梵、小秦淮、虹橋、桃花庵、小金山、雲山閣、尺五樓、平山堂皆尚完好。
　五六七諸月，遊人消夏，畫船簫鼓，送夕陽，醉新月，歌聲過雲，花氣如霧，風景
　尚可肩隨蘇杭也。」

　《龔自珍全集第三輯：己亥（道光十九年，即公元 1839 年）六月重過揚州記》：
　「居禮曹，客有過者曰：卿知今日之揚州乎？讀鮑照蕪城賦則遇之矣。余悲其言。
　……揚州三十里，首尾屈折高下見。曉雨沐屋，瓦鱗鱗然，無零甃斷甓，心已疑禮
　曹過客言不實矣……客有請弔蜀崗者，舟甚捷……舟人時時指兩岸曰，某園故址
　也，某家酒肆故址也，約八九處。其實獨倚虹園圮無存。曩所信宿之西園，門在，
　題榜在，尚可識，其可登臨者尚八九處，皁有桂，水有芙蕖菱茨，是居揚州城外西
　北隅，最高秀。」從周案：龔氏匆匆過揚州，所見甚略，文雖如是，難掩荒敗之景。

　錢泳《履園叢話》卷二十「平山堂」條：「揚州之平山堂，余於乾隆五十二年（1787
　年）秋始到，其時九峰園、倚虹園、筱園、西園曲水、小金山、尺五樓諸處，自天
　寧門外起直到淮南第一觀，樓臺掩映，朱碧鮮新，宛入趙千里仙山樓閣中。今隔
　三十餘年，幾成瓦礫場，非復舊時光景矣……」

12 【從周案七】據友人王世襄説：「所謂『周製』，當指周翥所製的漆器，見謝堃《金玉
　瑣碎》……故錢泳説『明末有周姓者始創此法』不可信。」

　王世襄，著名文物專家、學者、文物鑒賞家和收藏家。曾學中國古典建築，在中
　國營造學社任助理研究員。他清理追還了許多日本劫奪之文物。

13 石濤，本名朱若極，清初一位特立獨行的書畫家、理論家。貴為明朝宗室，明滅
　後出家，法名原濟，號苦瓜和尚。其繪畫理論書《苦瓜和尚畫語錄》至今頗有影響。
　世人認為他於晚年疊成片石山房。

14 據《藝能編》記載，董道士，佚其名，乾隆時人。工於堆假山石，為時名手。

15 【從周案八】朱江同志據揚州博物館藏王氏遺囑，認為應作王庭餘。王歿於道光十
　年（1830 年），壽八十。

16 蔚圃原屬程氏，後屬李蔚如。

17 余繼之，揚州園藝大師，善治盆景、疊石。民國初年所造園林，尤以蔚圃、匏廬、怡廬和楊氏小築聞名。

18 園名源自《歸去來辭》：倚南窗以寄傲……登東皋以舒嘯。又《詩經·白華》：嘯歌傷懷，念彼碩人。

19 盧紹緒，晚清官員，後從商。盧宅為當時規模最大的鹽商住宅建築，亦是揚州大戶人家傳統民居的典型代表作。

20 魏次庚，晚清鹽商，湖南人氏。現代作家冰心 1957 年 4 月到揚州參觀視察，即住魏氏園中。

21 何維鍵，號芷舠，光緒年間任湖北漢黃道臺等。舉十三年構建寄嘯山莊（俗稱何園），其中含片石山房，被譽為「晚清第一園」。園內有百葉窗簾、法國壁爐等西洋設施，這在 19 世紀末的中國十分罕見。

22 【從周案九】清嘉慶《江都縣續志》卷五：「片石山房在花園巷，吳家龍闢，中有池，屈曲流水，前為水榭，湖石三面環列，其最高者特立聳秀，一羅漢松踞其巔，幾盈抱矣，今廢。」

清光緒《江都縣續志》卷十二：「片石山房在花園巷，一名雙槐園，縣人吳家龍別業，今粵人吳輝謨修葺之。園以湖石勝，石為獅九，有玲瓏夭矯之概。」

《續纂光緒揚州府志》卷五：「片石山房在徐寧門街花園巷，一名雙槐茶園，舊為邑人吳家龍別業。池側嵌太湖石，作九獅圖，玲瓏夭矯，具有勝概，今屬粵人吳輝謨構宅居焉。」

23 黃應泰，亦名黃至筠，字個園，嘉慶年間大鹽商、畫家、淮東淮西商總。嘉慶廿三年，在小玲瓏山館基礎上構建個園，廣植修竹。個園疊石亦蜚聲宇內。

24 姚正鏞，清書畫家、金石家。與黃應泰五子錫禧交厚。

25 郭熙，字淳夫，山水畫家、繪畫理論家。北宋畫院藝學，遍覽歷朝名畫。子郭思將其繪畫理論歸納於《林泉高致集》。

26 戴熙，清詩人、畫家、士大夫。善畫人物、花鳥。道光時宮廷畫多出其手。著有《習苦齋題畫》，於畫理多有論述。

27　周馥，晚清重臣李鴻章下屬。農曆二月買下此園，半年後入住。園內假山林立，石徑盤旋，因得名「小盤谷」。

28　徐乃光，中國駐紐約第一任領事。其父徐文達與周馥同鄉，亦為莫逆之交。文達始構此園。

29　陳鴻壽，號曼生，杭州人，清篆刻家，工詩書畫，亦善治紫砂壺。

30　【從周案十】據友人耿鑒庭云：「九獅石在池上亦有，積雪時九獅之狀畢現。」今毀。

31　臧穀，晚清揚州詩人、書法家，愛菊藝菊。友人購得李斗書《九獅山》軸，請其為之題詩，遂題詩四首。其中有「卷石洞天今不見，水環小阜跡仍留」句。

32　周暹，字叔弢，揚州人，周馥孫。中華人民共和國成立後，歷任天津市長、第一至第五屆全國人大常委會委員等。同治五年，與父親住進小盤谷，辛亥革命爆發後與祖父離開家鄉。1963 年，視察揚州古典園林時重訪故園。

33　周煦良，周馥曾孫，叔弢之姪。著名英國文學翻譯家、詩人、作家。叔姪二人童年皆在小盤谷度過。

34　李松齡，字鶴生，經營錢莊，1910 年購得舊宅，三年後拓成逸圃。

35　原文作「月門」，門實為八角。

36　蘇軾，號東坡居士，宋朝大文豪，詩文書畫集大成者。

37　孔武仲，北宋詩人、多產作家，與文學名宿歐陽修、蘇軾、蘇轍、黃庭堅等過從甚密。撰《芍藥譜》，北宋王觀、劉攽亦著芍藥譜。而時，揚州芍藥聲名鵲起。

38　一枝一花為蘭，香氣馥鬱；一枝數花為蕙，香氣清淡。二者並稱，喻高潔之士。

39　此區域包括湖北南部、湖南、重慶東南部、廣東北部及廣西部分地區，諺有「湖廣熟，天下足」。杉木在此地區生長迅速，木材廣泛用於建造屋舍、橋樑、船隻等。

40　汪泰階，字伯屏，於民國初年構建了建築的東路部分；其父汪竹銘早在晚清末年構建了中西兩路。

41　名字出自《中庸》：贊天地之化育。

42　鄭燮，號板橋，詩人、書畫家，與汪士慎、黃慎、李鱓、金農、羅聘、高翔及李方膺並稱揚州八怪。各博物館爭相珍藏其所畫蘭、松、菊、石，其竹尤為出色。

43 賈沅，字頌平，光緒年間購得二分明月樓作為後花園。

44 吳廷揚，字熙載，揚州人，篆刻家、書畫家，實際是此園的第二任主人。前任主人為許公澍。吳氏之後住其園中的有書畫家陳含光、牙雕大師黃漢侯等。20世紀60年代，陳從周考察揚州園林時曾拜訪黃漢侯，並名其園為侯廬。

45 盧殿虎，棄官從商，請造園名家俞繼之為其構築宅園。盧為鎮揚汽車公司董事長，倡議並修築了江北第一條公路，是真正意義上的「開路先鋒」。

46 【從周案十一】《魏源集》中有記揚州園林盛衰之詩。《揚州畫舫曲十三首》之一云：「舊日魚龍識翠華，池邊下鵠樹藏鴉，離宮卅六荒涼盡，不是僧房不見花。」(凡名園皆為園丁拆賣，唯屬僧管之桃花庵、小金山、平山堂三處，至今尚存)《江南吟》注云：「平山堂行宮屬園丁者，皆拆賣無存，惟僧管三處如故。故有「豈獨平山僧庵勝園隸」句。魏氏於清道光十五年(1835年)構園於揚州新城倉巷，甃石栽花，養魚飼鶴，名曰絜園。其時尚在太平天國革命戰爭之前。

揚州片石山房 ── 石濤疊山作品

　　石濤是我國清初傑出的一個大畫家。他在藝術上的造詣是多方面的，不論書畫、詩文以及畫論，都達到高度境界，在當時起了革新的作用。在園林建築的疊山方面，他也很精通。《揚州畫舫錄》《揚州府志》及《履園叢話》等書，都說到他兼工疊石，並且在流寓揚州的時候，留下了若干假山作品。

　　揚州石濤所疊的假山，據文獻記載有兩處：其一，萬石園。《揚州畫舫錄》卷二：「釋道濟字石濤……兼工疊石，揚州以名園勝，名園以疊石勝，余氏萬石園出道濟手，至今稱勝跡。」《嘉慶揚州府志》卷三十：「萬石園汪氏舊宅，以石濤和尚畫稿佈置為園，太湖石以萬計，故名萬石。中有樾香樓、臨漪檻、援松閣、梅舫諸勝，乾隆間石歸康山，遂廢。」其二，片山石房。《履園叢話》卷二十：「揚州新城花園巷又有片石山房者，二廳之後，湫以方池。池上有太湖石山子一座，高五六丈，甚奇峭，相傳為石濤和尚手筆。」

　　萬石園因多見於著錄，大家比較熟悉，可是早毀於乾隆間，而利用該園園石新建的康山今又廢，因此現已無痕跡可尋。唯一幸存的遺跡，便是這次我發現的片石山房了。

　　近年來，我在揚州對古建築與園林住宅作較全面的調查研究。在市區東南隅花園巷東盡頭舊何宅內，有倚牆假山一座，雖然面積不大，池水亦被填沒，然而從堆疊手法的精妙，

以及形制的古樸來看，在已知的現存揚州園林中，應推其年代最早，其時間當在清初，確是一件不可多得的精品。現在從其堆疊的手法分析，再證以錢泳《履園叢話》的記載，傳出石濤之手是可徵信的，確是石濤疊山的「人間孤品」。

假山位於何宅的後牆前，南向，從平面看來是一座橫長的倚牆假山。西首為主峰，迎風聳翠，奇峭迫人，俯臨水池。度飛樑經石磴，曲折沿石壁而達峰巔。峰下築方正的石屋（實為磚砌）二間，別具一格，即所謂「片石山房」。向東山石蜿蜒，下構洞曲，幽邃深杳，運石渾成。可惜洞西已傾圮，山上建築亦不存，無從窺其全璧。此種佈局手法，大體上仍沿襲明代疊山的慣例，不過石濤加以重點突出，主峰與山洞都更為顯著，全局主次格外分明，雖地形不大，而揮灑自如，疏密有度，片石崢嶸，更合山房命意。

揚州屬江淮平原，附近無山。園林疊山的石料，必仰給於他地，如蘇州、鎮江、宣城、靈璧等處。有湖石、黃石、雪石、靈璧石等，品類較蘇州所用者為最多。因為揚州主要依靠水路運輸，石料不能過大，所以在堆疊時要運用高度的技巧。石濤所疊的萬石園，想來便是以小石拼湊而成山的。片石山房的假山，在選石上用過很大的功夫，然後將石之大小按紋理組合成山，運用了他自己畫論上「峰與皴合，皴自峰生」（《苦瓜和尚畫語錄》）的道理，疊成「一峰突起，連岡斷塹，變幻頃刻，似續不續」（石濤論畫見《苦瓜小景》）的章法。因此雖高峰深洞，了無斧鑿之痕，而皴法的統一，虛實的對比，全局的緊湊，非深通畫理又能與實踐相結合者不能臻此。此種做法，

到後期因不能掌握得法，使用條石橫排，以小石包鑲，矯揉做作，頓失自然之態。因為石料取之不易，一般水池少用石駁岸，在疊山上復運用了巖壁的做法，不但增加了園林景物的深度，且可節約土地與用石，至其做法，則比蘇州諸園來得玲瓏精巧。其他主峰、洞曲、磴道、飛樑與步石等的安排，亦妥帖有致。錢泳《履園叢話》卷十二：「堆假山者，國初以張南垣為最。康熙中則有石濤和尚，其後則仇好石、董道士、王天於【從周案十二】[1]、張國泰，皆為妙手。近時有戈裕良者，常州人，其堆法又勝於諸家。」戈裕良比石濤稍後，為乾嘉時著名疊山家。他的作品有很多就運用了這些手法。從他的作品──蘇州環秀山莊、常熟燕園（揚州秦氏意園小盤谷，亦戈氏黃石疊山小品，惜僅存殘跡），可看出戈氏能在繼承中再提高。由於他掌握了石濤的「峰與皴合，皴自峰生」的道理，因而環秀山莊深幽多變，以湖石疊成；而燕園則平淡天真，以黃石掇成。前者繁而有序，深幽處見功力，如王蒙橫幅；後者簡而不薄，平淡處見蘊藉，似倪瓚小品。蓋兩者基於用石之不同，因材而運技，形成了不同的丘壑與意境。如果說石濤的疊山如其畫一樣，亦為一代之宗師，啟後世之先聲，恐亦非過譽。

　　如今再研究錢泳《履園叢話》所記片石山房地址，也是相合的。二廳今存其一，係面闊三間的楠木廳，其建築年代當在乾隆間。池雖填沒，然其湖石駁岸範圍尚在，山石品類用湖石，更復一致。山峰出圍牆之上，其高度又能彷彿，而疊山之妙，獨峰聳翠，確當得起「奇峭」二字。綜上則與文獻所示均能吻合。案石濤晚年流寓揚州，傅抱石[2]著《石濤上人年譜》

所載，從清康熙三十六年（1697 年）石濤六十八歲起，到康熙四十六年（1707 年）七十八歲歿，一直沒有離開揚州。就是在 1678 年至 1697 年前後八九年的時間中，也常來揚州。書畫上所署的大滌草堂、青蓮草閣、耕心草堂、岱瞻草堂等，都是在揚州時，除平山堂、靜慧寺二處外所常用的齋名。[3] 復據五十八歲（1687 年）所作黃海雲濤題語：「時丁卯冬日，北遊不果，客廣陵大樹下⋯⋯」六十九歲（1698 年）所作澄心堂尺幅軸款云：「戊寅冬日，廣陵東城草堂並識。」七十歲（1699 年）所作《黃山圖卷跋》云：「勁庵先生遊黃山還廣陵，招集河下，說黃山之勝⋯⋯己卯又七月。」案片石山房在城東南，其前為南河下，東為北河下，後有巷名大樹巷。今雖不能確指東城即今市區東部（亦即揚州新城東部），但河下即南河下或北河下，大樹下即大樹巷。要之，石濤當時居停處，可能一度在花園巷附近。他生於明崇禎三年（1630 年）[4]，歿於清康熙四十六年（1707 年），葬於蜀岡之麓【從周案十三】[5]。而錢泳則生於乾隆二十四年（1759 年），歿於道光二十四年（1844 年）。從 1795 年上推至 1707 年，為時僅五十二年，論時間並不太久。再者錢泳是一個多面發展的藝術家，在園林與建築方面有很獨到的見解，尤其可貴的是對當時各地的一些名園，都親自訪觀過，還作了記錄，不失為我們今日研究園林史的重要資料。他亦流寓過揚州，名勝與園林的匾額有很多為他所寫，今揚州的二分明月樓額，即出錢泳筆。因此他的記載比一般人的筆記轉錄傳聞的要可靠得多，一定是有所根據的。再以石濤流寓揚州的時期而論，這片石山房的假山，應該屬於他晚年

的作品，時間當在清初了。

　　從以上所述實物與文獻的參證，可以初步認為片石山房的假山出石濤之手，為今日唯一的石濤疊山手跡，也是我們此次揚州調查所知的現存最早假山。它不但是疊山技術發展過程中的重要證物，而且又屬石濤山水畫創作的真實模型。作為研究園林藝術來說，它的價值是可以不言而喻的【從周案十四】[6]。

<div style="text-align:right">1962 年</div>

注　釋

1　【從周案十二】應作王庭餘。

2　傅抱石，現代山水畫家，筆力虯勁飄逸，善畫祖國的名山大川，尤擅雨景。崇拜石濤，對其一生、畫作、理論多有研究。

3　署名原有「一枝閣」，一枝閣在南京而非揚州。——許少飛

4　據傅抱石研究，石濤生於崇禎三年，即 1630 年，但近來研究認為其生於 1642 年。——許少飛

5　【從周案十三】據友人揚州牙刻家黃漢侯說，石濤墓在平山堂後，其師陳錫蕃畫家在世時，尚能指出其地址，後漸湮沒。

6　【從周案十四】1820 年刊釀花使者纂著《花間笑語》謂：「片石山樓為廉使吳之黼字竹屏別業，山石乃牧山僧所位置，有聽雨軒、瓶榼齋、蝴蝶廳、海樓、水榭諸景，今廢，只存聽雨軒、水榭，為雙槐茶園。」此說較遲，乃釀花使者小遊揚州時所記，似為傳聞之誤。

泰州喬園

　　泰州是僅次於揚州的一個蘇北大城市，以商業與輕工業為主，在歷史上復少兵災，因此古建築園林與文物保存下來視他市較多。如南山寺五代碑座，明代的天王殿及正殿[1]，正殿建於明天順七年癸未（1463年），在大木結構上，內外柱皆等高，脊檁下用叉手，猶襲元以前的建築手法。明隆慶間的蔣科[2]住宅的楠木大廳，明末的宮宅大廳，現狀尚完整。其他岱山廟的唐末銅鐘、宋銅像等，前者款識為「同光」[3]，後者為宋崇寧五年（即宋大觀元年，1107年）及宋靖康元年丙午（1126年）年所造。園林則推喬園。

　　喬園在泰州城內八字橋[4]直街，明代萬曆間官僚地主太僕陳應芳[5]所建，名曰涉園，取晉陶潛《歸去來辭》中「園日涉以成趣」之意名額。應芳名蘭臺，著有《日涉園筆記》。園於清康熙初歸田氏[6]。雍正間為高氏所有，更名三峰園。咸豐間屬吳文錫（蓮芬）[7]，名蟄園。旋入兩淮鹽運使喬松年（鶴儕）[8]手，遂以喬園名。在高鳳翥（麓庵）[9]一度居住時期，曾由李育（某生）作園圖。周庠（西笒）[10]繪園四面景圖，時在道光五年（1825年）。咸豐九年己未（1859年）吳文錫修復是園後，又作《蟄園記》。從記載分別可以看到當時的園況，為今存蘇北地區最古的園林。

　　喬園在其盛時範圍甚大，除園林外尚擁有大住宅，這座大

住宅是屢經擴建及逐步兼併形成的。從這裡可以看出，明代中葉後官僚地主向農民剝削加深的具體反映。今日園之四周住宅部分，雖難觀當日全貌，然明代廳事尚存四座，其中一座還完整。

　　園南向，位於住宅中部，三峰園時期有十四景之稱：皆綠山房；綆汲堂 [11]；數魚亭；囊雲洞；松吹閣 [12]；山響草堂 [13]；二分竹屋 [14]；因巢亭 [15]；午韻軒 [16]；來青閣；萊慶堂 [17]；蕉雨軒；文桂舫 [18]；石林別徑。今雖已不能窺見其全豹，但根據今日的規模，是不難復原的。

　　園以山響草堂為中心，其前水池如帶，山石環抱，正峙三石筍，故又名三峰草堂。山麓西首壁間嵌一湖石，宛如漏窗，殆即《蟄園記》所謂具「縐、透、瘦」者。池上橫小環洞橋及石樑。過橋入洞曲，名囊雲，曲折蜿蜒山間。主山則係三峰所在，其南原有花神閣，今廢。閣前峰間古柏檜一株，正《蟄園記》所謂「癭疣累累，虯枝盤拏，洵前代物也」。實為園中最生色之處，同時亦為泰州古木之尤者。山麓西則為半亭，案舊圖記無此建築，似屬後造。東度小飛樑跨幽谷達數魚亭，今圮，遺址尚存。亭旁原有古松一株，極奇拙，已朽。山響草堂之北，通花牆月門，疊黃石為臺，循迂迴的石蹬達正中之綆汲堂。堂四面通敞，左顧松吹閣，右盼因巢亭。今閣與亭名存而實非。綆汲堂翼然鄰虛，周以花壇叢木，修竹古藤，山石森然，丘壑獨存。雖點綴無多，頗曲盡畫理，是一園中另闢蹊徑的幽境。

　　喬園今存部分，與文獻圖錄所示對照，已非全貌。然就現

狀來看，在造園藝術上尚有足述的地方。

在總體佈局上，以山響堂為中心，其前鑿池疊山以構成主景。後部闢一小園，別具曲筆，使人於興盡之餘，又入佳境。這兩者不論在大小隱顯與地位高卑上，皆有顯著不同的感覺，充分發揮了空間組合上的巧妙手法。至於廳事居北、水池橫中、假山對峙、洞曲藏巖、石樑臥波等，用極簡單的數事組合成之，不落常套，光景自新，明代園林特徵就充分地體現在這種地方。此園林以東南西北四個風景面構成，牆外樓閣是互為「借景」。遊覽線以環形為主，山巔與洞曲又形成上下不同的兩條遊徑，並佐以山麓崖道及小橋步石等歧出之，使規則的主線中更具變化。

疊山方面，此園在運用湖石與黃石兩種不同的石種上，有統一的選擇與安排。泰州為不產石之地，因此所得者品類不一，而此園在堆疊上使人無拼湊之感。在池中水面以下用黃石，水面以上用體形較多變化的湖石。在洞中下腳用黃石，其上砌湖石。在石料不足時，則以磚拱隧道代之，它與石構者是利用山澗的小院作過渡，一無生硬相接之處。若干處用磚牆擋土，外包湖石，以節省石料。以年份而論，山洞部分皆明代舊物，蓋磚拱砌法以及石洞的大塊「等分平衡法」(《園冶》)，其構造既有變化又復渾融一片，無斧鑿之痕可尋，洵是上乘的作品，可與蘇州明代舊園之一的五峰園山洞相頡頏，為今日小型山洞中不可多得的佳例。至於山中置磚拱隧道，則尤為罕見。主峰上立三石筍，與古柏虯枝構成此園之主要風景面，一反前人以石筍配竹林的陳例。山下以水池為輔，曲折具不盡

之意。以崖道、橋樑與步石等酌量點綴其間，亦能恰到好處。這些在蘇北諸園中未見有此佳例。此種疊山藝術的消息，清代僅在石濤與戈裕良的作品中尚能見之，並有所提高。

　　花木的配置以喬木為主，古柏重點突出，輔以高松、梅林。山坳水曲則多植天竺。庭前栽臘梅、叢桂，廳周蔭以修竹、芭蕉，花壇間佈置牡丹、芍藥，故建築物的命名遂有皆綠山房、松吹閣、蕉雨軒等。至於其所形成四季景色的變化，亦因此而異。最重要的是此類植物的配合，是符合中國古代畫理的，當然在意境上，還是從優雅清淡上着眼，如芭蕉分綠，疏筠橫窗，天竹臘梅，蒼松古柏，交枝成圖，相映生趣，皆古畫中的粉本，為當時士大夫所樂於欣賞的。山間以書帶草補白，使山石在整體上有統一的色調。這樣使若干堆疊較生硬處與堆疊不周處能得到藏拙，全園的氣息亦較混成，視蘇南園林略以少數書帶草作補白者，風格各殊。此種手法為蘇北園林所習用，對今日造園可作借鑒。宋人郭熙說，「山以水為血脈，以草木為毛髮，以煙雲為神采」(《林泉高致》)，便是這個道理。

　　總之，喬園為今日泰州僅存的完整古典園林，亦是蘇北已知的最古老的實例，在中國園林研究中，以地區而論，它有一定的代表性。

南京博物院《文博通訊》1977 年 11 月第 16 期

注　釋

1　此處天王指佛教的護世四天王：東方持國天王持琵琶，南方增長天王持寶劍，西方廣目天王右手捉龍、左手持塔，北方多聞天王左手持銀鼠、右手持傘。寺廟裡，天王殿在正殿即大雄寶殿之前。

2　蔣科，字士登，號瀛洲，泰州人士，隆慶二年 (1568 年) 進士。

3　同光是後唐年號。

4　嘉定橋與樂真橋相對而斜，狀如八字，故名八字橋。

5　陳應芳，字元振，號蘭臺，宅園原屬其祖陳鳶。萬曆年間，應芳將園併入宅中。

6　陳應芳曾孫陳志紀上書觸怒龍顏，刑部任職的田敬錫奉旨來抄陳家，並成為日涉園主人。

7　吳文錫，號蓮芬，其儀徵故宅破敗，故買下此園。經三月修整，園子煥然一新。

8　喬松年，字健候，號鶴儕，儒商。喬居於高位，且距今最近，因此喬園之名留存至今。

9　據《道光泰州志》記載，高鳳翥，字象六，號果亭，泰州人士。高垂慶，字麓庵，鳳翥曾孫。高家闊綽，苦心經營此園，終成十四景。

10　周庠，字西笒，書畫家，嘉慶十五年 (1810 年) 舉人。東臺人士，距泰州較近。

11　堂下原有一井，故名。

12　閣下原有一松，故名。

13　堂名源於王維詩：萬壑樹參天，千山響杜鵑。

14　此屋在竹林中部，將竹林一分為二。

15　亭旁樹上原有一鳥巢。梅蘭芳大師祖籍泰州，1956 年返鄉祭祖、演出，下榻因巢亭。

16　此處「午」通「撫」，是主人撫琴處。

17　堂名源自老萊子，楚國隱士，行年七十，常着五色斑斕之衣，為嬰兒戲於親側。陳應芳希望陳家人都能高壽。實際上，陳家是個長壽家族，曾祖陳佐為百歲翁，祖父陳鳶年九十八歲，兄應旂年九十六歲。

18　舫上一聯曰文思如潮堪折桂。桂花在古代象徵着科舉高中。

重修水繪園記

　　如皋水繪園，天下名園也，明冒辟疆[1]所築，董小宛[2]故事，遍傳人間，名園名姬，流為豔談。憶少時謁冒丈鶴亭[3]於滬寓[4]，獲交孝魯先生[5]，賢喬梓為水繪後人，熟知園之史實，嘗擬往訪，因循未果，耿耿於懷。近如皋市以保此名跡，囑為摹畫修復，遲遲未敢舉筆。此園以水繪名，重在水字。園故依城，水竹迷漫，城圍半園，雉堞嚴然，於我國私園中別具一格。今復斯園，仍以水為主，城牆水竹，修復而擴大之。築山一丘，山中出澗，瀉泉入池，合中有分；樓臺映水，虛虛實實，遊者幻覺迷目，水繪意境，於是稍出。園成，為記此文，知如皋重歷史之文物，振民族之正氣，地方文化得興。他時春秋佳日，攜筇與如皋人同遊名跡，以償五十年前訪園之夙願，實平生一大快事也。

<div style="text-align:right">1992 年 5 月</div>

注　釋

1　冒襄，字辟疆，號巢民，如皋人，明清之際文學家。少有文名，然科場失意，後參加復社這個青年士子興復古學、反對清朝的文學、政治團體。毛澤東說他「具有民族氣節⋯⋯隱居山林，不仕清朝」。

水繪園實為冒一貫在萬曆年間築成；辟疆是一貫的四世孫，邀請名家張漣對園子進行擴建，並臻於完善。一時名流雲集，在園內吟詩唱和。其摯友杜濬有詩曰：大地繪草木，天漢繪文章，雄賦繪揚馬，麗翰繪鍾王，此庵胡奇絕，乃繪明月光。

2　董白，字小宛，秦淮名妓。嫁入冒家，與上下相處融洽，幫忙料理家務，陪辟疆遊於詩畫。清兵南下，合家逃難，備受艱辛。辟疆身染重疾，小宛晝夜隨侍，半年時日下來，身體不堪一擊。

3　冒廣生，字鶴亭，著名學者。冒家書香門第，其為官一方，便搜集當地文獻刻印集子，保存了地方文獻。共和國元首對其禮敬有加，建國初期重大事情上多次徵集他的意見。

4　陳從周二十二歲那年與老師夏承燾拜謁了冒廣生。

5　冒孝魯，字景璠，冒廣生三子。精通俄語、英語、法語等外語，曾任駐蘇大使顏惠慶的一等祕書，後在復旦大學、安徽大學教授外語。徐悲鴻、梅蘭芳分別於1934 年、1935 年去蘇聯進行文化交流，冒效魯全程陪同翻譯。

上海的豫園與內園

　　豫園與內園皆在上海舊城區城隍廟的前後，為上海目前保存較為完整的舊園林。上海市文化局與文物管理委員會十分重視這個名園，除加以管理外，並逐步進行了修整，給人口密度最多的地區以很好的綠化環境，作為廣大人民遊憩的地方，充分發揮了該園的作用。年來我參與是項工作，遂將所見，介紹於後。

　　豫園是明代四川布政使上海人潘允端為侍奉他的父親──明嘉靖間尚書潘恩所築，取「豫悅老親」的意思，名為豫園。從明朱厚熜（世宗）嘉靖三十八年（1559 年）開始興建，到明朱翊鈞（神宗）萬曆五年（1577 年）完成，前後花了十八年工夫，佔地七十餘畝，為當時江南有數的名園[1]（潘宅在園東安仁街梧桐路一帶，規模甲上海，其宅內五老峰之一，今在延安中路舊嚴宅內）。17 世紀中葉，潘氏後裔衰落，園林漸形荒廢。清弘曆（高宗）乾隆二十五年（1760 年），該地人士集資購得是園一部分，重行整理。當時該園前面已在清玄燁（聖祖）四十八年（1709 年）築有「內園」，二園在位置上所在不同，就以東西園相呼，豫園在西，遂名西園了。清道光間，豫園因年久失修，當時地方官曾通令由各同業公所分管，作為議事之所，計二十一個行業各處一區，自行修葺。旻寧（宣宗）道光二十二年（1842 年）鴉片戰爭時，英兵侵入上海，盤踞城

隍廟五日，園林遭受破壞。其後奕詝（文宗）咸豐十年（1860年），清政府勾結帝國主義鎮壓太平天國革命，英法軍隊又侵入城隍廟，造成更大的破壞。清末園西一帶又闢為市肆，園之本身益形縮小，如今附近幾條馬路如凝暉路、船舫路、九獅路等，皆因舊時凝暉閣、船舫廳、九獅亭而得名的。

豫園今雖已被分隔，然所存整體，尚能追溯其大部分。上海市的新規劃，將來是要將它合併起來的。今日所見豫園是當年東北隅的一部分，其佈局以大假山為主，其下鑿池構亭，橋分高下。隔水建閣，貫以花廊，而支流彎轉，折入東部，復繞以山石水閣，因此山水皆有聚有散，主次分明，循地形而安排，猶是明代造園的一些好方法。

萃秀堂是大假山區的主要建築物，位於山的東麓，係面山而築。山積土累黃石而成，出疊山家張南陽[2]之手，為江南現存最大黃石山。山路泉流迂曲，有引人入勝之感。自萃秀堂繞花廊，入山路，有明祝枝山[3]所書「溪山清賞」的石刻，可見其地境界之美。達巔有平臺，坐此四望，全園景物坐擁而得。其旁有小亭，舊時浦江片帆呈現檻前，故名望江亭。山麓臨池又建一亭，倒影可鑒。隔池為仰山堂，係二層樓閣，外觀形制頗多變化，橫臥波面，倒影清晰。水自此分流，西北入山間，谷有瀑注池中。向東過水榭繞萬花樓下，雖狹長清流，然其上隔以花牆，水復自月門中穿過，望去覺深遠不知其終。兩旁古樹秀石，陰翳蔽日，意境幽極。銀杏及廣玉蘭扶疏接葉，銀杏大可合抱，似為明代舊物。大假山以雄偉見長，水池以開朗取勝，而此小流又以深靜頡頏前二者了。在設計時尤為可取的，

是利用清流與複廊二者的聯繫，而以水榭作為過渡，磚框漏窗的分隔與透視，頓使空間擴大，層次加多，不因地小而無可安排。

小溪東向至點春堂前又漸廣（原在點春堂前西南角建有洋樓，1958 年拆除，重行佈置）。「鳳舞鸞鳴」為三面臨水之閣，與堂相對。其前則為和煦堂，東面依牆，奇峰突兀，池水瀠洄，有泉瀑如注。山巔為快閣，據此東部盡頭西眺，大假山又移置檻前了。山下繞以花牆，牆內築靜宜軒。坐軒中，漏窗之外的景物隱約可見，而自外內望又似隔院樓臺，莫窮其盡。點春堂彎沿曲廊，可導至情話室，其旁為井亭與學圃。學圃亦踞山而築，山下有洞可通。點春堂，在清奕詝（文宗）咸豐三年（1853 年）上海人民起義時，小刀會領袖劉麗川等解放上海縣城達十七個月，即於此設立指揮所，因此也是人民革命的重要遺跡。

內園原稱東園，建於清玄燁（聖祖）康熙四十八年（1709 年）。佔地僅二畝，而亭臺花木，池沼水石，頗為修整，在江南小型園林中，還是保存較好的。晴雪堂為該園主要建築物，面對假山，山後及左右環以層樓，為此園之主要特色，有延清樓、觀濤樓等。聳翠亭出小山之上，其下繞以龍牆與疏筠奇石。出小門為九獅池，一泓澄碧，倒影亭臺，坐池邊遊廊，望修竹游魚，環境幽絕。此池面積至小，但水自龍牆下洞曲流出，仍無局促之感。從池旁曲廊折回晴雪堂。觀濤樓原可眺黃浦江煙波，因此而定名，今則為市肆諸屋所蔽，故僅存其名了。

清代造園，難免在小範圍中貪多，亭臺樓閣，妄加拼湊，致缺少自然之感，佈局似欠開朗。內園顯然受此影響，與豫園之大刀闊斧的手筆，自有軒輊。然此園如九獅池附近一部分，尚曲折有致，晴雪堂前空間較廣，不失為好的設計。

總之，二園在佈局上有所差異，但局部地方如假山的堆砌，建築物的凌亂無計劃，以及庸俗的增修，都是清末葉各行業擅自修理所造成的後果。今後在修復工作中，還是要留心舊日規模，去蕪存菁，復原舊觀才是。

其他如大荷池、九曲橋、得月樓、環龍橋、玉玲瓏湖石、九獅亭遺址等，均屬豫園所有，今皆在市肆之中，故不述及【從周案十五】[4]。

《文物參考資料》1957 年第 6 期

注　釋

1　潘允端，上海人，嘉靖年間任四川布政使。嘉靖三十八年 (1559 年) 開始修建豫園，萬曆五年 (1577 年) 解職回鄉，擴大園林規模以奉養老親。豫園當時佔地 70 畝，曾為江南園林之冠。

2　張南陽，號臥石生，明朝畫家、造園家。南陽晚年三大傑作：潘允端豫園、陳所蘊日涉園及王世貞弇山園。

3　祝允明，因駢枝號枝山。擅詩，工草書，與文徵明、唐寅、徐禎卿並稱江南四大才子。

4　【從周案十五】在 1958 年的興修中，玉玲瓏湖石及九獅亭、得月樓等皆復原，並在中部開鑿了大池。

紹興的沈園與春波橋

　　前幾年我因紹興的禹廟 [1] 與蘭亭的修復工程，到紹興去了，住在魯迅紀念館。相近有一座春波橋【從周案十六】[2]，橋旁就是沈園，裡面並設了南宋愛國詩人陸放翁（游）[3] 的紀念館。沈園亦經過整理，新築了圍牆，常常有從各地方去憑弔的人，尤其是在春日。這裡是放翁最有名的一首作品──《釵頭鳳》詞的誕生地。這詞使人聯想到放翁在舊社會封建勢力壓迫下的一幕悲劇。

　　沈園在春波橋旁，現存小園一角，古木數株，在積土的小坡上，點綴一些黃石。山旁清池澄澈，環境至為幽靜。旁有屋數椽，今為放翁紀念堂，內部陳列了放翁遺像以及放翁作品。根據記載，沈園在南宋是個名園，範圍比今日要大幾倍。

　　放翁原娶唐琬，是他母親的姪女，兩人感情很好。後來因為他母親不喜歡這位媳婦 [4]，放翁又不忍出其妻，將她居住到另一個地方，但終因迫於母命而分開了。唐琬不得已改嫁給當時的宗室趙士程。有一年正月，兩人相遇在城南禹跡寺（今尚存，建築物已重建）沈氏園，酒間放翁賦《釵頭鳳》一詞，題於壁間。詞云：「紅酥手 [5]，黃縢酒，滿城春色宮牆柳。東風惡，歡情薄，一懷愁緒，幾年離索。錯，錯，錯！　春如舊，人空瘦，淚痕紅浥鮫綃透。桃花落，閒池閣。山盟雖在，錦書難託。莫，莫，莫！」唐琬的和詞云：「世情薄，人情惡，

雨送黃昏花易落。曉風乾，淚痕殘，欲箋心事，獨語斜闌。難，難，難！　人成各，今非昨，病魂常似鞦韆索。角聲寒，夜闌珊，怕人尋問，咽淚裝歡。瞞，瞞，瞞！」這是紹興二十五年（1155年），放翁三十一歲。不久唐琬死，這對放翁當然是一個刺激，這刺激與隱痛可說一直延續到他將死。紹熙三年（1192年）放翁六十八歲，又作了一首詩，序云：「禹跡寺南有沈氏小園，四十年前嘗題小闋壁間，偶復一到，而園已易主，刻小闋於石，讀之悵然。」詩云：「楓葉初丹槲葉黃，河陽愁鬢怯新霜[6]；林亭感舊空回首，泉路憑誰說斷腸。壞壁醉題塵漠漠，斷雲幽夢事茫茫；年來妄念消除盡，回向禪龕一炷香。」放翁晚年是住在城外鑒湖畔的山上，每次入城，必登寺眺望沈園一番，因此又賦了二首詩說：「夢斷香消四十年，沈園柳老不吹綿；此身行作稽山土，猶弔遺蹤一泫然。」「城上斜陽畫角哀，沈園非復舊池臺；傷心橋下春波綠，曾見驚鴻照影來[7]。」第二首詩的末後兩句寫得那麼真摯，今日熟悉這詩的遊客過春波橋，望了橋下清澈的流水，總要想起這兩句來。此時的放翁已七十五歲了。到開禧元年（1205年），放翁八十歲那年，又作了《十二月二日夢遊沈氏園亭》的兩首詩：「路近城南已怕行，沈家園裡更傷情；香穿客袖梅花在，綠蘸寺橋春水生。」「城南小陌又逢春，只見梅花不見人；玉骨久成泉下土，墨痕猶鎖壁間塵。」已是垂老的情懷，尚是難忘這段舊事。

　　我們談了這一些詩詞，使人很清楚地明白了這一個故事與沈園及春波橋的由來，但見文字是那麼平易能懂，情感與意思是那麼的深刻動人。如今人民政府已將沈園修復，又添設

了紀念館。舊社會一去不復返，舊的封建制度再也不會再來。我想放翁地下有知，亦當含笑於九泉了。

香港《文匯報》1963 年 10 月 2 日

注　釋

1　禹跡寺，在紹興城東南四里。大禹治水有功，遂建寺祭之。東晉郭姓將軍建寺，至今約 1600 年。

2　【從周案十六】紹興同樣尚有一座春波橋在城外。寶慶《會稽志》云：「在會稽縣東南五里，千秋鴻禧觀前，賀知章詩云：『離別家鄉歲月多，近來人事半消磨，唯有門前鑒湖水，春風不改舊時波。』故取此橋名。」現在沈園前的春波橋，正對禹跡寺，嘉泰《會稽志》及乾隆《紹興府志》均名禹跡寺橋，清光緒時重修，改名為春波橋。

3　陸游，號放翁，南宋史學家、散文家、詩人，作詩萬首，著文許多。詩尤為多產，簡易曉暢，關切實際。

4　唐琬未能給陸氏傳宗接代，兼與陸游夫妻恩愛恐會阻礙仕途，故陸母大怒。

5　紅酥手，或曰為紅色手形麵點，或曰為紅燜豬蹄。無論如何，這句都表達了陸游對前妻無法克制的愛和對勞燕分飛的悔恨。

6　此處指潘岳，曾任西晉河陽縣令，作《悼亡詩三首》哀悼亡妻。

7　中國古典文學中，常以此喻指美人走路神態貌似驚鴻，文人騷客認為美女體態輕盈，會令大雁自慚形穢飛走。典出曹植《洛神賦》。

西湖園林風格漫談

　　西湖的園林建築是我們園林修建工作者的一個重大課題，它既複雜又多樣，其中有巨作、有小品，是好題材。古來的作家詩人，從各種不同角度，寫成了若干的不朽作品，到今日尚能引起我們或多或少的幻想和憧憬。

　　西湖是我國最美麗的風景區之一。今天在黨的領導下，經過多少人的辛勤勞動，使她越變越美麗。可是西湖並不是從白紙上繪製的一幅新圖畫，她至少已有一千多年的歷史（說得少點從唐宋開始），並在前人的基礎上一直在重建修改。唐人詩詞上歌詠的與宋人筆記上記載的西湖，我們今天仍能在文獻資料中看到。社會在不斷發展，西湖也不斷地在變，今天我們希望她變得更好，因此有必要來討論一下。清人汪春田[1]有重葺文園詩：「換卻花籬補石闌，改園更比改詩難；果能字字吟來穩，小有亭臺亦耐看。」這首詩對我們園林修建工作者來說，真是一言道破了其中甘苦的，他的體會確是「如魚飲水，冷暖自知」。花籬也罷，石闌也罷，我們今天要推敲的是到底今後西湖在建設中應如何變得更理想，這就牽涉西湖園林風格問題，這問題我相信大家一定可以「爭鳴」一下。如今我來先談一談西湖的風景。

　　西湖在杭州城西，過去沿湖濱路一帶是城牆，從前遊西湖要出錢塘門、湧金門[2]與清波門，因此《白蛇傳》的許仙與

白娘娘就是在這兒會面的。她既位於西首，三面環山，一面臨城，因此在憑眺上就有三個面 —— 即向南山、北山及面城的西山。以風景而論，從南向北，從東向西，比從北望南來得好，因為向北向西，山色都在陽面，景物宜人，如私家園林的「見山樓」「荷花廳」多半是北向的。可是建築物面向風景後，又不免要處於陰面，想達到「二難並，四美具」[3]，就要求建築師在單體設計時，在朝向上巧妙地考慮問題了。西山與北山既為最好的風景面，因此應考慮這兩山（包括孤山）是否適宜造過於高大的建築物，以致佔去過多的綠化面與山水；如孤山，本來不大，如果重重地滿佈建築物的話，是否會產生頭重腳輕失調現象。同濟大學設計院在孤山圖書館設計方案時，我就開宗明義地提出了這個問題。即使不得已在實際需要上必須建造，亦宜大園包小園，以散為主，這樣使建築物隱於高樹奇石之中，兩者會顯得相得益彰。再其次，有些風景遙望極佳，而觀賞者要立足於相當距離外的觀賞點，因此建築物要發揮觀賞佳景作用，並不等於要據此佳麗之地大興土木，甚至於踞山盤居，而應若接若離地去欣賞此景，這就是造園中所謂「借景」「對景」的命意所在。我想如果最好的風景面上都造上了房子，不但破壞了風景面，即居此建築物中亦了無足觀，正所謂「不見廬山真面目」了。過去詩文中常常提到杭州城南風光，依我看還是北望寶石山、孤山與白堤一帶景物更為美妙吧！

　　西湖風景有開朗明淨似鏡的湖光，有深澗曲折、萬竹夾道的山徑，有臨水的水閣湖樓，有倚山的山居巖舍，景物各因

所處之地不同而異。這些正是由西湖有山有水的優越條件而形成。既有此優越的條件，那麼「因地制宜」便是我們設計時最好的依據了。文章有論著、有小品，各因體裁內容而異，但總是要切題，要有法度。清代錢泳說得好：「造園如作詩文，必使曲折有法。」這就提出了園林要曲折、要有變化的要求，因此西湖既有如此多變的風景面，我們做起文章來正需詩詞歌賦件件齊備，畫龍點睛，錦上添花，只要我們構思下筆就是。我覺得今後對西湖這許多不同的風景面，應事先好好地安排考慮一下，最重要的是先廣搜歷史文獻然後實地勘察，左顧右盼，上眺下瞰，選出若干觀賞點。選就以後，就能規定何處可以建築，何處只供觀賞不能建造多量建築物，何處適宜作安靜的療養處，何處是文化休憩處。這都要先「相地」，正如西泠印社四照閣上一聯所說的：「面面有情，環水抱山山抱水；心心相印，因人傳地地傳人。」上聯所指，是針對「相地」「借景」兩件園林中最主要的要求而言，我想如果到四照閣去過的人，一定體會很深。而南山區的雷峰塔[4]，則更是重要的一個「點景」建築。

大規模的風景區必然有隱與顯不同的風景點，像西湖這樣好的自然環境，當然不能例外，有面面有情、處處生姿的西湖湖面及環山；有「遙看近卻無」的「雙峰插雲」；更有「曲徑通幽」的韜光龍井[5]。古人在處理這許多各具特色的風景點，用的是不同的巧妙手法，因此今後安排景物時，如何能做到不落常套，推陳出新，我想對前人的一些優秀手法，以及保存下來的出色實例，都應作進一步的繼承與發揚。當然我們事先應

作很好的調查，將原來的家底摸摸清楚，再作出全面的分析，這樣可能比較實事求是一些。

西湖是個大風景區，建築物對景物起着很大的作用，兩者互相依存，所謂「好花須映好樓臺」。尤其是中國園林，這種特點更顯得突出。西湖不像私家園林那樣要用大量的亭臺樓閣，可是建築物卻是不可缺少的主體之一。我想西湖不同於今日蘇揚一帶的古典園林，建築物的形式不必局限於翼角起翹的南方大型建築形式；當然紅樓碧瓦亦非所取，如果説能做到雅淡的粉牆素瓦的浙中風格，予人以清靜恬適的感覺便是。大型的可以翼角起翹，小型的可以水戧、發戧或懸山、硬山，遊廊、半亭，做到曲折得宜，便是好佈置。我們試看北京頤和園主要的佛香閣一組用琉璃瓦大屋頂，次要的殿宇館閣，就是灰瓦覆頂。即使封建社會皇家的窮奢極欲，也還不是千篇一律的處理。再者西湖範圍既如此之大，地區有隱有顯，有些地方建築物要突出，有些地方相反地要不顯著，有些地方要適當地點綴，因此在不同的情況下，要靈活地應用，確定風景和建築何者為主，或風景與建築必須相映成趣，這些都要事先充分地考慮。尤其是今天，西湖的建築物有着不同的功能，這就使我們不能強調內容為先還是形式為先，要注意到兩者關係的統一。好在西湖範圍較大，有水有山，有谷有嶺，有前山有後山，如果能如上文所説能事先有明確的分區，嚴格地執行，這問題想來也不太大。如此就能保持整個西湖風格的統一，與其景物的特色。

西湖過去有「十景」，今後當有更多的好景。所謂「十景」

是指十個不同的風景欣賞點，有帶季節性的如「蘇堤春曉」「平湖秋月」；有帶時間性的「雷峰夕照」；有表示氣候特色的「曲院風荷」[6]「斷橋殘雪」；有突出山景的「雙峰插雲」；有着重聽覺的「柳浪聞鶯」；等等。總之根據不同的地點、時間、空間，產生了不同的景物，這些景物流傳得那麼久，那麼深入人心，是並非偶然的。好景一經道破，便成絕響，自然每一個到過西湖的人都會留下不滅的印象。因此今日對於景物的突出、主題的明確，是要加以慎重考慮的。如果景物賓重於主，或雖有主而不突出，如「曲院風荷」沒有荷花，即使有亦不過點綴一下，那麼如何叫人一望便知是名副其實呢？所以我這裡提出，今後對於這類複雜課題，都要提高到主賓明確，運用詩情畫意、若即若離、空濛山色、迷離煙水的境界去進行思考處理。因此說西湖是畫，是詩，是園林，關鍵在我們如何地從各種不同角度來理解她。

樹木對於園林的風格是起一定作用的。記得古人有這樣的句子：「明湖一碧，青山四圍，六橋鎖煙水。」將西湖風景一下子勾勒了出來。從「六橋煙水」四字，必然使讀者聯想到西湖的楊柳。這是煙水楊柳，是那麼的拂水依人。再說「綠楊城郭是揚州」「白門楊柳好藏鴉」，都是說像揚州、南京這種城市，正如西湖一樣以楊柳為其主要綠化物。其他如黃山松、棲霞山紅葉，也都各有其綠化特徵。西湖在整個的綠化上不能不有其主要的樹類，然後其他次要的樹木才能環繞主要樹木，適當地進行配合與安排。如果不加選擇、兼收並蓄的話，很難想象會造成什麼結果。正如畫一樣必定要有統一的氣韻

格調，假山有統一的皴法，我覺得西湖似應以楊柳為主。此樹
喜水，培養亦易，是綠化中最易見效的植物。其次必定要注
意到風景點的特點，如韜光的楠木林，雲棲、龍井的竹徑，滿
覺隴的桂花，孤山的梅花，都要重點栽植，這樣既有一般，又
有重點，更好地構成了風景地區的逗人風光。至於宜於西湖
生長的一些花木，如樟樹、竹林，前者數年即亭亭如蓋，後者
隔歲便翠竿成蔭，在浙中園林常以此二者為主要綠化植物，
而且經濟價值亦大，我認為亦不妨一試，以標識浙中園林植物
的特點。至於外來的植物，在不破壞原來風格的情況下，亦可
酌量栽植，不過最好是專門闢為植物園，其所收效果或較散植
為佳。盆景在浙江所見的，比蘇州、揚州更豐富多彩。我記
得過去看見的那些梅椿與佛手椿、香櫞椿，培養得好，苔枝綴
玉，碧樹垂金，都是他處不及的，皆出金華、蘭溪匠師之手。
像這些地方特色較重的盆景，如果能繼續發揚的話，一定會增
加西湖不少景色。

《文匯報》1962 年 3 月 14 日

注　釋

1　汪為霖，號春田，清中期書畫家、造園家。其《小山泉閣詩存》，集詩近千首，共
　　八卷。晚年，僱戈裕良為其在江蘇如皋建文園。

2　傳說，湖底有頭金牛，故西湖亦名金牛湖。湖水乾涸，則金牛吐水，把湖填滿。金
　　牛所現之處即為湧金門。

3 王勃，《滕王閣序》：四美具，二難並。四美指「良辰、美景、賞心、樂事」，二難指「賢主、嘉賓」。

4 據《淳祐臨安志》載，舊有郡人雷就築庵所居，故名雷峰。

5 韜光，詩僧，唐長慶間自蜀至錢塘，行前其師囑曰，「遇天可前，逢巢則止。」遊至巢枸塢時，正值白居易（字樂天）任杭州刺史，遂止，於靈隱山西北築寺，與白交遊。寺中有觀海亭，是山中觀海佳處。

6 傳說，南宋年間，西湖西有官家釀酒作坊，取金沙澗溪水造麯酒。夏日荷花盛開，荷香酒香沁人心脾，遂有此景。

瘦西湖漫談

　　揚州瘦西湖由幾條河流組織成一個狹長的水面，其中點綴一些島嶼，夾岸柳色，柔條千縷。在最闊的湖面上，五亭橋及白塔突出水面，如北海的瓊華島與西湖的保俶塔一樣，成為瘦西湖的特徵。白塔在形式上與北海相彷彿，然比例秀勻，玉立亭亭，晴雲臨水，有別於北海白塔的厚重工穩。從釣魚臺兩圓拱門遠眺，白塔與五亭橋正分別逗入兩圓門中，構成了極空靈的一幅畫圖。每一個到過瘦西湖的人，在有意無意之中見到這種情景，感到有但可意會不可言傳的妙境。這種手法，在園林建築上稱為「借景」，是我國造園藝術上最優秀巧妙手法之一。湖中最大一島名小金山，它是仿鎮江金山而堆，卻冠以一「小」字，此亦正如西湖之上加一「瘦」字、城內的秦淮河加一「小」字一樣，都是以極玲瓏婉約的字面來點出景物。因此我說瘦西湖如盆景一樣，雖小卻予人以「小中見大」的感覺。

　　瘦西湖四周無高山，僅其西北有平山堂與觀音山，亦非峻拔凌雲，唯略具山勢而已，因此過去皆沿湖築園。我們從清代《乾隆南巡盛典》、趙之璧《平山堂圖志》、李斗《揚州畫舫錄》及駱在田《揚州名勝圖》等來看，可以見到清代乾隆、嘉慶二代瘦西湖最盛時期的景象。樓臺亭榭，洞房曲戶，一花一石，無不各出新意。這時的佈置是以很多的私家園林環繞了瘦西湖，從北門直達平山堂，形成一個有合有分、互相「因借」的

風景區。瘦西湖是水遊諸園的通道。建築物類皆一二層，在平面的處理上是曲折多變，如此不但增加了空間感，而且又與低平水面互相呼應，更突出了白塔、五亭橋，遙遠地又以平山堂、觀音山作「借景」。沿湖建築特別注意到如何陸水交融，曲岸引流，使陸上有限的面積用水來加以擴大。現在對我們處理瘦西湖的佈置上，這些手法想來還有借鑒的必要。至於假山，我覺得應該用平岡小坡形成起伏，用以點綴衝破平直的湖面與四野，使大園中的小園，在地形及空間分隔上，都起較多的變化。

揚州建築兼有南北二地之長，既有北方之雄偉，復有南方之秀麗，因此在建築形式方面，應該發揮其地方風格，不能誇蘇式之輕巧，學北方之沉重，正須不輕不重，恰到好處。色澤方面，在雅淡的髹飾上，不妨略點綴少許鮮豔，使煙雨的水面上頓覺清新。舊時虹橋名紅橋，是圍以赤欄的。

平山堂是瘦西湖一帶最高的據點，堂前可眺望江南山色。有一聯將景物概括殆盡：「曉起憑闌，六代青山都到眼；晚來把酒，二分明月正當頭。」而唐代杜牧的「青山隱隱水迢迢，秋盡江南草未凋」，又是在秋日登山，不期而然誦出來的詩句。此堂遠眺，正與隔江山平，故稱平山堂。平山二字，一言將此處景物道破。此山既以望為主，當然要注意其前的建築物，如果為了遠眺江南山色，近俯瘦西湖景物，而在山下大起樓閣，勢必與平山堂爭寵，最後卒至兩難成美。我覺得平山堂下宜以點綴低平建築，與瘦西湖蜿蜒曲折的湖尾相配合。這樣不但烘托了平山堂的高度，同時又不阻礙平山堂的視野。

從瘦西湖湖面遠遠望去，柳色掩映，彷彿一幅仙山樓閣，憑闌處處成圖了。

揚州是隋唐古城（舊址在平山堂後），千餘年來留下了許多勝跡，經過無數名人的題詠，漸漸地深入了大家的心中。如隋煬帝的迷樓故址，杜牧、姜夔所詠的二十四橋，歐陽修的平山堂，虹橋修禊的倚虹園等，它與瘦西湖的「四橋煙雨」「白塔晴雲」「春臺明月」「蜀岡晚照」等二十景一樣，給瘦西湖招來了無數的遊客，平添了無數的佳話。這些古跡與風景點，今後應宜重點突出地來修建整理。它是文學藝術與風景相合形成的結晶，是中國園林高度藝術的表現手法。

揚州舊稱綠楊城郭，瘦西湖上又有綠楊村，不用説瘦西湖的綠化是應以楊柳為主了。也許從隋煬帝到揚州來後，人們一直抬高了這楊柳的地位，經千年多的沿襲，使揚州環繞了萬縷千絲的依依柳色，裝點成了一個晴雨皆宜、具有江南風格的淮左名都，這不能不説是成功的。它注意到植物的適應性與形態的優美，在城市綠化上能見功效，對此我們現在還有繼承的必要。在瘦西湖的春日，我最愛「長堤春柳」一帶，在夏雨籠晴的時分，我又喜看「四橋煙雨」。總之不論在山際水旁，廊沿亭畔，它都能安排得妥帖宜人，尤其迎風拂面，予人以十分依戀之感。楊柳之外，牡丹、芍藥為揚州名花，園林中的牡丹臺與芍藥闌是最大的特色，而後者更為顯著。姜夔詞：「二十四橋仍在，波心蕩、冷月無聲。念橋邊紅藥，年年知為誰生。」可以想見宋代湖上芍藥種植的普遍。至於修竹，在揚州又有悠久的歷史，所謂「竹西佳處」。古代畫家石濤、

鄭燮、金農等都曾為竹寫照，留下許多佳作。揚州的竹，清秀中帶雄健，有其獨特風格，與江南的稍異。瘦西湖四周無山，平疇空曠，似應以此遍植，則碧玉搖空與鵝黃拂水，發揮竹與柳的風姿神態，想來不致太無理吧。其他如玉蘭芭蕉、天竹臘梅、海棠桃杏等，在瘦西湖皆能生長得很好。它們與前竹、柳在色澤構圖上，皆能調和，在季節上，各抒所長，亦有培養之必要。山旁樹際的書帶草，終年常青，亦為此地特色。湖不廣，荷花似應以少為宜，不致佔過多水面。平山堂一區應以松林為障，銀杏為輔，使高挺入雲。今日古城中保存有巨大銀杏的，當推揚州為最。今後對原有的大樹，在建築時應儘量地保存。《園冶》說得好：「多年樹木，礙築簷垣讓一步可以立根，砍數椏不妨封頂。斯謂雕棟飛楹構易，蔭槐挺玉成難。」

盆景在揚州一帶有其悠久的歷史，與江南蘇州頡頏久矣。其特色是古拙經久，氣魄雄偉，雅健多姿，而無忸怩作態之狀；對自然的抵抗力很強，適應性亦大。在剪紮上下了功夫，大盆的松、柏、黃楊，虯枝老幹，綴以「雲片」繁枝，參差有序，具人工天然之美於一處。其他盆菊、桃椿、梅椿、香橼、文旦椿等，亦各臻其妙。它可說是南北、江浙盆景手法的總和，而又能自出心裁，別成一格，故云之為「揚州風」。

瘦西湖湖面不大，水面狹長曲折。要在這樣小的範圍中遊覽欣賞，體會其人工風景區的妙處，在遊的方式上，亦經推敲過一番。如疾車走馬，片刻即盡，則雨絲風片，煙渚柔波，都無從領略。如易以畫舫，從城內小秦淮慢慢地搖蕩入湖，這樣不但延長了遊程，並且自畫舫中不同的窗框中窺湖上景物，

構成了無數生動的構圖，給遊者以細細的咀嚼，它和西湖的遊艇是有淺斟低酌與飽飲大嚼的不同。王士禎詩說：「日午畫船橋下過，衣香人影太匆匆。」[1]我想既到瘦西湖去，不妨細細領略一番，何必太匆匆地走馬看花呢。

我國古典園林及風景名勝地的聯額，是對這風景點最概括而最美麗的說明，使遊者在欣賞時起很大的理解作用，瘦西湖當然不能例外。其選詞擇句，書法形式，都經細緻琢磨，瘦西湖的大名，是與這些聯額分不開的。在《揚州畫舫錄》中，我們隨便檢出幾聯，如「四橋煙雨」的集唐詩二聯「樹影悠悠花悄悄，晴煙漠漠柳毿毿」「春煙生古石，疏柳映新塘」等，都是信手拈來，遂成妙語。其風景點及建築物的命名，都環繞了瘦西湖的特徵「瘦」來安排，辭采上沒有與瘦西湖的總名有所抵觸。瘦西湖不但在具體的景物色調上能保持統一，而且對那些無形的聲詩，亦是作同樣的處理，益信我國園林設計是多方面的一個綜合藝術作品。

總之，瘦西湖是揚州的風景區，它利用自然的地形，加以人工的整理，由很多小園形成一個整體，其中有分有合，有主有賓，互相「因借」，雖範圍不大，而景物無窮。尤其在摹仿他處能不落因襲，處處顯示自己面貌，在我國古典園林中別具一格。由此可見，造園雖有法而無式，但能掌握「因地制宜」與「借景」等原則，那麼高岡低坡、山亭水榭，都可隨宜安排，有法度可循，使風花雪月長駐容顏。

瘦西湖的形成，自有其歷史的背景。對於在一定歷史條件下形成的風景區，在今日修建時，我們固要考慮其原來特

色，而更重要的，還應考慮怎樣與今日的生活相配合，做到古為今用，又不破壞其原有風格，這是值得大家討論的。我想如果做得好的話，瘦西湖二十景外，必然有更多新的景物產生。至於怎樣「因地制宜」與「借景」等，在節約人力、物力的原則下，對中小型城市佈置綠化園林地帶，我覺得瘦西湖還有許多可以參考的地方，但仍要充分發揮該地方的特點，做到園異景新。今日我介紹瘦西湖，亦不過標其一格而已。「十里畫圖新閬苑，二分明月舊揚州。」我相信在今後的建設中，瘦西湖將變得更為美麗。

《文匯報》1962 年 6 月 14 日

注 釋

1 王士禎，號漁洋山人，曾任揚州府推官、左都御史、刑部尚書，頗有政聲。清初著名詩人，一生著述 500 餘種，詩作 4000 餘首。《漁陽古詩選》三十二卷，幾乎囊括自漢至五代以來約 150 位詩人所有著名的五言及七言詩。康熙三年上巳節主持虹橋修禊，流芳中國文學史。此處所引是其《冶春絕句》的最後一句。

南北湖

　　「觀山觀水觀日，品茗品橘品筍。」這是多次遊覽海鹽南北湖風景區後得出的評價。[1]

　　南北湖湖臨東海之濱，地處滬杭之中，面積 1600 畝，比杭州西湖玲瓏，比揚州瘦西湖逸秀。湖上有堤[2]，堤上有橋，橋旁有亭。東曰明星，是紀念 1932 年上海明星影片公司名演員胡蝶等來此拍攝電影《鹽潮》而建。西曰小宛，是明代末年秦淮名妓董小宛隨冒辟疆來此避難葬花的遺址。湖上碧波粼粼，白鷺飛舞，湖周是成片的橘林和桃園，春日桃紅柳綠，秋季果實累累，加上白牆黑瓦的民居點綴其中，組成了一幅幅樸素、典雅的農村風光圖畫。此外，湖周還有「垂虹落雁」[3]「荊陵初曉」「西澗草堂」[4]等風景點，各有特色，都足使遊人流連忘返。

　　過堤西行，名思顧嶺，是唐代海鹽詩人顧況[5]經常駐足的地方，這裡，左側是山，右側是湖，景色為之一變。繼續西行，則兩側山峰夾峙，路旁一小溪，流水淙淙，小鳥時鳴，峰迴路轉，引人入勝。順小徑逐漸登高，約半里，一座古城堡在面前聳立，此談仙嶺石城也[6]。

　　石城佔地不多，但因位於崇山峻嶺之中，又用大石砌築，顯得特別雄偉險峻，故有「江南八達嶺」[7]之稱。上得城來，有箭樓一座，舉目四望，東屬海鹽縣，南北湖歷歷在目。西屬海寧市，黃灣鄉一片平疇。談仙嶺正處在寧、鹽兩邑交界，故歷

來為兵家必爭之地。明代，抗倭勁旅戚家軍曾在此駐防。鴉片戰爭期間，清政府在此再築石城，故至今在城內立有抗倭英雄、海寧衛指揮徐行健[8]石雕像。

穿過一片林和茶園，在竹海盡頭，千年古剎雲岫庵[9]，露出紅牆一角。庵內供奉觀世音菩薩，有雪寶泉、銀杏樹、藏經閣、鳥還亭、古戲臺、大鐵鼎、仙鶴池、小成就塔等「雲岫八景」。其中雪寶泉為優質礦泉水，烹茗最佳，故云岫庵素有「海上名山」和「夜普陀」[10]之稱。再往南是鷹窠頂，每年農曆十月初一清晨，在此能看到「日月並升」天文奇景。然後下山，即是黃沙塢桔村，這裡三面環山，南面向海，故冬暖夏涼，小氣候特佳，栽培柑桔已有八百多年歷史，所產本山桔，皮色金黃，甜中帶鮮，產量佔杭嘉湖地區百分之八十。

沿山脊線往北是北木山，滿山桂花，花卉四時不斷，苗木鬱鬱蔥蔥，附近還有金牛洞和茶磨山摩崖石刻等名勝古跡。縱觀南北湖風景區的特色為，山有層次、水有曲折、海有奇景，是集雄健與雅秀於一處，故歷來為南宋水墨山水的範本、文人畫家描繪歌詠之寶地，比杭州西湖，毫不遜色。西湖是濃妝，南北湖是淡妝，是西湖的姐妹行。因此，不看南北湖，就不得西湖濃妝之妙。勸君一遊南北湖！

<div align="right">1991 年歲末</div>

注　釋

1　20 世紀 80 年代，南北湖生態環境遭受嚴重破壞。這裡大肆炸山砍樹，濫採石材木料，連山鳥野禽也多遭捕殺。陳從周聽聞後，在《人民日報》《解放日報》《新民晚報》上，呼籲拯救南北湖，還奔波於杭嘉湖一些領導機關，陳述保護南北湖之必要。後來，陳從周直接上書江澤民，言：「浙江海鹽南北湖為有名風景區，自從周呼籲後略有好轉，但地方破壞風景太甚，民情憤怒，附上《中國環境報》印件一張，公可抽空一閱，給浙江省與海鹽一批示，望還我自然，珍惜風景，以公之威望，必能救大好河山也⋯⋯敬懇澤公開恩，救救南北湖！」1991 年 3 月，主席批轉省長閱。隨後，文件從省裡傳達到地方，立即停止炸山捕鳥，南北湖終於得救。可以說沒有陳從周，就沒有今天風光秀美的南北湖。陳從周雖不是海鹽人，卻在前前後後近三十年的時間裡，為南北湖奔走呼號。為紀念陳從周教授，海鹽人在南北湖建造了陳從周藝術館。

2　南北湖，因湖中有堤將湖分為南北兩半而得名。堤闊 10 米，長 500 米，乃清康熙、乾隆年間海鹽知縣張素仁、鮑鳴鳳兩次浚湖時修築而成。

3　落雁指落雁軒，垂虹指垂虹橋。

4　藏書家蔣光堉為避戰亂，將海寧老家藏書轉至海鹽西澗草堂。陳從周先生夫人蔣定，亦是海寧蔣家後人。

5　顧況，唐代海鹽詩人，生前常來此賞景。

6　據《澉水志》記載：上有譚仙廟，相傳為南唐道家譚峭煉丹得道之處。

7　北京八達嶺是明長城中保存最好的一段。

8　明嘉靖三十二年 (1553 年)，海寧衛指揮徐行健率軍出談仙嶺，追殲倭寇，大張國威。三年後一役，寡不敵眾，死於陣前。

9　雲岫庵建於北宋建隆年間，坐落於鷹窠頂山腰，內供觀音菩薩。庵名源自陶淵明《歸去來辭》中的「雲無心以出岫，鳥倦飛而知返」。

10　傳說，普陀山香火旺盛，觀音菩薩勞累異常。她依計晚上跨海來此休息。可後來走漏了風聲，善男信女遂夜裡到庵裡來燒香拜佛。故名。

恭王府小記

是往事了！提起神傷。卻又是新事，令人興奮。回思 1961 年冬，我與何其芳[1]、王崑崙[2]、朱家溍[3] 等同志相偕調查恭王府（相傳的大觀園遺跡），匆匆已十餘年。何其芳同志下世數載，舊遊如夢！怎不令人黯然低徊。去冬海外歸來，居停京華，其庸兄要我再行踏勘，説又有可能籌建為曹雪芹紀念館。春色無邊，重來天地，振我疲軀，自然而然產生出兩種不同的心境，神傷與興奮，交並盤旋在我的腦海中。

記得過去看到英國出版的一本 Osvald Sirén[4] 所著的《中國園林》，刊有恭王府的照片，樓閣山池，水木明瑟，確令人神往。後來我到北京，曾涉足其間，雖小頹風範而丘壑獨存，紅樓舊夢一時湧現心頭。這偌大的一個王府，在悠長的歲月中，它經過了多少變幻。「詞客有靈應識我」，如果真的曹雪芹有知的話，那我亦不虛此行了。

恭王府在什剎海[5] 銀錠橋南，是北京現存諸王府中，結構最精，佈置得宜，且擁有大花園的一組建築羣。王府之制，一般其頭門不正開，東向，入門則諸門自南往北，當然恭王府亦不例外，可惜其前佈局變動了，儘管如此，可是排場與氣魄依稀當年。圍牆範圍極大，唯東側者，形制極古樸，「收分」（下大上小）顯著，做法與西四羊市大街之歷代帝王廟者相同，而雄偉則過之。此廟為明嘉靖九年（1530 年）就保安寺址創

建，清雍正七年（1729 年）重修。於此可證恭王府舊址由來久矣。府建築共三路，正路今存兩門，正堂（廳）已毀，後堂（廳）懸「嘉樂堂」額，傳為乾隆時和珅[6]府之物。則此建築年代自明。東路共三進，前進樑架用小五架樑式。此種做法，見明計成《園冶》一書，明代及清初建築屢見此制，到乾隆後幾成絕響。其後兩進，建築用材與前者同屬挺秀，不似乾隆時之肥碩，所砌之磚與乾隆後之規格有別，皆可初步認為康熙時所建。西路亦三進，後進垂花門懸「天香庭院」額，正房有匾名「錫晉齋」[7]，皆為恭王府舊物。柱礎施雕，其內部用裝修分隔，洞房曲戶，迴環四合，精妙絕倫，堪與故宮乾隆花園符望閣相頡頏。我來之時，適值花期，院內梨雲、棠雨、丁香雪，與扶疏竹影交響成曲，南歸相思[8]，又是天涯。後部橫樓長一百六十米，闌干修直，窗影玲瓏，人影衣香，令人忘返。其置樓梯處，原堆有木假山，為海內僅見孤例。就年代論此樓較遲。以整個王府來說似是從東向西發展而成。

樓後為花園，其東部小院，翠竹叢生，廊空室靜，簾隱几淨，多雅淡之趣，雖屬後建，而佈局似沿舊格，垂花門前四老槐，腹空皮留，可為此院年代之證物。此即所謂瀟湘館[9]。而廊廡周接，亭閣參差，與蒼松翠柏，古槐垂楊，掩映成趣。間有水石之勝，北國之園得無枯寂之感。最後互於北垣下，以山作屏者為「蝠廳」，抱廈三間突出，自早至暮，皆有日照，北京唯此一處而已，傳為怡紅院[10]所在。以建築而論，亦屬恭王府時代的，左翼以廊，可導之西園。廳前假山分前後二部，後部以雲片石疊為後補，主體以土太湖石疊者為舊物，上建閣，

下構洞曲，施石過樑，視乾隆時代之做法為舊，山間樹木亦蒼古。時期固甚分明。其餘假山皆雲片石所疊，樹亦新，與其附近鑒園假山相似，當為恭王時期所添築。西部前有「榆關」「翠雲嶺」，亦後築。湖心亭一區背出之，今水已填沒，無漣漪之景矣。園後東首的戲廳，華麗軒敞，為京中現存之完整者。

俞星樞（同奎）先生謂：「花園在恭王府後身，府係乾隆時和珅之子豐紳殷德娶和孝固倫公主賜第。」可證乾隆前已有府第矣。又云：「公元 1799 年（清嘉慶四年）和珅籍沒，另給慶禧親王為府第。約公元 1851 年（清咸豐間）改給恭親王，並在府後添建花園。」[11] 此恭王府由來也。足以說明乾隆間早已形成王府格局，後來必有所增建。

四十年前單士元 [12] 同志曾寫過《恭王府考》載《輔仁大學學報》，有過詳細的文獻考證。我如今僅就建築與假山作了初步的調查，因為建築物的樑架全為天花所掩，無從作周密的檢查，僅提供一些看法而已。

在國外，名人故居都保存得很好，任人參觀憑弔。恭王府雖非確實的大觀園，曹氏當年於明珠 [13] 府第必有所往還。雪芹曾客南中，江左名園亦皆涉足，故我與俞平伯 [14] 先生同一看法，認為大觀園是園林藝術的綜合。其與鎮江金山寺 [15] 的白娘娘水門，甘露寺的劉備招親 [16、17]，同為民間流傳了的故事。如今以恭王府作為《紅樓夢》作者曹雪芹的紀念館，則又有何不可呢？並且北京王府能公開遊覽者亦唯此一處。用以顯揚祖國文化，保存曹氏史跡，想來大家一定不謂此文之妄言了。

1979 年 5 月寫成於同濟大學建築系建築史教研室

注　釋

1　何其芳，現代詩人、散文家、文學評論家、紅學家。初為新月社詩人，後來成為馬克思主義文學理論家，是新中國文學研究的領軍人物，為祖國的文學藝術事業做出巨大貢獻。據說，恭王府就是《紅樓夢》裡的大觀園，此說存疑。

2　王崑崙，政治家、紅學家。其《紅樓夢人物論》是最早從歷史唯物主義角度來研究《紅樓夢》的一部專著，其崑劇《晴雯》(晴雯是小說《紅樓夢》中的一個丫鬟) 亦深得觀眾喜愛。1962 年，王崑崙陪同周恩來總理再次參觀了恭王府。

3　朱家溍，南宋理學家朱熹的 25 世孫。朱家書香門第，憑其對古籍碑帖的熟稔，故宮博物院成立初期即被聘為專門委員。朱老不僅是文物專家，還是清史專家、戲劇研究家。

4　奧斯伍爾德‧喜仁龍，瑞典藝術史家、漢學家，芬蘭出生，主要研究 18 世紀的瑞典、文藝復興時期的意大利及中國藝術史。中國專著不計其數，包括《中國園林》《中國和十八世紀的歐洲園林》《中國繪畫：大師與準則》《北京的城牆與城門》等。《中國園林》一書由紐約的羅納德出版公司於 1949 年出版，印刷精美，內有許多喜仁龍拍攝的珍貴圖片。陳從周先生或許記錯了出版地點。

5　海子四周原有佛寺十座，故原名為「十刹海」，與「什刹海」讀音相同。

6　和珅，號嘉樂堂，大學士、外交官、乾隆讒臣。乾隆帝年老昏聵，對其寵信有加，和珅藉機壟斷朝野、收受賄賂。嘉慶登基，沒收和珅財產，故有「和珅跌倒，嘉慶吃飽」。和珅應為有記錄的恭王府最早的主人。後來，園歸乾隆之子慶禧王永璘。第三任主人恭王奕訢對園子加以整修擴建，恭王府之名延續至今。

7　錫晉齋的「晉」指晉朝陸機的《平復帖》。此帖為草隸體，共 9 行 84 字。陸機是三國西晉之交的著名文學家、文學評論家、書法家。

8　原詩為「南歸路極天連海，唯有相思明月同」。

9　傳說此為《紅樓夢》女主人公居處。

10　傳說此為《紅樓夢》男主人公居處。

11　實際上，嘉慶帝只賜給慶禧王半個和珅的宅子，因為和孝公主與其夫豐紳殷德居於另一半宅子中。公主歿於道光三年 (1823 年)，宅子才完全歸到慶禧王名下，可惜慶禧王已於三年前逝去。

12 單士元，文物專家，致力於文物研究和保護，為明清建築、檔案研究做出了突出貢獻。其《恭王府沿革考略》(陳從周先生或許將名字簡記為《恭王府考》) 一文發表於 1938 年，當時，此園為輔仁大學校舍。

13 納蘭明珠，康熙帝時的重臣。傳説，其宅子的西花園即為《紅樓夢》大觀園的原型。其子納蘭性德，字容若，是個才華橫溢的詩人。據説性德是《紅樓夢》主角賈寶玉的原型。

14 俞銘衡，字平伯，現代詩人、文人、紅學家，晚清著名學者俞樾曾孫。好崑曲，其妻許寶馴乃業餘崑曲家。隨崑曲大家吳梅、陳延甫拍曲。1934 年仲夏夜，與陳在清華工字廳舉行曲集，次年初春第二次雅集。

15 金山寺住持法海將其丈夫誘到寺內，白娘子為救夫君才水淹金山寺。

16 東漢末期三國鼎立，劉備為蜀國的開國之君。在孫權安排下，劉備娶了孫權妹妹。傳説，劉備於甘露寺初見孫母，孫母滿意異常，答應了女兒的婚事。這個傳説雖不盡真實，卻因《三國演義》和同名京劇而在民間廣為流傳。

17 孫權，三國吳的開國君主。吳國位於華東南京附近，建於 222 年，亡於 280 年。吳國都城建業即今天的南京。孫吳蜀漢勢不兩立，孫權安排妹妹婚事應出於政治軍事目的。

頤和園

「更喜高樓明月夜，悠然把酒對西山」，明米萬鍾 [1] 在他北京西郊的園林里，寫了這兩句詩句。一望而知是從晉人陶淵明 [2] 「採菊東籬下，悠然見南山」脫胎而來的。不管「對」也好，「見」也好，所指的都是遠處的山。這就是中國園林設計中的借景。把遠景納為園中一景，增加了該園的景色變化。這在中國古代造園中早已應用，明計成在他所著《園冶》一書中總結出來，有了定名。他說：「借者，園雖別內外，得景則無拘遠近。」已闡述得很明白了。

北京的西郊，西山蜿蜒若屏，清泉匯為湖沼，最宜建園，歷史上曾為北京園林集中之地。明清兩代，蔚為大觀，其中圓明園更被稱為「萬園之園」。這座在歷史上馳名中外的名園 —— 圓明園，其於造園之術，可用「因水成景，借景西山」八字來概括。圓明園的成功，在於「因」「借」二字，是中國古代園林的主要手法的具體表現。偌大的一個園林，如果立意不明，終難成佳構。所以造園要立意在先。尤其是郊園，郊園多野趣，重借景。這兩點不論從哪一個園，即今日尚存的頤和園，都能體現出來。

圓明園在 1860 年英法聯軍與 1900 年八國聯軍入侵北京時已全被焚毀，今僅存斷垣殘基。如今，只能用另一個大園林 —— 頤和園來談借景。

頤和園在北京西北郊 10 公里，萬壽山[3]聳翠園北，昆明湖瀰漫山前，玉泉山蜿蜒其西，風景洵美。

頤和園在元代名甕山金海，至明代有所增飾，名好山園。清康熙四十一年（1702 年）曾就此作甕山行宮。清乾隆十五年（1750 年）開始大規模興建，更名清漪園。1860 年為英法聯軍所毀，1886 年修復，易名頤和園。1900 年又為八國聯軍所破壞，1903 年又重修，遂成今狀。

頤和園是以杭州西湖為藍本，精心模擬，故西堤、水島、煙柳畫橋，移江南的淡妝，現北地之胭脂，景雖有相同，趣則各異。

園面積達三四平方公里，水面佔四分之三，北國江南因水而成。入東宮門，見仁壽殿，峻宇翬飛，峰石羅前。繞其南豁然開朗，明湖在望。

萬壽山面臨昆明湖，佛香閣踞其巔，八角四層，儼然為全園之中心。登閣則西山如黛，湖光似鏡，躍然眼簾；俯視則亭館撲地，長廊縈帶，景色全圍於一園之內，其所以得無盡之趣，在於借景。小坐湖畔的湖山真意亭，玉泉山山色塔影，移入檻前，而西山不語，直走京畿，明秀中又富雄偉，為他園所不及。

廊在中國園林中極盡變化之能事，頤和園長廊可算顯例，其於遊者之興味最濃，印象特深。廊引人隨，中國畫山水手卷，於此舒展，移步換景，上苑別館，有別宮禁，宜其清代帝王常作園居。

諸趣園獨自成區，倚萬壽山之東麓，積水以成池，周以亭

榭，小橋浮水，遊廊隨徑，適宜靜觀。此大園中之小園，自有
天地。園仿江南無錫寄暢園，以同屬山麓園，故有積水，皆有
景可借。

　　水曲由岸，水隔因堤，故頤和園以長堤分隔，斯景始出，
而橋式之多，構圖之美，處處畫本。若玉帶橋之瑩潔柔和，
十七孔橋之彷彿垂虹，每當山橫春靄，新柳拂水，遊人泛舟，
所得之景與陸上得之景，分明異趣。而處處皆能映西山入園，
足證「借景」之妙。

注　釋

1　米萬鍾，號友石，明末畫家、書法家、造園家。書畫家米芾後裔，亦是北京海淀
　　勺園主人，北京大學校園裡的夕園亦為其所規劃。

2　陶淵明，即陶潛，東晉末至南朝宋偉大的山水詩人。中國第一位田園詩人，被稱
　　為「古今隱逸詩人之宗」。

3　甕山是燕山餘脈，金海指山前的湖。乾隆帝為母做壽，將山改名「萬壽山」，將湖
　　改名「昆明湖」。

避暑山莊

　　河北省承德市附近原為清帝狩獵的地方，駿馬秋風，正是典型的北地風情。然而承德避暑山莊這個著名的北方行宮苑囿，卻有杏花春雨般的江南景色，令人嚮往。遊人到此總會流露出「誰云北國遜江南」這種感覺。

　　苑囿之建，首在選址，須得山川之勝，輔以人工。重在選景，妙在點景，二美具而全景出，避暑山莊正得此妙諦。山莊羣山環抱，武烈河自東北沿宮牆南下。有泉冬暖，故稱熱河。

　　清康熙於 1703 年始建山莊，經六年時間初步完成，作為離宮之用。樸素無華，饒自然之趣，故以山莊名之，有三十六景。其後，乾隆又於 1751 年進行擴建，踵事增華，亭榭別館驟增，遂又增三十六景。同時建寺觀，分佈山區，規模較前益廣。

　　行宮周約 20 公里，多山嶺，僅五分之一左右為平地，而平地又多水面，山嵐水色，相映成趣。居住朝會部分位於山莊之東，正門內為楠木殿，素雅不施彩繪，因所在地勢較高，故近處湖光，遠處嵐影，可捲簾入戶，借景絕佳。園區可分為兩部，東南之泉匯為湖泊，西北山陵起伏如帶，林木茂而禽鳥聚，麋鹿散於叢中，鳴遊自得。水曲因岸，水隔因堤，島列其間，仿江南之煙雨樓、獅子林等，名園分綠，遂移北國。

　　山區建築宜眺、宜憩，故以小巧出之而多變化。寺廟間

列，晨鐘暮鼓，梵音到耳。且建藏書樓文津閣，儲《四庫全書》【從周案十七】[1]於此。園外東北兩面有外八廟，為極好的借景，融園內外景為一。

山莊佔地 564 萬平方米，為現存苑囿中最大。山莊自然地勢，有山嶽平原與湖沼等，因地制宜，變化多端。而林木栽植，各具特徵，山多松，間植，水邊宜柳，湖中栽荷，園中「萬壑松風」「曲水荷香」，皆因景而得名。而萬樹園中，榆樹成林，濃蔭蔽日，清風自來，有隔世之感。

中國苑囿之水，聚者為多，而避暑山莊湖沼，得聚分之妙，其水自各山峪流下，東南經文園水門出，與武烈河相接。湖沼之中，安排如意洲、月色江聲、芝徑雲堤、水心榭等洲、島、橋、堰，分隔成東湖、如意洲湖及上下湖區域。亭閣掩映，柳岸低迷，景深委婉。而山泉、平湖之水自有動靜之分，故山麓有「暖流暄波」「雲容水態」「遠近泉聲」。入湖沼則「澄波疊翠」「鏡水雲岑」「芳渚臨流」。水有百態，景存千變。

山莊按自然形勢，廣建亭臺、樓閣、橋樑、水榭等。並且更就幽峪奇峰，建造寺觀庵廟，計東湖沼區域有金山寺、法林寺等。山嶽區內，其數尤多，屬道教者有廣元宮、斗姥閣；屬佛教的有珠源寺、碧峰寺、旃檀林、鷺雲寺、水月庵等，有內八廟之稱。殿閣參差，浮圖隱現，朝霞夕月，梵音鐘聲，破寂靜山林，繞神妙幻境。苑囿園林，於自然景物外，復與宗教建築相結合。

山莊峰巒環抱，秀色可餐，隔武烈河遙望，有「錘峰落照」一景。自錘峰沿山而北，轉獅子溝而西，依次建溥仁寺、溥善

寺、普樂寺、安遠廟、普佑寺、普寧寺、須彌福壽之廟、普
陀宗乘之廟、殊像寺、廣安寺、羅漢堂、獅子園等寺廟與別
園，且分別模仿新疆、西藏等少數民族建築造型，以及山海關
以內各地建築風格，崇巍瑰麗，與山莊建築呼應爭輝。試登離
宮北部界牆之上，自東及北，諸廟盡入眼底，其與離宮幾形成
一空間整體，蔚為一大風景區。

　　用「移天縮地在君懷」這句話來概括山莊，可以說體現已
盡。其能融南北園林於一處，組各民族建築在一區，不覺其不
協調不順眼，反覺面面有情，處處生景，實耐人尋味。故若正
宮、月色江聲等處，實為北方民居四合院之組合方式，而萬壑
松風、煙雨樓等，運用江南園林手法靈活佈局。秀北雄南，目
在咫尺，遊人當可領略其造園之佳妙。

注　釋

1　【從周案十七】《四庫全書》是清代乾隆年間 (1772—1782 年) 編的一部大型叢書，
　　內容廣泛，保存並整理了大量中國古籍文獻。全書共收古籍 3503 種，79337 卷。
　　分經史子集四部，故名《四庫全書》。

第二部分

造園準則與美學

說園【從周案十八】¹

　　我國造園具有悠久的歷史，在世界園林中樹立着獨特風格，自來學者從各方面進行分析研究，各抒高見。如今就我在接觸園林中所見聞掇拾到的，提出來談談，姑名《說園》。

　　園有靜觀、動觀之分，這一點我們在造園之先，首要考慮。何謂靜觀？就是園中予遊者多駐足的觀賞點。動觀就是要有較長的遊覽線。二者說來，小園應以靜觀為主，動觀為輔。庭院專主靜觀。大園則以動觀為主，靜觀為輔。前者如蘇州「網師園」，後者則蘇州「拙政園」差可似之。人們進入網師園宜坐宜留之建築多，繞池一周，有檻前細數游魚，有亭中待月迎風，而軒外花影移牆，峰巒當窗，宛然如畫，靜中生趣。至於拙政園徑緣池轉，廊引人隨，與「日午畫船橋下過，衣香人影太匆匆」的瘦西湖相彷彿，妙在移步換影，這是動觀。立意在先，文循意出。動靜之分，有關園林性質與園林面積大小。像上海正在建造的盆景園，則宜以靜觀為主，即為一例。

　　中國園林是由建築、山水、花木等組合而成的一個綜合藝術品，富有詩情畫意。疊山理水要造成「雖由人作，宛自天開」的境界。山與水的關係究竟如何呢？簡言之，範山模水，用局部之景而非縮小（網師園水池仿虎丘白蓮池，極妙），處理原則悉符畫本。山貴有脈，水貴有源，脈源貫通，全園生

動。我曾經用「水隨山轉，山因水活」與「溪水因山成曲折，山蹊（路）隨地作低平」來說明山水之間的關係，也就是從真山真水中所得到的啟示。明末清初疊山家張南垣主張用平岡小陂、陵阜陂阪，也就是要使園林山水接近自然。如果我們能初步理解這個道理：就不至於離自然太遠，多少能呈現水石交融的美妙境界。

　　中國園林的樹木栽植，不僅為了綠化，且要具有畫意。窗外花樹一角，即折枝尺幅；山間古樹三五，幽篁一叢，乃模擬枯木竹石圖。重姿態，不講品種，和盆栽一樣，能「入畫」。拙政園的楓楊、網師園的古柏，都是一園之勝，左右大局，如果這些饒有畫意的古木去了，一園景色頓減。樹木品種又多有特色，如蘇州留園原多白皮松，怡園[2]多松、梅，滄浪亭滿種箬竹，各具風貌。可是近年來沒有注意這個問題，品種搞亂了，各園個性漸少，似要引以為戒。宋人郭熙說得好：「山以水為血脈，以草木為毛髮，以煙雲為神采。」草尚如此，何況樹木呢！我總覺得一個地方的園林應該有那個地方的植物特色，並且土生土長的樹木存活率、大成長得快，幾年可茂然成林。它與植物園有別，是以觀賞為主，而非以種多鬥奇。要能做到「園以景勝，景因園異」，那真是不容易。這當然也包括花卉在內。同中求不同，不同中求同，我國園林是各具風格的。古代園林在這方面下過功夫，雖亭臺樓閣，山石水池，而能做到風花雪月，光景常新。我們民族在欣賞藝術上存乎一種特性，花木重姿態，音樂重旋律，書畫重筆意等，都表現了要用水磨功夫，才能達到耐看耐聽，經得起細細的推敲，蘊藉

有餘味。在民族形式的探討上，這些似乎對我們有所啟發。

園林景物有仰觀、俯觀之別，在處理上亦應區別對待。樓閣掩映，山石森嚴，曲水灣環，都存乎此理。「小紅橋外小紅亭，小紅亭畔，高柳萬蟬聲。」「綠楊影裡，海棠亭畔，紅杏梢頭。」這些詞句不但寫出園景層次，有空間感和聲感，同時高柳、杏梢，又都把人們視線引向仰觀。文學家最敏感，我們造園者應向他們學習。至於「一丘藏曲折，緩步有躋攀」，則又皆留心俯視所致。因此園林建築物的頂、假山的腳、水口、樹梢，都不能草率從事，要着意安排。山際安亭，水邊留磯，是能引人仰觀、俯觀的方法。

我國名勝也好，園林也好，為什麼能這樣勾引無數中外遊人百看不厭呢？風景洵美，固然是重要原因，但還有個重要因素，即其中有文化、有歷史。我曾提過風景區或園林有文物古跡，可豐富其文化內容，使遊人產生更多的興會、聯想，不僅僅是到此一遊，吃飯喝水而已。文物與風景區園林相結合，文物賴以保存，園林藉以豐富多彩，兩者相輔相成，不矛盾而統一。這樣才能體現出一個有古今文化的社會主義中國園林。

中國園林妙在含蓄，一山一石耐人尋味。立峰是一種抽象雕刻品，美人峰細看才像美人，九獅山亦然。鴛鴦廳的前後樑架，形式不同，不說不明白，一說才恍然大悟，竟寓鴛鴦之意。奈何今天有許多好心腸的人，唯恐遊者不了解，水池中裝了人工大魚，熊貓館前站着泥塑熊貓，如做着大廣告，與含蓄兩字背道而馳，失去了中國園林的精神所在，真太煞風景。魚要隱現方妙，熊貓館以竹林引勝，漸入佳境，遊者反多增趣

味。過去有些園名如寒碧山莊（留園）【從周案十九】[3]、梅園、網師園，都可顧名思義，園內的特色是白皮松、梅、水。盡人皆知的西湖十景，更是佳例。

亭榭之額真是賞景的說明書，拙政園的荷風四面亭，人臨其境，即無荷風，亦覺風在其中，發人遐思。而聯對文辭之雋永，書法之美妙，更令人一唱三嘆，徘徊不已。鎮江焦山頂的「別峰庵」，為鄭板橋讀書處，小齋三間，一庭花樹，門聯寫着「室雅何須大，花香不在多」，遊者見到，頓覺心懷舒暢，親切地感到景物宜人，博得人人稱好，遊罷個個傳誦。至於匾額，有磚刻、石刻，聯屏有板對、竹對、板屏、大理石屏，外加石刻書條石，皆少用畫，比具體的形象來得曲折耐味。其所以不用裝裱的屏聯，因園林建築多敞口，有損紙質，額對露天者用磚石，室內者用竹木，皆因地制宜而安排。住宅之廳堂齋室，懸掛裝裱字畫，可增加內部光線及音響效果，使居者有明朗清靜之感，有與無，情況大不相同。當時宣紙規格、裝裱大小皆有一定，乃根據建築尺度而定。

園林中曲與直是相對的，要曲中寓直，靈活應用，曲直自如。畫家講畫樹，要無一筆不曲，斯理至當。曲橋、曲徑、曲廊，本來在交通意義上，是由一點到另一點而設置的。園林中兩側都有風景，隨直曲折一下，使行者左右顧盼有景，信步其間使距程延長，趣味加深。由此可見，曲本直生，重在曲折有度。有些曲橋，定要九曲，既（疑衍。——編者注）不臨水面（園林橋一般要低於兩岸，有凌波之意），生硬屈曲，行橋宛若受刑，其因在於不明此理（上海豫園前九曲橋即壞例）。

　　造園在選地後，就要因地制宜，突出重點，作為此園之特徵，表達出預想的境界。北京圓明園，我說它是「因水成景，借景西山」，園內景物皆因水而築，招西山入園，終成「萬園之園」。無錫寄暢園⁴為山麓園，景物皆面山而構，納園外山景於園內。網師園以水為中心，殿春簃⁵一院雖無水，西南角鑿冷泉，貫通全園水脈，有此一眼，絕處逢生，終不脫題。新建東部，設計上既背固有設計原則，且復無水，遂成僵局，是事先對全園未作周密的分析，不假思索而造成的。

　　園之佳者如詩之絕句，詞之小令，皆以少勝多，有不盡之意，寥寥幾句，弦外之音猶繞樑間（大園總有不周之處，正如長歌慢調，難以一氣呵成）。我說園外有園，景外有景，即包括在此意之內。園外有景妙在「借」，景外有景在於「時」，花影、樹影、雲影、水影、風聲、水聲、鳥語、花香，無形之景，有形之景，交響成曲。所謂詩情畫意盎然而生，與此有密切關係。

　　萬頃之園難以緊湊，數畝之園難以寬綽。緊湊不覺其大，遊無倦意，寬綽不覺局促，覽之有物，故以靜、動觀園，有縮地擴基之妙。而大膽落墨，小心收拾（畫家語），更為要諦，使寬處可容走馬，密處難以藏針（書家語）。故頤和園有煙波浩淼之昆明湖，復有深居山間的諧趣園，於此可悟消息。造園有法而無式，在於人們的巧妙運用其規律。計成所說的「因借」（因地制宜，借景），就是法。《園冶》一書終未列式。能做到園有大小之分，有靜觀動觀之別，有郊園市園之異，等等，各臻其妙，方稱「得體」（體宜）。中國畫的蘭竹看來極簡

單，畫家能各具一格；古典折子戲，亦復喜看，每個演員演來不同，就是各有獨到之處。造園之理與此理相通。如果定一式，使學者死守之，奉為經典，則如畫譜之有《芥子園》，文章之有「八股」一樣。蘇州網師園是公認為小園極則，所謂「少而精，以少勝多」。其設計原則很簡單，運用了假山與建築相對而互相更換的一個原則（蘇州園林基本上用此法。網師園東部新建反其道，終於未能成功），無旱船、大橋、大山，建築物尺度略小，數量適可而止，亭亭當當，像個小園格局。反之，獅子林增添了大船，與水面不稱，不倫不類，就是不「得體」。清代汪春田重葺文園有詩：「換卻花籬補石闌，改園更比改詩難；果能字字吟來穩，小有亭臺亦耐看。」說得透徹極了，到今天讀起此詩，對造園工作者來說，還是十分親切的。

園林中的大小是相對的，不是絕對的，無大便無小，無小也無大。園林空間越分隔，感到越大，越有變化，以有限面積，造無限的空間，因此大園包小園，即基此理（大湖包小湖，如西湖三潭印月）。此例極多，幾成為造園的重要處理方法。佳者如拙政園之枇杷園、海棠塢，頤和園的諧趣園等，都能達到很高的藝術效果。如果入門便覺是個大園，內部空曠平淡，令人望而生畏，即入園亦未能遊遍全園，故園林不起遊興是失敗的。如果景物有特點，委婉多姿，遊之不足，下次再來。風景區也好，園林也好，不要使人一次遊盡，留待多次有何不好呢？我很惋惜很多名勝地點，為了擴大空間，更希望能一覽無餘，甚至於希望能一日遊或半日遊，一次觀完，下次莫來，將許多古名勝園林的圍牆拆去，大是大了，得到的是空，

西湖平湖秋月、西泠印社都有這樣的後果。西泠飯店[6]造了高層，葛嶺矮小了一半。揚州瘦西湖妙在瘦字，今後不準備在其旁建造高層建築，是有遠見的。本來瘦西湖風景區是一個私家園林羣（揚州城內的花園巷，同為私家園林羣，一用水路交通，一用陸上交通），其妙在各園依水而築，獨立成園，既分又合，隔院樓臺，紅杏出牆，歷歷倒影，宛若圖畫。雖瘦而不覺寒酸，反窈窕多姿。今天感到美中不足的，似覺不夠緊湊，主要建築物少一些，分隔不夠。在以後的修建中，這個原來瘦西湖的特徵，還應該保留下來。拙政園將東園與之合併，大則大矣，原來部分益現局促，而東園遼闊，遊人無興，幾成為過道。分之兩利，合之兩傷。

　　本來中國木構建築，在體形上有其個性與局限性，殿是殿，廳是廳，亭是亭，各具體例，皆有一定的尺度，不能超越，畫虎不成反類犬，放大縮小各有範疇。平面使用不夠，可幾個建築相連，如清真寺禮拜殿用勾連搭的方法相連，或幾座建築綴以廊廡，成為一組。拙政園東部將亭子放大了，既非閣，又不像亭，人們看不慣，有很多意見。相反，瘦西湖五亭橋與白塔是模仿北京北海大橋、五龍亭及白塔，因為地位不夠大，將橋與亭合為一體，形成五亭橋，白塔體形亦相應縮小，這樣與湖面相稱了，形成了瘦西湖的特徵，不能不稱佳構。如果不加分析，難以辨出它是一個北海景物的縮影，做得十分「得體」。

　　遠山無腳，遠樹無根，遠舟無身（只見帆），這是畫理，亦造園之理。園林的每個觀賞點，看來皆一幅幅不同的畫，

要深遠而有層次。「常倚曲闌貪看水，不安四壁怕遮山。」如
能懂得這些道理，宜掩者掩之，宜屏者屏之，宜敞者敞之，宜
隔者隔之，宜分者分之，等等，見其片斷，不逞全形，圖外有
畫，咫尺千里，餘味無窮。再具體點說：建亭須略低山巔，植
樹不宜峰尖，山露腳而不露頂，露頂而不露腳，大樹見梢不見
根，見根不見梢之類。但是運用上卻細緻而費推敲，小至一樹
的修剪，片石的移動，都要影響風景的構圖。真是一枝之差，
全園敗景。拙政園玉蘭堂後的古樹枯死，今雖補植，終失舊
貌。留園曲谿樓前有同樣的遭遇。至此深深體會到，造園困
難，管園亦不易，一個好的園林管理者，他不但要考察園的歷
史，更應知道園的藝術特徵，等於一個優秀的護士對病人作周
密細緻的了解。尤其重點文物保護單位，更不能魯莽從事，非
經文物主管單位同意，須照原樣修復，不得擅自更改，否則不
但破壞園林風格，且有損文物，關係到黨的文物政策問題。

　　郊園多野趣，宅園貴清新。野趣接近自然，清新不落常
套。無錫蠡園[7]為庸俗無野趣之例，網師園屬清新典範。前者
雖大，好評無多；後者雖小，讚辭不已。至此可證園不在大而
在精，方稱藝術上品。此點不僅在風格上有軒輊，就是細至裝
修陳設皆有異同。園林裝修同樣強調因地制宜，敞口建築重
線條輪廓，玲瓏出之，不用精細的掛落裝修，因易損傷；傢具
以石凳、石桌、磚面桌之類，以古樸為主。廳堂軒齋有門窗
者，則配精細的裝修。其傢具亦為紅木、紫檀、楠木、花梨
所製，配套陳設，夏用藤棚椅面，冬加椅披椅墊，以應不同季
節的需要。但亦須根據建築物的華麗與雅素，分別作不同的

處理，華麗者用紅木、紫檀，雅素者用楠木、花梨；其雕刻之繁簡亦同樣對待。傢具俗稱「屋肚腸」，其重要可知，園缺傢具，即胸無點墨，水平高下自在其中。過去網師園的傢具陳設下過大功夫，確實做到相當高的水平，使遊者更全面地領會我國園林藝術。

　　古代園林張燈夜遊是一件大事，屢見詩文，但張燈是盛會，許多名貴之燈是臨時懸掛的，張後即移藏，非永久固定於一地。燈也是園林一部分，其品類與懸掛亦如屏聯一樣，皆有定格，大小形式各具特徵。現在有些園林為了適應夜遊，都裝上電燈，往往破壞園林風格，正如宜興善卷[8]洞一樣，五色繽紛，宛若餐廳，幾不知其為洞穴。要還我自然。蘇州獅子林在亭的戧角頭裝燈，甚是觸目。對古代建築也好，園林也好，名勝也好，應該審慎一些，不協調的東西少強加於它。我以為照明燈應隱，裝飾燈宜顯，形式要與建築協調。至於裝掛地位，敞口建築與封閉建築有別，有些燈玲瓏精巧不適用於空廊者，掛上去隨風搖曳，有如塔鈴，燈且易損，不可妄掛。而電線電杆更應注意，既有害園景，且阻視線，對拍照人來說，真是有苦說不出。凡茲瑣瑣，雖多陳音俗套，難免絮聒之譏，似無關大局，然精益求精，繁榮文化，愚者之得，聊資參考！

《同濟大學學報》建築版 1978 年第 2 期

注　釋

1　【從周案十八】此文係作者 1978 年春應上海植物園所請的講話稿,經整理而成。

2　《論語·子路第十三》:朋友切切偲偲,兄弟怡怡。

3　【從周案十九】見劉蓉峰 (恕)《寒碧山莊記》:「予因而葺之,拮据五年,粗有就緒。以其中多植白皮松,故名寒碧莊。羅致太湖石頗多,皆無甚奇,乃於虎阜之陰砂磧中獲見一石筍,廣不滿二尺,長幾二丈。詢之土人,俗呼為斧劈石,蓋川產也。不知何人輦至臥於此間,亦不知歷幾何年。予以百舿艘載歸,峙於寒碧莊聽雨樓之西。自下而窺,有干霄之勢,因以為名。」此隸書石刻殘碑,我於 1975 年 12 月發現,今存留園。

4　秦耀,明萬曆年間右副都御史、湖廣巡撫,因誣陷獲罪。獲釋回原籍無錫,繼承曾叔祖秦金別業,秦金乃北宋秦觀後人。他重整園林成二十景,並寄情其間。感於王羲之《答許椽》中「取歡仁智樂,寄暢山水陰」的旨趣,給園子起名寄暢園。

5　蘇軾,《詠芍藥》:多謝化工憐寂寞,尚留芍藥殿春風。

6　西泠飯店建於 1962 年,七層,西式風格。1985 年併入香格里拉飯店,成為其東翼。

7　園名來自蠡湖,蠡湖形狀頗似一隻蚌殼挖出的淺勺。明末,人們附會蠡園與范蠡有關。范蠡為春秋末期軍事家,輔佐越王句踐滅吳後,與西施泛舟湖上。

8　舜以天下讓善卷,善卷曰:「余立於宇宙之中……日出而作,日入而息,逍遙於天地之間而心意自得。吾何以天下為哉!悲夫,子之不知余也!」遂不受。於是去而入深山,莫知其處。

續説園

　　造園一名構園，重在構字，含意至深。深在思致，妙在情趣，非僅土木綠化之事。杜甫《陪鄭廣文¹遊何將軍山林十首》《重過何氏五首》，一路寫來，園中有景，景中有人，人與景合，景因人異。吟得與構園息息相通，「名園依綠水，野竹上青霄」，「綠垂風折筍，紅綻雨肥梅」，園中景也。「興移無灑掃，隨意坐莓苔」，「石闌斜點筆，桐葉坐題詩」，景中人也。有此境界，方可悟構園神理。

　　風花雪月，客觀存在，構園者能招之即來，聽我驅使，則境界自出。蘇州網師園，有亭名「月到風來」，臨池西向，有粉牆若屏，正擷此景精華，風月為我所有矣。西湖三潭印月，如無潭則景不存，謂之點景。畫龍點睛，破壁而出，其理自同。有時一景「相看好處無一言」，必藉之以題辭，辭出而景生。《紅樓夢》「大觀園試才題對額」一回（第十七回），描寫大觀園工程告竣，各處亭臺樓閣要題對額，說：「若大景致，若干亭榭，無字標題，任是花柳山水，也斷不能生色。」由此可見題辭是起「點景」之作用。題辭必須流連光景，細心揣摩，謂之「尋景」。清人江弢叔²有詩云：「我要尋詩定是癡，詩來尋我卻難辭；今朝又被詩尋著，滿眼溪山獨去時。」「尋景」達到這一境界，題辭才顯神來之筆。

　　我國古代造園，大都以建築物為開路。私家園林，必先造

花廳，然後佈置樹石，往往邊築邊拆，邊拆邊改，翻工多次，而後妥帖。沈元祿記古猗園謂：「奠一園之體勢者，莫如堂；據一園之形勝者，莫如山。」蓋園以建築為主，樹石為輔，樹石為建築之連綴物也。今則不然，往往先鑿池鋪路，主體建築反落其後，一園未成，輒動萬金，而遊人尚無棲身之處，主次倒置，遂成空園。至於綠化，有些園林、風景區、名勝古跡，砍老木，栽新樹，儼若苗圃，美其名為「以園養園」，亦悖常理。

園既有「尋景」，又有「引景」。何謂「引景」？即點景引人。西湖雷峰塔圮後，南山之景全虛。景有情則顯，情之源來於人。「芳草有情，夕陽無語，雁橫南浦，人倚西樓。」無樓便無人，無人即無情，無情亦無景，此景關鍵在樓。證此可見建築物之於園林及風景區的重要性了。

前人安排景色，皆有設想，其與具體環境不能分隔，始有獨到之筆。西湖滿覺隴一徑通幽，數峰環抱，故配以桂叢，香溢不散，而泉流淙淙，山氣霏霏，花滋而馥鬱，宜其秋日賞桂，遊人信步盤桓，流連忘返。聞今已開公路，寬道揚塵，此景頓敗。至於小園植樹，其具芬芳者，皆宜圍牆。而芭蕉分翠，忌風碎葉，故栽於牆根屋角；牡丹香花，向陽斯盛，須植於主廳之南。此說明植物種植，有藏有露之別。

盆栽之妙在小中見大。「栽來小樹連盆活，縮得羣峰入座青」，乃見巧慮。今則越放越大，無異置大象於金絲鳥籠。盆栽三要：一本，二盆，三架，缺一不可。宜靜觀，須孤賞。

我國古代園林多封閉，以有限面積，造無限空間，故「空靈」二字，為造園之要諦。花木重姿態，山石貴丘壑，以少

勝多，須概括、提煉。曾記一戲臺聯：「三五步，行遍天下；六七人，雄會萬師。」演劇如此，造園亦然。

白皮松獨步中國園林，因其體形松秀，株幹古拙，雖少年已是成人之概。楊柳亦宜裝點園林，古人詩詞中屢見不鮮，且有以萬柳名園者。但江南園林則罕見之，因柳宜瀕水，植之宜三五成行，葉重枝密，如帷如幄，少透漏之致，一般小園，不能相稱。而北國園林，面積較大，高柳侵雲，長條拂水，柔情萬千，別饒風姿，為園林生色不少。故具體事物必具體分析，不能強求一律。有謂南方園林不植楊柳，因蒲柳早衰，為不吉之兆。果若是，則拙政園何來「柳蔭路曲」一景呢？

風景區樹木，皆有其地方特色。即以松而論，有天目山松、黃山松、泰山松等，因地制宜，以標識各座名山的天然秀色。如今有不少「摩登」園林家，以「洋為中用」來美化祖國河山，用心極苦。即以雪松而論，幾如藥中之有青霉素，可治百病，全國園林幾將遍植。「白門（南京）楊柳可藏鴉」，「綠楊城郭是揚州」，今皆柳老不飛絮，戶戶有雪松了。泰山原以泰山松獨步天下，今在岱廟中也種上雪松，古建築居然西裝革履，無以名之，名之曰「不倫不類」。

園林中亭臺樓閣，山石水池，其佈局亦各有地方風格，差異特甚。舊時嶺南園林，每周以樓，高樹深池，陰翳生涼，水殿風來，溽暑頓消，而竹影蘭香，時盈客袖，此唯嶺南園林得之，故能與他處園林分庭抗衡。

園林中求色，不能以實求之。北國園林，以翠松朱廊襯以藍天白雲，以有色勝。江南園林，小閣臨流，粉牆低椏，得萬

千形象之變。白本非色，而色自生；池水無色，而色最豐。色中求色，不如無色中求色。故園林當於無景處求景，無聲處求聲，動中求動，不如靜中求動。景中有景，園林之大鏡、大池也，皆於無景中得之。

小園樹宜多落葉，以疏植之，取其空透；大園樹宜適當補常綠，則曠處有物。此為以疏救塞，以密補曠之法。落葉樹能見四季，常綠樹能守歲寒，北國早寒，故多植松柏。

石無定形，山有定法。所謂法者，脈絡氣勢之謂，與畫理一也。詩有律而詩亡，詞有譜而詞衰，漢魏古風、北宋小令，其卓絕處不能以格律繩之者。至於學究詠詩，經生填詞，了無性靈，遑論境界。造園之道，消息相通。

假山平處見高低，直中求曲折，大處着眼，小處入手。黃石山起腳易，收頂難；湖石山起腳難，收頂易。黃石山要渾厚中見空靈，湖石山要空靈中寓渾厚。簡言之，黃石山失之少變化，湖石山失之太瑣碎。石形、石質、石紋、石理，皆有不同，不能一律視之，中存辯證之理。疊黃石山能做到面面有情，多轉折；疊湖石山能達到宛轉多姿，少做作，此難能者。

疊石重拙難，樹古樸之峰尤難，森嚴石壁更非易致。而石磯、石坡、石磴、石步，正如雲林小品，其不經意處，亦即全神最貫注處，非用極大心思，反覆推敲，對全景作徹底之分析解剖，然後以輕靈之筆，隨意着墨，正如頰上三毛[3]，全神飛動。不經意之處，要格外經意。明代假山，其厚重處，耐人尋味者正在此。清代同光時期假山，欲以巧取勝，反趨纖弱，實則巧奪天工之假山，未有不從重拙中來。黃石之美在於重拙，

自然之理也。沒其質性，必無佳構。

　　明代假山，其佈局至簡，磴道、平臺、主峰、洞壑，數事而已，千變萬化，其妙在於開合。何以言之？開者山必有分，以澗谷出之，上海豫園大假山佳例也。合者必主峰突兀，層次分明，而山之餘脈，石之散點，皆開之法也。故旱假山之山根、散石，水假山之石磯、石瀨，其用意一也。明人山水畫多簡潔，清人山水畫多煩瑣，其影響兩代疊山，不無關係。

　　明張岱[4]《陶庵夢憶》中評儀徵汪園三峰石云：「余見其棄地下一白石，高一丈、闊二丈而癡，癡妙。一黑石闊八尺、高丈五而瘦，瘦妙。」癡妙，瘦妙，張岱以「癡」字、「瘦」字品石，蓋寓情在石。清龔自珍[5]品人用「清醜」一辭，移以品石極善。廣州園林新點黃蠟石，甚頑。指出，「頑」字，可補張岱二妙之不足。

　　假山有旱園水做之法，如上海嘉定秋霞圃之後部，揚州二分明月樓[6]前部之疊石，皆此例也。園中無水，而利用假山之起伏，平地之低降，兩者對比，無水而有池意，故云水做。至於水假山以旱假山法出之，旱假山以水假山法出之，則謬矣。因旱假山之腳與水假山之水口兩事也。他若水假山用崖道、石磯、灣頭，旱假山不能用；反之旱假山之石根，散點又與水假山者異趣。至於黃石不能以湖石法疊，湖石不能運黃石法，其理更明。總之，觀天然之山水，參畫理之所示，外師造化，中發心源，舉一反三，無往而不勝。

　　園林有大園包小園，風景有大湖包小湖，西湖三潭印月為後者佳例。明人鍾伯敬[7]既撰《梅花墅記》：「園於水。水之

上下左右，高者為臺，深者為室；虛者為亭，曲者為廊；橫者為渡，豎者為石；動植者為花鳥，往來者為遊人，無非園者。然則人何必各有其園也。身處園中，不知其為園。園之中各有園，而後知其為園，此人情也。」造園之學，有通哲理，可參證。

園外之景與園內之景，對比成趣，互相呼應，相地之妙，技見於斯。鍾伯敬《梅花墅記》又云：「大要三吳[8]之水，至甫里（甪直）[9]始暢。墅外數武反不見水，水反在戶以內。蓋別為暗竇，引水入園。開扉坦步，過杞菊齋……登閣所見，不盡為水。然亭之所跨，廊之所往，橋之所踞，石所臥立，垂楊修竹之所冒蔭，則皆水也……從閣上綴目新眺，見廊周於水，牆周於廊，又若有閣亭亭處牆外者。林木荇藻，竟川含綠，染人衣裾，如可承攬，然不可得即至也……又穿小酉洞，憩招爽亭，苔石嚙波，曰錦淙灘。指修廊中，隔水外者，竹樹表裡之，流響交光，分風爭日，往往可即，而倉卒莫定其處，姑以廊標之。」文中所述之園，以水為主，而用水有隱有顯，有內有外，有抑揚、曲折。而使水歸我所用，則以亭閣廊等左右之，其造成水旱二層之空間變化者，唯建築能之。故「園必隔，水必曲」。今日所存水廊，盛稱拙政園西部者，而此梅花墅之水猶彷彿似之。知吳中園林淵源相承，固有所自也。

童寯[10]老人曾謂，拙政園「蘚苔蔽路，而山池天然，丹青淡剝，反覺逸趣橫生」。真小顂風範，丘壑獨存，此言園林蒼古之境，有勝藻飾。而蘇州留園華瞻，如七寶樓臺拆下不成片段，故稍損易見敗狀。近時名勝園林，不修則已，一修便過了

頭。蘇州拙政園水池駁岸，本土石相錯，如今無寸土可見，宛若滿口金牙。無錫寄暢園八音澗失調，頓遜前觀，可不慎乎？可不慎乎？

景之顯在於「勾勒」。最近應常州之約，共商紅梅閣園之佈局。我認為園既名紅梅閣，當以紅梅出之，奈數頃之地遍植紅梅，名為梅圃可矣，稱園林則不當，且非朝夕所能得之者。我建議園貫以廊，廊外參差植梅，疏影橫斜，人行其間，暗香隨衣，不以紅梅名園，而遊者自得梅矣。其景物之妙，在於以廊「勾勒」，處處成圖，所謂少可以勝多，小可以見大。

園林密易疏難，綺麗易雅淡難，疏而不失曠，雅淡不流寒酸。拙政園中部兩者兼而得之，宜乎自明迄今，譽滿江南，但今日修園林未明此理。

古人構園成必題名，皆有託意，非泛泛為之者。清初楊兆魯營常州近園 [11]，其記云：「自抱痾歸來，於注經堂後買廢地六七畝，經營相度，歷五年於茲，近似乎園，故題曰近園。」知園名之所自，謙仰稱之。憶前年於馬鞍山市雨湖公園，見一亭甚劣，尚無名。屬我命之，我題為「暫亭」，意在不言中，而人自得之。其與「大觀園」「萬柳堂」之類者，適反筆出之。

蘇州園林，古典劇之舞臺裝飾，頗受其影響，但實物與佈景不能相提並論。今則見園林建築又仿舞臺裝飾者，玲瓏剔透，輕巧可舉，活像上海城隍廟之「巧玲瓏」（紙紮物）。又如畫之臨摹本，搔首弄姿，無異東施效顰。

漏窗在園林中起「泄景」「引景」作用，大園景可泄，小園景，則宜引不宜泄。拙政園「海棠春塢」，庭院也，其漏窗能

引大園之景。反之，蘇州怡園不大，園門旁開兩大漏窗，頓成敗筆，形既不稱，景終外暴，無含蓄之美矣。拙政園新建大門，廟堂氣太甚，頗近祠宇，其於園林不得體者有若此。同為違反園林設計之原則，如於風景區及名勝古跡之旁，新建建築往往喧賓奪主，其例甚多。謙虛為美德，尚望甘當配角，博得大家的好評。

「池館已隨人意改，遺篇猶逐水東流，漫盈清淚上高樓。」這是我前幾年重到揚州，看到園林被破壞的情景，並懷念已故的梁思成 [12]、劉敦楨二前輩而寫的幾句詞句，當時是有感觸的。今續為說園，亦有所感而發，但心境各異。

《同濟大學學報》1979 年第 4 期

注　釋

1　鄭廣文即為鄭虔，盛唐作家、畫家。天寶九年，唐玄宗設立廣文館，鄭任博士。

2　江湜，字弢叔，蘇州人，清末詩人、官員，其詩語言簡潔，多理學思想，亦精書畫素描。詩論與當時正統不符，詩作風格多樣，自成一家。

3　東晉畫家顧愷之嘗為西晉裴楷畫像，頰上添三毛。問之，答曰益覺有神。

4　張岱，號陶庵，明清之際散文家、史學家，亦通茶道。江蘇紹興人士，以《陶庵夢憶》《西湖夢尋》最為人知，文字清新活潑，形象生動。

5　龔自珍，浙江杭州人，清朝思想家、詩人、改良主義先驅。以《己亥雜詩》名世，述其仕途不順之意。

6　徐凝，《憶揚州》：天下三分明月夜，二分無賴是揚州。

7　鍾惺，字伯敬，明末散文家。萬曆四十七年，遊友人許自昌的梅花墅，三年後撰成《梅花墅記》。

8　三吳指吳郡、吳興、會稽三地，是一個地理統稱，自晉以來沿用。今指代江南地區。

9　甫里即今日蘇州吳中區甪直鎮。

10　童寯，建築學家、建築教育家。對東西現代建築頗有研究，吸收西方建築理論和技巧，發展了中國建築。20 世紀 30 年代研究古典園林，寫成《造園史綱》和《江南園林志》。

11　楊兆魯，近園主人。園建成後，邀請畫家惲格、王翬、笪重光等雅集園內。楊作《近園記》，王作《近園圖》，惲書石，笪為之題跋。

12　梁思成，梁啟超之子，建築家、建築教育家，中國營造學社創始人。營造學社對研究古代中國建築作出重大貢獻。與妻子林徽因參與設計了國徽和人民英雄紀念碑。伉儷二人保護古建築，研究古代建築，為人所敬仰。

説園（三）

　　余既為《説園》《續説園》，然情之所鍾，終難自已，晴窗展紙，再抒鄙見，蕪駁之辭，存商求正，以《説園（三）》名之。

　　晉陶淵明（潛）《桃花源記》：「中無雜樹，芳草鮮美。」此亦風景區花樹栽植之卓見，匠心獨具。與「採菊東籬下，悠然見南山」句，同為千古絕唱。前者説明桃花宜羣植遠觀，綠茵襯繁花，其景自出；而後者暗示「借景」。雖不言造園，而理自存。

　　看山如玩冊頁，遊山如展手卷；一在景之突出，一在景之連續。所謂靜動不同，情趣因異，要之必有我存在，所謂「我見青山多嫵媚，料青山見我應如是」。何以得之？有賴於題詠。故畫不加題則顯俗，景無摩崖（或匾對）則難明，文與藝未能分割也。「雲無心以出岫，鳥倦飛而知還」，景之外兼及動態聲響。余小遊揚州瘦西湖，捨舟登岸，止於小金山「月觀」，信動觀以賞月，賴靜觀以小體，蘭香竹影，鳥語槳聲，而一抹夕陽，斜照窗櫺，香、影、光、聲相交織，靜中見動，動中寓靜，極辯證之理於造園覽景之中。

　　園林造景，有有意得之者，亦有無意得之者，尤以私家小園，地甚局促，往往於無可奈何之處，而以無可奈何之筆化險為夷，終挽全局。蘇州留園之「華步小築」一角，用磚砌地穴門洞，分隔成狹長小徑，得「庭院深深深幾許」之趣。

　　今不能證古，洋不能證中，古今中外自成體系，絕不容借

屍還魂，不明當時建築之功能，與設計者之主導思想，以今人之見強與古人相合，謬矣。試觀蘇州網師園之東牆下，備僕從出入留此便道，如住宅之設「避弄」。與其對面之徑山遊廊，具極明顯之對比，所謂「徑莫便於捷，而又莫妙於迂」，可證。因此，評園必究園史，更須熟悉當時之生活，方言之成理。園有一定之觀賞路線，正如文章之有起承轉合，手卷之有引首、卷本、拖尾，有其不可顛倒之整體性。今蘇州拙政園入口處為東部邊門，網師園入口處為北部後門，大悖常理。記得《義山雜纂》[1]列人間煞風景事有：「松下喝道。看花淚下。苔上鋪席。斫卻垂楊。花下曬褌。遊春重載。石筍繫馬。月下把火。妓筵說俗事。果園種菜。背山起樓。花架下養雞鴨。」等等，今余為之增補一條曰：「開後門以延遊客」。質諸園林管理者以為如何？至於蘇州以滄浪亭、獅子林、拙政園、留園號稱宋、元、明、清四大名園。留園與拙政園同建於明而同重修於清者，何分列於兩代，此又令人不解者。余謂以靜觀為主之網師園，動觀為主之拙政園，蒼古之滄浪亭，華贍之留園，合稱蘇州四大名園，則予遊者以易領會園林特徵也。

　　造園如綴文，千變萬化，不究全文氣勢立意，而僅務詞彙疊砌者，能有佳構乎？文貴乎氣，氣有陽剛陰柔之分，行文如是，造園又何獨不然。割裂分散，不成文理，藉一亭一樹以鬥勝，正今日所樂道之園林小品也。蓋不通乎我國文化之特徵，難以言造園之氣息也。

　　南方建築為棚，多敞口；北方建築為窩，多封閉。前者原出巢居，後者來自穴處。故以敞口之建築，配茂林修竹之景。

園林之始，於此萌芽。園林以空靈為主，建築亦起同樣作用，故北國園林終遜南中。蓋建築以多門窗為勝，以封閉出之，少透漏之妙。而居人之室，更須有親切之感，「眾鳥欣有託，吾亦愛吾廬」，正詠此也。

小園若斗室之懸一二名畫，宜靜觀。大園則如美術展覽會之集大成，宜動觀。故前者必含蓄耐人尋味，而後者設無吸引人之重點，必平淡無奇。園之功能因時代而變，造景亦有所異，名稱亦隨之不同，故以小公園、大公園（公園之「公」，係指私園而言）名之，解放前則可，今似多商榷，我曾建議是否皆須冠「公」字。今南通易狼山公園為北麓園，蘇州易城東公園為東園，開封易汴京公園為汴園，似得風氣之先。至於市園、郊園、平地園、山麓園，各具環境地勢之特徵，亦不能以等同之法設計之。

整修前人園林，每多不明立意。余謂對舊園有「復園」與「改園」二議。設若名園，必細徵文獻圖集，使之復原，否則以己意為之，等於改園。正如裝裱古畫，其缺筆處，必以原畫之筆法與設色續之，以成全璧。如用戈裕良之疊山法續明人之假山，與以四王[2]之筆法接石濤之山水，頓異舊觀，真愧對古人，有損文物矣。若一般園林，頹敗已極，殘山剩水，猶可資用，以今人之意修改，亦無不可，姑名之曰「改園」。

我國盆栽之產生，與建築具有密切之關係，古代住宅以院落天井組合而成，周以樓廊或牆垣，空間狹小，陽光較少，故吳下人家每以寸石尺樹佈置小景，點綴其間，往往見天不見日，或初陽煦照，一瞬即過，要皆能適植物之性，保持一定之

溫度與陽光，物賴以生，景供人觀，東坡詩所謂：「微雨止還作，小窗幽更妍。空庭不受日，草木自蒼然。」最能得此神理。蓋生活所需之必然產物，亦窮則思變，變則能通。所謂「適者生存」。今以開暢大園，置數以百計之盆栽，或置盈丈之喬木於巨盆中，此之謂大而無當。而風大日烈，蒸發過大，難保存活，亦未深究盆景之道而盲為也。

　　華麗之園難簡，雅淡之園難深。簡以救俗，深以補淡，筆簡意濃，畫少氣壯。如晏殊[3]詩：「梨花院落溶溶月，柳絮池塘淡淡風。」豔而不俗，淡而有味，是為上品。皇家園林，過於繁縟，私家園林，往往寒儉，物質條件所限也。無過無不及，得乎其中。須割愛者能忍痛，須添補者無吝色。即下筆千鈞反覆推敲，閨秀之畫能脫脂粉氣，釋道之畫能脫蔬筍氣，少見者。剛以柔出，柔以剛現。扮書生而無窮酸相，演將帥而具臺閣氣，皆難能也。造園之理，與一切藝術，無不息息相通。故余曾謂明代之園林，與當時之文學、藝術、戲曲，同一思想感情，而以不同形式出現之。

　　能品園，方能造園，眼高手隨之而高，未有不辨乎味能著食譜者。故造園一端，主其事者，學養之功，必超乎實際工作者。計成云：「三分匠，七分主人。」言主其事者之重要，非誣衊工人之謂。今以此而批判計氏，實尚未讀通計氏《園冶》也。討論學術，扣以政治帽子，此風當不致再長矣。

　　假假真真，真真假假。《紅樓夢》大觀園假中有真，真中有假，是虛構，亦有作者曾見之實物，又參有作者之虛構。其所以迷惑讀者正在此。故假山如真方妙，真山似假便奇；真

人如造像，造像似真人，其捉弄人者又在此。造園之道，要在能「悟」，有終身事其業，而不解斯理者正多，甚矣！造園之難哉。園中立峰，亦存假中寓真之理，在品題欣賞上以感情悟物，且進而達人格化。

文學藝術作品言意境，造園亦言意境。王國維《人間詞話》所謂境界也。對象不同，表達之方法亦異，故詩有詩境，詞有詞境，曲有曲境。「曲徑通幽處，禪房花木深」（常建詩句）[4]，詩境也。「夢後樓臺高鎖，酒醒簾幕低垂」，詞境也。「枯藤老樹昏鴉，小橋流水人家」（馬致遠曲句）[5]，曲境也。意境因情景不同而異，其與園林所現意境亦然。園林之詩情畫意即詩與畫之境界在實際景物中出現之，統名之曰意境。「景露則境界小，景隱則境界大。」「引水須隨勢，栽松不趁行。」「亭臺到處皆臨水，屋宇雖多不礙山。」「幾個樓臺遊不盡，一條流水亂相纏。」此雖古人詠景說畫之辭，造園之法適同，能為此，則意境自出。

園林疊山理水，不能分割言之，亦不可以定式論之，山與水相輔相成，變化萬方。山無泉而若有，水無石而意存，自然高下，山水彷彿其中。昔蘇州鐵瓶巷顧宅艮庵前一區，得此消息。江南園林疊山，每以粉牆襯托，益覺山石緊湊崢嶸，此粉牆畫本也。若牆不存，則如一丘亂石，故今日以大園疊山，未見佳構者正在此。畫中之筆墨，即造園之水石，有骨有肉，方稱上品。石濤（道濟）畫之所以冠世，在於有骨有肉。筆墨俱備。板橋（鄭燮）學石濤，有骨而無肉，重筆而少墨。蓋板橋以書家作畫，正如工程家構園，終少韻味。

　　建築物在風景區或園林之佈置，皆因地制宜，但主體建築始終維持其南北東西平直方向。斯理甚簡，而學者未明者正多。鎮江金山、焦山、北固山三處之寺，佈局各殊，風格終異。金山以寺包山，立體交通。焦山以山包寺，院落區分。北固山以寺鎮山，雄踞其巔。故同臨長江，取景亦各擅其勝。金山宜遠眺，焦山在平覽，而北固山在俯瞰。皆能對觀上着眼，於建築物佈置上用力，各臻其美，學見乎斯。

　　山不在高，貴有層次。水不在深，妙於曲折。峰嶺之勝，在於深秀。江南常熟虞山，無錫惠山，蘇州上方山，鎮江南郊諸山，皆多此特徵。泰山之能為五嶽之首者，就山水言之，以其有山有水。黃山非不美，終鮮巨瀑，設無煙雲之出沒，此山亦未能有今日之盛名。

　　風景區之路，宜曲不宜直，小徑多於主道，則景幽而客散，使有景可尋、可遊。有泉可聽，有石可留，吟想其間，所謂「入山唯恐不深，入林唯恐不密」。山須登，可小立顧盼，故古時皆用磴道，亦符人類兩足直立之本意，今易以斜坡，行路自危，與登之理相背。更以築公路之法而修遊山道，致使丘壑破壞，漫山揚塵，而遊者集於道與颿輪爭途，擁擠可知，難言山屐之雅興。西湖煙霞洞本由小徑登山，今汽車達巔，其情無異平地之靈隱飛來峰前，真是「豁然開朗」，拍手叫好，從何處話煙霞矣。聞西湖諸山擬一日之汽車遊程可畢，如是，西湖將越來越小。此與風景區延長遊覽線之主旨相背，似欠明智。遊與趨程，含義不同，遊覽宜緩，趨程宜速，今則適正倒置。孤立之山築登山盤旋道，難見佳境，極易似毒蛇之繞

頸,將整個之山數段分割,無聳翠之姿,峻高之態。證以西湖玉皇山與福州鼓山二道,可見軒輊。後者因山勢重疊,故能掩拙。名山築路,千萬慎重,如經破壞,景物一去不復返矣。千古功罪,待人評定。至於入山舊道,切宜保存,緩步登臨,自有遊客。泉者,山眼也。今若干著名風景地,泉眼已破,終難再活。趵突無聲,九溪漸涸,此事非可等閒視之。開山斷脈,打井汲泉,工程建設未與風景規劃相配合,元氣大傷,徒喚奈何。樓者,透也。園林造樓必空透。「畫棟朝飛南浦雲,珠簾暮捲西山雨。」境界可見。松者,鬆也。枝不能多,葉不能密,才見姿態。而剛柔互用,方見效果,楊柳必存老幹,竹林必露嫩梢,皆反筆出之。今西湖白堤之柳,盡易新苗,老樹無一存者,頓失前觀。「全部肅清,徹底換班」,豈可用於治園耶?

風景區多茶室,必多廁所,後者實難處理,宜隱蔽之。今廁所皆飾以漏窗,宛若「園林小品」。余曾戲為打油詩「我為漏窗頻叫屈,而今花樣上茅房」(我 1953 年刊《漏窗》一書,其罪在我)之句。漏窗功能泄景,廁所有何景可泄?曾見某處新建廁所,漏窗盈壁,其左刻石為「香泉」,其右刻石為「龍飛鳳舞」,見者失笑。鄙意遊覽大風景區宜設茶室,以解遊人之渴。至於範圍小之遊覽區,若西湖西泠印社、蘇州網師園,似可不必設置茶室,佔用樓堂空間。而大型園林茶室,有如賓館餐廳,亦未見有佳構者,主次未分,本末倒置。如今風景區以園林傾向商店化,似乎遊人遊覽就是採購物品。宜乎古剎成廟會,名園皆市肆,則「東籬為市井,有辱黃花矣」。園林局將成為商業局,此名之曰「不務正業」。

　　浙中疊山重技而少藝，以洞見長，山類皆孤立，其佳者有杭州元寶街胡宅，學官巷吳宅，孤山文瀾閣等處，皆尚能以水佐之。降及晚近，以平地疊山，中置一洞，上覆一平臺，極簡陋。此浙之東陽匠師所為。彼等非專攻疊山，原為水作之工，杭人稱為陰溝匠者，魚目混珠，以詐不識者。後因「洞多不吉」，遂易為小山花臺。此入民國後之狀也。從前疊山，有蘇幫、寧（南京）幫、揚幫、金華幫、上海幫（後出，為寧蘇之混合體）。而南宋以後著名疊山師，則來自吳興、蘇州。吳興稱山匠，蘇州稱花園子。浙中又稱假山師或疊山師，揚州稱石匠，上海（舊松江府）稱山師，名稱不一。雲間（松江）名手張漣、張然父子，人稱張石匠，名動公卿間，張漣父子流寓京師，其後人承其業，即山子張也。要之，太湖流域所疊山，自成體系，而寧揚又自一格，所謂蘇北系統，其與浙東匠師皆各立門戶，但總有高下之分。其下者就石論石，必存疊字，遑論相石選石，更不談石之紋理，專攻「五日一洞，十日一山」。摹擬真狀，以大縮小，一實假戲真做，有類兒戲矣。故云疊山者，藝術也。

　　鑒定假山，何者為原構，何者為重修，應注意留山之腳、洞之底，因低處不易毀壞，如一經重疊，新舊判然。再細審灰縫，詳審石理，必漸能分曉，蓋石縫有新舊，膠合品成分亦各異，石之包漿，斧鑿痕跡，在在可佐證也。蘇州留園，清嘉慶間劉氏重補者，以湖石接黃石，更判然明矣。而舊假山類多山石緊湊相擠，重在墊塞，功在平衡，一經拆動，渙然難收陳局。佳作必拼合自然，曲具畫理，縮地有法，觀其局部，復察全局，反覆推敲，結論遂出。

近人但言上海豫園之盛，卻未言明代潘氏宅之情況，宅與園僅隔一巷耳。潘宅在今園東安仁街梧桐路一帶，舊時稱安仁里。據葉夢珠[6]《閱世編》所記：「建第規模甲於海上，面昭雕牆，宏開俊宇，重軒複道，幾於朱邸，後樓悉以楠木為之，樓上皆施磚砌，登樓與平地無異。塗金染采，丹堊雕刻，極工作之巧。」以此建築結構，證豫園當日之規模，甚相稱也。惜今已蕩然無存。

清初畫家惲壽平（南田）[7]《甌香館集》卷十二：「壬戌八月，客吳門拙政園，秋雨長林，致有爽氣，獨坐南軒，望隔岸橫岡，疊石崚嶒，下臨清池，磡路盤紆，上多高槐、檉、柳、檜、柏，虯枝挺然，迴出林表，繞堤皆芙蓉，紅翠相間，俯視澄明，游鱗可數，使人悠然有濠濮間趣[8]。自南軒過豔雪亭，渡紅橋而北，傍橫岡循磡道，山麓盡處有堤通小阜，林木翳如，池上為湛華樓，與隔水迴廊相望，此一園最勝地也。」南軒為倚玉軒，豔雪亭似為荷風四面亭，紅橋即曲橋。湛華樓以地位觀之，即見山樓所在，隔水迴廊，與柳蔭路曲一帶，出入亦不大。以畫人之筆，記名園之景，修復者能悟此境界，固屬高手。但「此歌能有幾人知」（周邦彥詞句）[9]，徒喚奈何！保園不易，修園更難。不修則已，一修驚人。余再重申研究園史之重要，以為此篇殿焉。曩歲葉恭綽先生贈余一聯：「洛陽名園（記），揚州畫舫（錄）；武林遺事，日下舊聞（考）。」以四部園林古跡之書目相勉，則余今日之所作，又豈徒然哉！

1980 年 5 月完稿於鎮江賓舍

注　釋

1　李商隱，字義山，晚唐詩人，擅長諷刺詩、幽默詩、情感詩，但部分詩歌以過於隱晦迷離，難於理解。

2　四王指王時敏（四人中年最長、成就最高）、王鑒（清朝推翻明朝後，由官員轉為書畫家）、王原祁（王時敏之孫）、王翬（王鑒、王時敏之徒，吸收古畫的畫法、佈局、色彩等終成清初畫聖）。與四王迥異的是同時代的四僧：石濤、朱耷、髡殘、弘仁。四僧重視對生活、自然的真實感受，強調獨抒性靈。

3　晏殊，婉約派詞人，北宋宰相。

4　常建，盛唐詩人，詩作以田園風光主題為多。

5　馬致遠，元代著名戲曲家。因《天淨沙・秋思》被稱為秋思之祖。

6　葉夢珠，明代松江人，年十二往上海私塾就讀，據其康熙二十七年《續編綏寇紀略》自序推知，康熙中葉尚在世。

7　惲格，字壽平，號南田，清初書畫家，常州畫派開山鼻祖。此段引自其《拙政園圖》跋。

8　《莊子・秋水》：莊子與惠子游於濠梁之上。莊子曰：「鰷魚出游從容，是魚之樂也。」惠子曰：「子非魚，安知魚之樂？」莊子曰：「……我知之濠上也。」

9　周邦彥，字美成，號清真居士，錢塘人，北宋著名詞人。

説園（四）

　　一年漫遊，觸景殊多，情隨事遷，遂有所感，試以管見論之，見仁見智，各取所需。書生談兵，容無補於事實，存商而已。因續前三篇，故以《説園（四）》名之。

　　造園之學，主其事者須自出己見，以堅定之立意，出宛轉之構思。成者譽之，敗者貶之。無我之園，即無生命之園。

　　水為陸之眼，陸多之地要保水；水多之區要疏水。因水成景，復利用水以改善環境與氣候。江村湖澤，荷塘菱沼，蟹簖漁莊，水上產物不減良田，既增收入，又可點景。王漁洋詩云：「江干多是釣人居，柳陌菱塘一帶疏。好是日斜風定後，半江紅樹賣鱸魚。」神韻天然，最自依人。

　　舊時城牆，垂楊夾道，杜若連汀，雉堞參差，隱約在望，建築之美與天然之美交響成曲。王士禎詩又云「綠楊城郭是揚州」，今已拆，此景不可再得矣。故城市特徵，首在山川地貌，而花木特色，實佔一地風光。成都之為蓉城，福州之為榕城，皆予遊者以深刻之印象。

　　惲壽平論畫：「青綠重色，為濃厚易，為淺淡難，為淺淡矣，而愈見濃厚為尤難。」造園之道正亦如斯，所謂實處求虛，虛中得實，淡而不薄，厚而不滯，存天趣也。今經營風景區園事者，破壞真山，亂堆假山，堵卻清流，另置噴泉，拋卻天然而好作偽。大好泉石，隨意改觀。如無噴泉，未是名園

者。明末錢澄之[1]記黃檗山居（在桐城之龍眠山），論及「吳中人好堆假山以相誇詡，而笑吾鄉園亭之陋。予應之曰：吾鄉有真山水，何以假為？唯任真，故失諸陋。洵不若吳人之工於作偽耳」。又論此園：「彼此位置，各不相師，而各臻其妙，則有真山水為之質耳。」此論妙在拈出一個「質」字。

　　山林之美，貴於自然，自然者存真而已。建築物起「點景」作用，其與園林似有所別，所謂錦上添花，花終不能壓錦也。賓館之作，在於棲息小休，宜着眼於周圍有幽靜之境，能信步盤桓，遊目騁懷，故室內外空間並互相呼應，以資流通，晨餐朝暉，夕枕落霞，坐臥其間，小中可以見大。反之高樓鎮山，汽車環居，喇叭徹耳，好鳥驚飛。俯視下界，豆人寸屋，大中見小，渺不足觀，以城市之建築奪山林之野趣，徒令景色受損，遊者掃興而已。丘壑平如砥，高樓塞天地，此幾成為目前旅遊風景區所習見者，聞更有欲消滅山間民居之舉，誠不知民居為風景區之組成部分，點綴其間，楚楚可人，古代山水畫中每多見之。余客瑞士，日內瓦山間民居，窗明几淨，予遊客以難忘之情。我認為風景區之建築，宜隱不宜顯，宜散不宜聚，宜低不宜高，宜麓（山麓）不宜頂（山頂），須變化多，樸素中有情趣，要隨宜安排，巧於因借，存民居之風格，則小院曲戶，粉牆花影，自多情趣。遊者生活其間，可以獨處，可以留客，「城市山林」，兩得其宜。明末張岱在《陶庵夢憶》中記范長白園[2]（即蘇州天平山之高義園）云：「園外有長堤，桃柳曲橋，蟠屈湖面，橋盡抵園，園門故作低小，進門則長廊複壁，直達山麓。其繪樓幔閣、祕室曲房，故故匿之，不使人見也。」

又毛大可[3]《彤史拾遺記》記崇禎所寵之貴妃,揚州人,「嘗厭宮闈過高迴,崇楯大牖,所居不適意,乃就廊房為低檻曲楯,蔽以敞槅,雜採揚州諸什器、牀簟供設其中。」以證余創山居賓舍之議不謬。

園林與建築之空間,隔則深,暢則淺,斯理甚明,故假山、廊、橋、花牆、屏、幕、槅扇、書架、博古架等,皆起隔之作用。舊時臥室用帳,碧紗櫥,亦起同樣效果。日本居住之室小,席地而臥,以紙槅小屏分之,皆屬此理。今西湖賓館、餐廳,往往高大如宮殿,近建孤山樓外樓[4],體量且超頤和園之排雲殿[5],不如易名太和樓則更名副其實矣。太和殿尚有屏隔之,有柱分之,而今日之大餐廳幾等體育館。風景區往往因建造一大宴會廳,開石劈山,有如興建營房,真勞民傷財,遑論風景之存不存矣。舊時園林,有東西花廳之設,未聞有大花廳之舉。大賓館,大餐廳,大壁畫,大盆景,大花瓶,大……以大為尚,真是如是如是,善哉善哉!

不到蘇州,一年有奇,名園勝跡,時縈夢寐。近得友人王西野[6]先生來信。謂:「虎丘東麓就東山廟遺址,正在營建『盆景園』,規模之大,無與倫比。按東山廟為王珣[7]祠堂,亦稱短簿祠,因珣身材短小,曾為主簿,後人戲稱『短簿』。清汪琬[8]詩:『家臨綠水長洲苑,人在青山短簿祠。』陳鵬年[9]詩:『春風再掃生公石,落照仍銜短簿祠。』懷古情深,寫景入畫,傳誦於世,今堆疊黃石大假山一座,天然景色,破壞無餘。蓋虎丘一小阜耳,能與天下名山爭勝,以其寺裡藏山,小中見大,劍池石壁[10],淺中見深,歷代名流題詠殆遍,為之增色。今在真

山面前堆假山，小題大做，弄巧成拙，足下見之，亦當扼腕太息，徒呼負工也。」此說與鄙見合，恐主其事者，不徵文獻，不諳古跡名勝之史實，並有一「大」字在腦中作怪也。

　　風景區之經營，不僅安排景色宜人，而氣候亦須宜人。今則往往重景觀，而忽視局部小氣候之保持，景成而氣候變矣。七月間到西湖，園林局邀遊金沙港，初夏傍晚，餘熱未消，信步入林，溽暑全無，水佩風來，幾入仙境，而流水淙淙，綠竹猗猗，隔湖南山如黛，煙波出沒，淺淡如水墨輕描，正有「獨笑熏風更多事，強教西子[11]舞霓裳」之概。我本湖上人家，卻從未享此清福，若能保持此與外界氣候不同之清涼世界，即該景區規劃設計之立意所在。一旦破壞，雖五步一樓，十步一閣，亦屬虛設，蓋悖造園之理也。金沙港應屬水澤園，故建築、橋樑等均宜貼水、依水、映帶左右，而茂林修竹，清風自引，氣候涼爽，綠雲搖曳，荷香輕溢，野趣橫生。「黃茅亭子小樓臺，料理溪山煞費才。」能配以涼館竹閣，益顯西子淡妝之美，保此湖上消夏一地，他日待我杖履其境，從容可作小休。

　　吳江同里鎮，江南水鄉之著者，鎮環五湖，戶戶相望，家家隔河，因水成街，因水成市，因水成園。任氏退思園[12]於江南園林中獨闢蹊徑，具貼水園之特例。山、亭、館、廊、軒、榭等皆緊貼水面，園如出水上。其與蘇州網師園諸景依水而築者，予人以不同景觀。前者貼水，後者依水。所謂依水者，因假山與建築物等皆環水而築，唯與水之關係尚有高下遠近之別，遂成貼水園與依水園兩種格局。皆以因水制宜，其巧妙構思則又有所別，設計運思，於此可得消息。余謂大園宜依

水，小園重貼水，而最關鍵者則在水位之高低。我國園林用水，以靜止為主，清許周生¹³築園杭州，名「鑒止水齋」，命意在此，原出我國哲學思想，體現靜以悟動之辯證觀點。

水曲因岸，水隔因堤，移花得蝶，買石繞雲，因勢利導，自成佳趣。山容水色，善在經營。中、小城市有山水能憑藉者，能做到有山皆是園，無水不成景，城因景異，方是妙構。

濟南珍珠泉，天下名泉也。水清浮珠，澄澈晶瑩。余曾於朝曦中飲露觀泉，爽氣沁人，境界明靜。奈何重臨其地，已異前觀，黃石大山，猙獰駭人，高樓環壓，其勢逼人，杜甫詠《望嶽》「會當凌絕頂，一覽眾山小」之句，不意於此得之。山小樓大，山低樓高，溪小橋大，溪淺橋高。汽車行於山側，飛輪揚塵，如此大觀，真可說是不古不今，不中不西，不倫不類。造園之道，可不慎乎？

反之，濰坊十笏園，園甚小，故以十笏名之（笏為上朝時所持手板），清水一池，山廊圍之，軒榭浮波，極輕靈有致。觸景成詠：「老去江湖興未闌，園林佳處說般般；亭臺雖小情無限，別有纏綿水石間。」北國小園，能饒水石之勝者，以此為最。

泰山有十八盤，盤盤有景，景隨人移，氣象萬千，至南天門，羣山俯於腳下，齊魯¹⁴青青，千里未了，壯觀也。自古帝王，登山封禪，翠輦臨幸，高山仰止。如易纜車，匆匆而來，匆匆而去，景遊與貨運無異。而破壞山景，固不待言。實不解登十八盤參玉皇頂而小天下宏旨。余嘗謂旅與遊之關係。旅須速，遊宜緩，相背行事，有負名山。纜車非不可用，宜於

旅，不宜於遊也。

　　名山之麓，不可以環樓、建廠，蓋斷山之餘脈矣。此種惡例，在在可見。新遊南京燕子磯[15]、棲霞寺，人不到景點，不知前有景區，序幕之曲，遂成絕響，主角獨唱，鴉噪聒耳。所覽之景，未允環顧，燕子磯僅臨水一面尚可觀外，餘則黑雲滾滾，勢襲長江。坐石磯戲為打油詩：「燕子燕子，何不高飛，久棲於斯，坐以待斃。」舊時勝地，不可不來，亦不可再來。山麓既不允建高樓、工廠，而低平建築卻不能缺少，點綴其間，景深自幽，層次增多，亦遠山無腳之處理手法。

　　近年風景名勝之區，與工業礦藏矛盾日益尖銳。取蛋殺雞之事，屢見不鮮，如南京正在開幕府山礦石，取棲霞山銀礦。以有煙工廠而破壞無煙工廠，以取之可盡之資源，而竭取之不盡之資源，最後兩敗俱傷，同歸於盡。應從長遠觀點來看，權衡輕重，深望主其事者卻莫等閒視之。古跡之處應以古為主，不協調之建築萬不能移入。杭州北高峰，南京鼓樓之電視塔，真是觸目驚心。在此等問題上，應明確風景區應以風景為主。名勝古跡，應以名勝古跡為主，其他一切不能強加其上。否則，大好河山，祖國文化，將損毀殆盡矣。

　　唐代白居易守杭州，浚西湖築白沙堤，未聞其圍墾造田。宋代蘇軾因之，清代阮元[16]繼武前賢。千百年來，人頌其德，建蘇白二公祠於孤山之陽。郁達夫[17]有「堤柳而今尚姓蘇」之句美之。城市興衰，善擇其要而謀之，西湖為杭州之命脈，西湖失即杭州衰。今日定杭州為旅遊風景城市，即基於此。至於城市面貌亦不能孤立處理，務使山水生妍，相映增生。沿

錢塘江諸山，應以修整，襟江帶湖，實為杭州最勝處。古跡之區，樹木栽植，亦必心存「古」字，南京清涼山，門額顏曰「六朝遺跡」[18]，入其內雪松夾道，豈六朝時即植此樹耶？古跡新妝，洋為中用，解我朵頤。古跡之修復，非僅建築一端而已，其環境氣氛，陳設之得體，在在有史可據。否則何言古跡，言名勝足矣。「無情最是臺城柳，依舊煙籠十里堤。」(韋莊詩句)[19]此意誰知？近人常以個人之愛喜，強加於古人之上。蒲松齡[20]故居，藻飾有如地主莊園，此老如在，將不認其書生陋室。今已逐漸改觀，初復原狀，誠佳事也。

園林不在乎飾新，而在於保養；樹木不在於添種，而在於修整。山必古，水必疏，草木華滋，好鳥時鳴，四時之景，無不可愛。園林設市肆，非其所宜，主次務必分明。園林建築必功能與形式相結合，古時造園，一亭一榭，幾曲迴廊，皆據實際需要出發，不多築，不虛構，如作詩行文，無廢詞贅句。學問之道，息息相通。今之園思考欠周，亦如文之推敲不夠。園所以興遊，文所以達意。故余謂絕句難吟，小園難築，其理一也。

王時敏《樂郊園分業記》：「……適雲間張南垣至，其巧藝直奪天工，慫惠為山甚力……因而穿池種樹，標峰置嶺，庚申(清康熙十九年，1680年)經始，中間改作者再四，凡數年而後成。」《奉常公[21]年譜》崇禎七年條記云：「磴道盤紆，廣池澹灩，周遭竹樹蓊鬱，渾若天成。而涼室邃閣，位置隨宜，卉木窗軒，參差掩映，頗極林壑臺榭之美。」以張南垣(漣)之高技，其營園改作者再四，益證造園施工之重要，間以必要

之翻工修改。必須留有餘地。凡觀名園，先論神氣，再辨時代，此與鑒定古物，其法一也。然園林未有不經修者，故先觀全局，次審局部，不論神氣，單求枝節，謂之捨本求末，難得定論。

巨山大川，古跡名園，首在神氣。五嶽[22] 之所以為天下名山，亦在於「神氣」之旺，今規劃風景，不解「神氣」，必至庸俗低級，有污山靈。嘗見江浙諸洞，每以自然抽象之山石，改成惡俗之形象，故余屢申「還我自然」。此僅一端，人或尚能解之者，他若大起華廈，暢開公路，空懸索道，高樹電塔，凡茲種種，山水神氣之勁敵也，務必審慎，偶一不當，千古之罪人矣。

園林因地方不同，氣候不同，而特徵亦不同。園林有其個性，更有其地方性，故產生園林風格，也因之而異，即使同一地區，亦有市園、郊園、平地園、山麓園等之別。園與園之間亦不能強求一致，而各地文化藝術、風土人情、樹木品異、山水特徵等等，皆能使園變化萬千，如何運用，各臻其妙者，在於設計者之運思。故言造園之學，其識不可不廣，其思不可不深。

惲壽平論畫又云：「瀟灑風流謂之韻，盡變奇窮謂之趣。」不獨畫然，造園置景，亦可互參。今之造園，點景貪多，便少韻致；佈局貪大，便少佳趣。韻乃自書卷中得來，趣必從個性中表現。一年遊蹤所及，評量得失，如此而已。

1981 年 10 月 10 日寫成於同濟大學建築系

注　釋

1　錢澄之，號田間老人，明末愛國志士、文學家，詩文尤負重名。

2　范允臨，號長白，明代書畫家，范仲淹 17 世孫，徐泰時（留園第一任園主）女婿。

3　毛奇齡，字大可，號西河先生（郡望西河），康熙十八年舉博學鴻儒科，授翰林院檢討、國史館纂修等職。所著《西河合集》分經集、史集、文集、雜著，共四百餘卷。

4　店名來自南宋林升《題臨安邸》詩句：山外青山樓外樓，西湖歌舞幾時休。

5　排雲殿名字源自郭璞詩句：神仙排雲山，但見金銀臺。

6　王西野，係作者同濟大學建築系同事，對中國古典文學、美術史、古建築及園林藝術均深具造詣，兼擅書畫。

7　王珣，字元琳，東晉大臣、書法家，出身琅琊王氏，與王羲之同宗。工草書，其《伯遠帖》為三希帖之一，歷來為書家所重。其祠堂在蘇州。

8　汪琬，蘇州人，清初學者、散文家。此詩提及兩處蘇州名勝：長洲苑、短簿祠。

9　陳鵬年，湖南湘潭人，進士出身，歷任要職，卒於河道總督任上。

10　據傳，吳王闔閭在此以三千寶劍殉葬。後世秦始皇、孫權等鑿石求劍，遂成深池。

11　西施，本名施夷光，亦稱西子，春秋末期絕代佳人。此處借指荷花。

12　光緒十年，鳳六泗兵備道任蘭生落職，歸鄉同里退思補過，建退思園。退思園為世界文化遺產。

13　許宗彥，號周生，好藏書，精天文曆算。

14　齊魯指今山東，地域大抵為先秦齊魯兩國所轄。公元前 256 年楚國滅魯，公元前 221 年秦國滅齊。

15　巖山東北一支，伸入江中，成一巨石，高 36 米。山石直立江上，三面臨空，形似燕子展翅欲飛，故名燕子磯。

16　阮元，清學者、文學家、思想家。疏浚西湖，淤泥築成阮公墩。

17　郁達夫，中國 20 世紀 20 年代著名短篇小說作家，創造社發起人之一，提倡現代文學。其首部短篇小說集，是中國現代文學史上第一部白話短篇小說集。

18 建康，今南京，孫吳、東晉、劉宋、蕭齊、蕭梁、陳朝六代京師之地。

19 韋莊，晚唐詩人，韋應物（盛唐田園詩人）四世孫。

20 蒲松齡，清代小説家，著有短篇小説集《聊齋志異》。

21 王時敏曾任太常寺卿，此職原名奉常，故稱其為奉常公。

22 五嶽指東嶽泰山（山東）、西嶽華山（陝西）、南嶽衡山（湖南）、北嶽恆山（山西）、中嶽嵩山（河南）。

説園（五）

　　《説園》首篇余既闡造園動觀靜觀之説，意有未盡，續暢論之。動、靜二字，本相對而言，有動必有靜，有靜必有動，然而在園林景觀中，靜寓動中，動由靜出，其變化之多，造景之妙，層出不窮，所謂通其變，遂成天地之文。若靜坐亭中，行雲流水，鳥飛花落，皆動也。舟遊人行，而山石樹木，則又靜止者。止水靜，游魚動，靜動交織，自成佳趣。故以靜觀動，以動觀靜則景出。「萬物靜觀皆自得，四時佳興與人同。」事物之變概乎其中。若園林無水，無雲，無影，無聲，無朝暉，無夕陽，則無以言天趣，虛者實所倚也。

　　靜之物，動亦存焉。坐對石峰，透漏俱備，而皴法之明快，線條之飛俊，雖靜猶動。水面似靜，漣漪自動。畫面似靜，動態自現。靜之物若無生意，即無動態。故動觀靜觀，實造園產生效果之最關鍵處，明乎此則景觀之理初解矣。

　　質感存真，色感呈偽，園林得真趣，質感居首，建築之佳者，亦同斯理。真則存神，假則失之，園林失真，有如佈景，書畫失真，則同印刷，故畫棟雕樑，徒眩眼目，竹籬茅舍，引人遐思。《紅樓夢》「大觀園試才題對額」一回，曹雪芹借寶玉之口，評稻香村之作偽云：「此處置一田莊，分明是人力造作成的。遠無鄰村，近不負郭，背山無脈，臨水無源，高無隱寺之塔，下無通市之橋，峭然孤出，似非大觀，那及前數處（指

瀟湘館）有自然之理、自然之趣呢？雖種竹引泉，亦不傷穿鑿。古人云『天然圖畫』四字，正恐非其地而強為其地，非其山而強為其山，即百般精巧，終非相宜。」所謂「人力造作」，所謂「穿鑿」者，偽也。所謂「有自然之理，得自然之趣」者，真也。藉小說以說園，可抵一篇造園論也。

郭熙謂：「水以山為面」，「水得山而媚」，自來模水範山，未有孤立言之者。其得山水之理，會心乎此，則左右逢源，要之此二語，表面觀之似水石相對，實則水必賴石以變，無石則水無形、無態，故淺水露磯，深水列島。廣東肇慶七星巖，巖奇而水美，磯瀨隱現波面，而水洞幽深，水灣曲折，水之變化無窮，若無水，則巖不顯，岸無形，故兩者絕不能分割而論，分則悖自然之理，亦失真矣。

一園之特徵，山水相依，鑿池引水，尤為重要。蘇南之園，其池多曲，其境柔和。寧紹之園，其池多方，其景平直。故水本無形，因岸成之，平直也好，曲折也好，水口堤岸皆構成水面形態之重要手法。至於水柔水剛，水止水流，亦皆受堤岸以左右之。石清得陰柔之妙，石頑得陽剛之健。渾樸之石，其狀在拙；奇突之峰，其態在變，而醜石在諸品中尤為難得，以其更富有個性，醜中寓美也。石固有剛柔美醜之別，而水亦有奔放宛轉之致，是皆因石而起變。

荒園非不可遊，殘篇非不可看，要知佳者雖零錦碎玉亦是珍品，猶能予人留戀，存其真耳。龔自珍詩云：「未濟終焉心縹緲，萬事翻從闕陷好；吟到夕陽山外山，世間難免餘情繞。」造園亦必通此消息。

「春見山容，夏見山氣，秋見山情，冬見山骨。」「夜山低，晴山近，曉山高。」前人之論，實寓情觀景，以見四時之變，造景自難，觀景不易。「淚眼問花花不語」，癡也；「解釋春風無限恨」，怨也。故遊必有情，然後有興，鍾情山水，知己泉石，其審美與感受之深淺，實與文化修養有關。故我重申：不能品園，不能遊園；不能遊園，不能造園。

造園綜合性科學也，且包含哲理，觀萬變於其中。淺言之，以無形之詩情畫意，構有形之水石亭臺。晦暝風雨，又皆能促使其景物變化無窮，而南北地理之殊，風土人情之異，更加因素增多。且人遊其間，功能各取所需，絕不能以幻想代替真實，故造園脫離功能，固無佳構，研究古園而不明當時社會及生活，妄加分析，正如漢儒釋經，轉多穿鑿，因此古今之園，必不能陳陳相因，而豐富之生活，淵博之知識，要皆有助於斯。

一景之美，畫家可以不同筆法表現之，文學家可以各種不同角度描寫之。演員運腔，各抒其妙，哪宗哪派，自存面貌。故同一園林，可以不同手法設計之。皆由觀察之深，提煉之精，特徵方出。余初不解宋人大青綠山水，以朱砂作底色赤，上敷青綠，迨遊中原嵩山，時值盛夏，土色甚紅，所被草木盡深綠色，而樓閣參差，金碧輝映，正大小李將軍[1]之山水也。其色調皆重厚，色度亦相當，絢爛奪目，中原山川之神乃出。而江南淡青綠山水，每以赭石及草青打底，輕抹石青石綠，建築勾勒間架，襯以淡顏，清新悅目，正江南園林之粉本。故立意在先，協調從之，自來藝術手法一也。

余嘗謂蘇州建築及園林，風格在於柔和，吳語所謂「糯」，揚

州建築與園林，風格則多雅健，如宋代姜夔詞，以「健筆寫柔情」，皆欲現怡人之園景，風格各異，存真則一。風格定始能言局部單體，宜亭斯亭，宜榭斯榭。山疊何派，水引何式，必須成竹在胸也，才能因地制宜，借景有方，亦必循風格之特徵，巧妙運用之。選石、擇花、動靜觀賞，均有所據，故造園必以極鎮靜而從容之筆，信手拈來，自多佳構。所謂以氣勝之，必總體完整矣。

余閩遊觀山，禿峰少木，石形外露，古根盤曲，而山勢山貌畢露，分明能辨何家山水，何派皴法，能於實物中悟畫法，可以畫法來證實物。而閩溪水險，磯瀨激湍，凡此瑣瑣，皆疊山極好之祖本。他如皖南徽州、浙東方巖之石壁，畫家皴法，方圓無能。此種山水皆以皴法之不同，予人以動靜感覺之有別，古人愛石、面壁，皆參悟哲理其中。

填詞有「過片（變）」（亦名「換頭」），即上半闋與下半闋之間，詞與意必須若接若離，其難在此。造園亦必注意「過片」，運用自如，雖千頃之園，亦氣勢完整，韻味雋永。曲水輕流，峰巒重疊，樓閣掩映，木仰花承，皆非孤立。其間高低起伏，間暢透迤，在在有「過片」之筆，此過渡之筆在乎各種手法之適當運用。即如樓閣以廊為過渡，溪流以橋為過渡。色澤由絢爛而歸平淡，無中間之色不見調和，畫中所用補筆接氣，皆為過渡之法，無過渡，則氣不貫，園不空靈。虛實之道，在乎過渡得法，如是則景不盡而韻無窮，實處求虛，正曲求餘音，琴聽尾聲，要於能察及次要，而又重於主要，配角有時能超於主角之上者。「江流天地外，山色有無中」，貴在無勝於有也。

城市必須造園，此有關人民生活，欲臻其美，妙在「借」

「隔」，城市非不可以借景，若北京三海，借景故宮，嵯峨城闕，傑閣崇殿，與李格非《洛陽名園記》所述：「以北望則隋唐宮闕樓殿，千門萬戶，岧嶢璀璨，延亙十餘里，凡左太沖[2]十餘年極力而賦者，可瞥目而盡也。」但未聞有煙囪近園，廠房為背景者，有之，唯今日之蘇州拙政園、耦園，已成此怪狀，為之一嘆。至若能招城外山色，遠寺浮屠，亦多佳例。此一端在「借」。而另一端在「隔」，市園必隔，俗者屏之。合分本相對而言，亦相輔而成，不隔其俗，難引其雅，不掩其醜，何逞其美？造景中往往有能觀一面者，有能觀兩面者，在乎選擇得宜。上海豫園萃秀堂[3]，乃盡端建築，廳後為市街，然面臨大假山，深隱北麓，人留其間，不知身處市廛中，僅一牆之隔，判若仙凡，隔之妙可見。曩歲余為美國建中國庭園紐約「明軒」，於二層內部構園，休言「借景」，必重門高垣，以隔造景，效果始出。而園之有前奏，得能漸入佳境，萬不可率爾從事，前述過渡之法，於此須充分利用。江南市園，無不皆存前奏。今則往往開門見山，唯恐人不知其為園林。蘇州怡園新建大門，即犯此病。滄浪亭雖屬半封閉之園，而園中景色，隔水可呼，緩步入園，前奏有序，信是成功。

舊園修復，首究園史，詳勘現狀，情況徹底清楚，對山石建築等作出年代鑒定，特徵所在，然後考慮修繕方案。正如裱古畫接筆反覆揣摩，其難有大於創作，必再三推敲，審慎下筆。其施工程序，當以建築居首，木作領先，水作為輔，大木完工，方可整池、修山、立峰，而補樹栽花，有時須穿插行之，最後鋪路修牆。油漆懸額，一園乃成，唯待傢具之佈置矣。

　　造園可以遵古為法，亦可以以洋為師，兩者皆不排斥。古今結合，古為今用，亦勢所必然，若境界不究，風格未求，妄加抄襲拼湊，則非所取。故古今中外，造園之史，構園之術，來龍去脈，以及所形成之美學思想，歷史文化條件，在在需進行探討，然後文有據，典有徵，古今中外運我筆底，則為尚矣。古人云：「臨畫不如看畫，遇古人真本，向上研求，視其定意若何，結構若何，出入若何，偏正若何，安放若何，用筆若何，積墨若何，必於我有一出頭地處，久之自與吻合矣。」用功之法，足可參考。日本明治維新之前學習中土，明治維新後效法歐洲，近又模仿美國，其建築與園林，總表現大和民族之風格，所謂有「日本味」。此種現狀，值得注意。至此歷史之研究自然居首重地位，試觀其圖書館所收之中文書籍，令人瞠目，即以《園冶》而論，我國亦轉錄自東土。繼以歐美資料亦汗牛充棟，而前輩學者，如伊東忠太[4]、常盤大定、關野貞等諸先生，長期調查中國建築，所為著作至今猶存極高之學術地位，真表現其艱苦結實之治學態度與方法。以抵於成，在得力於收集之大量直接與間接資料，由博返約。他山之石，可以攻玉，造園重「借景」，造園與為學又何獨不然。

　　園林言虛實，為學亦若是，余寫《說園》連續五章，雖洋洋萬言，至此江郎才盡矣。半生湖海，踏遍名園，成此空論，亦自實中得之。敢貢己見，有求教於今之專家。老去情懷，容續有所得，當秉燭賡之。

<div style="text-align:right">1982 年 1 月 20 日於同濟大學建築系</div>

注　釋

1　李思訓，中唐山水畫家，明代畫家董其昌推其為山水畫北宗之祖。其子昭道亦善丹青。父子並稱大小李將軍。

2　左思，字太沖，西晉文學家。其《三都賦》，大家競相傳抄，一時洛陽紙貴。

3　沈秉成，蘇松太兵備道，光緒二年於一廢園上建成此園，與第三任妻子嚴永華居此八載。沈曾給豫園點春堂題堂匾。

4　伊東忠太，日本建築師、建築史學家，日本 20 世紀初頂級建築史和建築理論家。常盤大定，研究中國佛教，1920 年至逝世前，五次赴中國調查，著成《支那佛教史跡》《支那佛教史跡踏查記》。關野貞，建築史學家，為中國建築、文化遺產的分類和歷史研究作出了貢獻。

園林分南北　景物各千秋

　　「春雨江南，秋風薊北。」這短短兩句分明道出了江南與北國景色的不同。當然嘍，談園林南北的不同，不可能離開自然的差異。我曾經說過，從人類開始有居室，北方是屬於窩的系統，原始於穴居，發展到後來的民居，是單面開窗為主，而園林建築物亦少空透。南方是巢居，其原始建築為棚，故多敞口，園林建築物亦然。產生這些有別的情況，還是先就自然環境言之，華麗的北方園林，雅秀的江南園林，有其果，必有其因。園林與其他文化一樣，都有地方特性，這種特性形成還是多方面的。

　　「小橋流水人家」，「平林落日歸鴉」，分明兩種不同境界。當然北方的高亢，與南中的婉約，使園林在總的性格上不同了。北方園林我們從《洛陽名園記》中所見的唐宋園林，用土穴、大樹，景物雄健，而少疊石小泉之景。明清以後，以北京為中心的園林，受南方園林影響，有了很大變化。但是自然條件卻有所制約，當然也有所創新。首先對水的利用，北方艱於有水，有水方成名園，故北京西郊造園得天獨厚。而市園，除引城外水外，則聚水為池，賴人力為之了。水如此，石南方用太湖石，是石灰巖，多濕潤，故「水隨山轉，山因水活」，多姿態，有秀韻。北方用土太湖、雲片石，厚重有餘，委宛不足，自然之態，終遜南中。且每年花木落葉，時間較長，因此多用長綠樹為主，大量松柏遂為園林主要植物。其濃綠色襯在藍天白雲之下，與黃瓦紅柱、牡丹海棠起極鮮

明的對比，絢爛奪目，華麗炫人。而在江南的氣候條件下，粉牆黛瓦，竹影蘭香，小閣臨流，曲廊分院，咫尺之地，容我周旋，所謂「小中見大」，淡雅宜人，多不盡之意。落葉樹的栽植，又使人們有四季的感覺。草木華滋，是它得天獨厚處。北方非無小園、小景，南方亦存大園、大景。亦正如北宗山水多金碧重彩，南宗多水墨淺絳的情形相同，因為園林所表現的詩情畫意，正與詩畫相同，詩畫言境界，園林同樣言境界。北方皇家園林（官僚地主園林，風格亦近似），我名之為宮廷園林，其富貴氣固存，而庸俗之處亦在所不免。南方的清雅平淡，多書卷氣，自然亦有寒酸簡陋的地方。因此北方的好園林，能有書卷氣。所謂北園南調，自然是高品。因此成功的北方園林，都能注意水的應用，正如一個美女一樣，那一雙秋波是最迷人的地方。

我喜歡用崑曲來比南方園林，用京劇來比北方園林（是指同治、光緒後所造園），京劇受崑曲影響很大，多少也可以說從崑曲中演變出來，但是有些差異，使人的感覺也有些不同。然而最著名的京劇演員，沒有一個不在崑曲上下過功夫。而北方的著名園林，亦應有南匠參加。文化不斷交流，又產生了新的事物。在造園中又有南北園林的介體 —— 揚州園林，它既不同於江南園林，又有別於北方園林，而園的風格則兩者兼有之。從造園的特點上，可以證明其所處地理條件與文化交流諸方面的複雜性了。

現在，我們提倡旅遊，旅遊不是「白相」（上海方言：玩），是高尚的文化生活，我們賞景觀園，要善於分析、思索、比較，在遊的中間可以得到很多學問，增長我們的智慧，那才是有意義的。

中國詩文與中國園林藝術

　　中國園林，名之為「文人園」，它是饒有書卷氣的園林藝術。前年建成的北京香山飯店，是貝聿銘先生的匠心，因為建築與園林結合得好，人們稱之為有「書卷氣的高雅建築」，我則首先譽之為「雅潔明淨，得清新之致」，兩者意思是相同的。足證歷代談中國園林總離不了中國詩文。而畫呢？也是以南宗的文人畫為藍本，所謂「詩中有畫，畫中有詩」，歸根到底脫不開詩文一事。這就是中國造園的主導思想。

　　南北朝以後，士大夫寄情山水，嘯傲煙霞，避囂煩，寄情賞，既見之於行動，又出之以詩文，園林之築，應時而生，繼以隋唐、兩宋、元，直至明清，皆一脈相承。白居易之築堂廬山，名文傳誦，李格非之記洛陽名園，華藻吐納，故園之築出於文思，園之存，賴文以傳相輔相成，互為促進，園實文，文實園，兩者無二致也。

　　造園看主人，即園林水平高低，反映了園主之文化水平，自來文人畫家頗多名園，因立意構思出於詩文。除了園主本身之外，造園必有清客，所謂清客，其類不一，有文人、畫家、笛師、曲師、山師等等，他們相互討論，相機獻謀，為主人共商造園。不但如此，在建成以後，文酒之會，暢聚名流，賦詩品園，還有所拆改。明末張南垣，為王時敏造「樂郊園」，改作者再四，於此可得名園之成，非成於一次也。尤其在晚

明更為突出，我曾經說過那時的詩文、書畫、戲曲，同是一種思想感情，用不同形式表現而已，思想感情指的主導是什麼？一般是指士大夫思想，而士大夫可說皆為文人，敏詩善文，擅畫能歌，其所造園無不出之同一意識，以雅為其主要表現手法了。園寓詩文，復再藻飾，有額有聯，配以園記題詠，園與詩文合二為一。所以每當人進入中國園林，便有詩情畫意之感，如果遊者文化修養高，必然能吟出幾句好詩來，畫家也能畫上幾筆晚明清逸之筆的園景來。這些我想是每一個遊者所必然產生的情景，而其產生之由就是這個道理。

湯顯祖[1]所為《牡丹亭》，而「遊園」「拾畫」諸折，不僅是戲曲，而且是園林文學，又是教人怎樣領會中國園林的精神實質，「朝飛暮捲，雲霞翠軒，雨絲風片，煙波畫船」，「遍青山啼紅了杜鵑，那荼蘼外煙絲醉軟」。其興遊移情之處真曲盡其妙。是情鍾於園，而園必寫情也，文以情生，園固相同也。

清代錢泳在《履園叢話》中說：「造園如作詩文，必使曲折有法，前後呼應，最忌堆砌，最忌錯雜，方稱佳構。」一言道破，造園與作詩文無異，從詩文中可悟造園法，而園林又能興遊以成詩文。詩文與造園同樣要通過構思，所以我說造園一名構園。這其中還是要能表達意境。中國美學，首重意境，同一意境可以不同形式之藝術手法出之。詩有詩境，詞有詞境，曲有曲境，畫有畫境，音樂有音樂境，而造園之高明者，運文學繪畫音樂諸境，能以山水花木，池館亭臺組合出之，人臨其境，有詩有畫，各臻其妙。故「雖由人作，宛自天開」，中國園林，能在世界上獨樹一幟者，實以詩文造園也。

　　詩文言空靈，造園忌堆砌，故「葉上初陽乾宿雨，水面清圓，一一風荷舉」。言園景虛勝實，論文學亦極盡空靈。中國園林能於有形之景興無限之情，反過來又產生不盡之景，舾籌交錯，迷離難分，情景交融的中國造園手法。《文心雕龍》所謂「為情而造文」，我說為情而造景。情能生文，亦能生景，其源一也。

　　詩文興情以造園，園成則必有書齋，吟館，名為園林，實作讀書吟賞揮毫之所，故蘇州網師園有看松讀畫軒，留園有汲古得綆處[2]，紹興有青藤書屋等，此有名可徵者，還有額雖未名，但實際功能與有額者相同，所以園林雅集文酒之會，成為中國遊園的一種特殊方式。歷史上的清代北京怡園[3]與南京隨園[4]的雅集盛況後人傳為佳話，留下了不少名篇。至於遊者漫興之作，那真太多了。隨園以投贈之詩，張貼而成詩廊。

　　讀晚明文學小品，宛如遊園，而且有許多文字真不啻造園法也。這些文人往往家有名園，或參與園事，所以從明中葉後直到清初，在這段時間中，文人園可說是最發達，水平也高，名家輩出。計成《園冶》，總結反映了這時期的造園思想與造園法，而文則以典雅駢驪出之，我懷疑其書必經文人潤色過，所以非僅僅匠家之書。繼起者李漁《一家言居室器玩部》，亦典雅行文，李本文學戲曲家也。文震亨[5]《長物志》更不用說了，文家是以書畫詩文傳世的，且家有名園，蘇州藝圃至今猶存。至於園林記必出文人之手，抒景繪情，增色泉石。而園中匾額起點景作用，幾盡人皆知的了。

　　中國園林必置顧曲之處，臨水池館則為其地，蘇州拙政園

卅六鴛鴦館、網師園濯纓水閣盡人皆知者，當時俞振飛[6]先生與其尊人粟廬老人[7]客張氏補園[8]（補園為今拙政園西部），與吳中曲友，顧曲於此，小演於此，曲與園境合而情契，故俞先生之戲具書卷氣，其功力實得之文學與園林深也。其尊人墨跡屬題於我，知我解意也。

造園言「得體」，此二字得假藉於文學，文貴有體，園亦如是。「得體」二字，行文與構園消息相通，因此我曾以宋詞喻蘇州諸園：網師園如晏小山詞，清新不落套；留園如吳夢窗[9]詞，七寶樓臺，拆下不成片段；而拙政園中部，空靈處如閒雲野鶴去來無蹤，則姜白石之流了；滄浪亭有若宋詩；怡園彷彿清詞，皆能從其境界中揣摩得之。設造園者無詩文基礎，則人之靈感又自何來。文體不能混雜，詩詞歌賦各據不同情感而成之，決不能以小令引慢為長歌，何種感情，何種內容，成何種文體，皆有其獨立性。故郊園、市園、平地園、小麓園，各有其體，亭臺樓閣，安排佈局，皆須恰如其分，能做到這一點，起碼如做文章一樣，不譏為「不成體統」了。

總之，中國園林與中國文學，盤根錯節，難分難離，我認為研究中國園林，似應先從中國詩文入手，則必求其本，先究其源，然後有許多問題可迎刃而解，如果就園論園，則所解不深。姑提這樣膚淺的看法，希望海內外專家將有所指正與教我也。

注　釋

1　湯顯祖，明代戲曲家，以《紫釵記》《南柯記》《邯鄲記》《牡丹亭》四劇聞名。

2　此名源自韓愈《秋懷詩十一首》的第五首：歸愚識夷塗，汲古得修綆。

3　作者原文作「怡園」，疑為納蘭明珠的「自怡園」。明珠是康熙帝的堂姑父，曾任大學士。

4　園子最初由曹雪芹祖父曹寅所建，曾是江南最大園林。康熙年間，第二任園主為織造，隋氏，改名隋園。後袁枚買下，易名隨，取「適應」之意。

5　文震孟，文徵明曾孫，震亨之兄，萬曆四十八年在醉穎堂基礎上構藥圃。康熙十二年，園主姜實節更名藝圃。

6　俞振飛，20 世紀上半葉最傑出的崑曲大師。古典文學修養極高，將京劇、崑曲精華熔於一爐，舞臺表演儒雅、深邃、有活力。在業內以「儒雅表演」著稱。

7　俞宗海，字粟廬，晚清金石學家、書法家、崑曲名家，俞振飛之父。光緒年間任張履謙家塾師達四十年之久。

8　光緒三年，蘇州鹽商張履謙置產，日後成為拙政園西部。兩年後，他邀請顧沄、陸廉夫、俞宗海等書畫家、崑曲家謀劃，根據文徵明所繪此園三十一幅圖畫及其《王氏拙政園記》對園子大加修葺，十年後得成補園。

9　吳文英，號夢窗，南宋末年詞人。其《夢窗詞》收詞 340 首，數量僅次於辛棄疾的《稼軒長短句》(573 首)。

園林與山水畫

清初畫家惲南田（壽平）曾經說過：「元人園亭小景，只用樹石坡池，隨意點置，以亭臺籬徑，映帶曲折，天趣蕭閒，使人遊賞無盡。」這幾句話可供研究元代園林的重要參證。所以，不知中國畫理畫論，難以言中國園林。我國園林自元代以後，它與畫家的關係，幾乎不可分割，倪雲林（瓚）的清閟閣便是饒有山石之勝，石濤所為的揚州片石山房，至今猶在人間。著名的造園家，幾乎皆工繪事，而畫名卻被園林之名所掩為多。

我國的繪畫從元代以後，以寫意多於寫實，以抽象概括出之，重意境與情趣，移天縮地，正我國造園所必備者。言意境，講韻味，表高潔之情操，求弦外之音韻，兩者二而一也。此即我國造園特徵所在。簡言之，畫中寓詩情，園林參畫意，詩情畫意遂為中國園林之主導思想。

畫究經營位置，造園言佈局，疊山求文理，畫石講皴法。山水畫重脈絡氣勢，園林尤重此端，前者坐觀，後者入遊。所謂立體畫本，而晦明風雨，四時朝夕，其變化之多，更多於畫本。至範山模水，各有所自。蘇州環秀山莊假山，其筆意兼宋元諸家之長，變化之多，丘壑之妙，足稱疊山典範，我曾譽為如詩中之李杜。而諸時代疊山之嬗變，亦如畫之風格緊密相關。清乾隆時假山之碩秀，一如當時之畫，而同光間之碎弱，

又復一如畫風，故不究一時代之畫，難言同時期之假山也。

　　石有品種不同，文理隨之而異，畫之皴法亦各臻其妙，石濤所謂「峰與皴合，皴自峰生」。無皴難以畫石。蓋皴法有別，畫派遂之而異。故能者決不能以湖石寫倪雲林之竹石小品，用黃石疊黃鶴山樵¹之峰巒。因石與畫家所運用之皴法有殊。如不明畫派與畫家所用表現手法，從未見有佳構。學養之功，促使其運石如用筆，腕底丘壑出現紙上。畫家從真山而創造出各畫派畫法，而疊山家又用畫家之法而再現山水。當然亦有許多假山直接摹擬於真山，然不參畫理概括提高，皴法巧運，達文理之統一，必如寫實模型，美醜互現，無畫意可言矣。

　　中國園林花木，重姿態，色彩高低配置悉符畫本。「枯藤老樹昏鴉，小橋流水人家」。文學家、園林家、畫家皆欣賞它，因有共同所追求之美的目標，而其組合方法，亦同畫本所示者。畫以紙為底。中國園林以素壁為背景，粉牆花影，宛若圖畫。故疊山家張漣能「以意創為假山，以營丘、北苑、大癡²、黃鶴畫法為之，峰壑湍瀨，曲折平遠，經營慘淡，巧奪畫工」。已足夠說明問題了。

注　釋

1　王蒙，號黃鶴山樵，書畫家趙孟頫外孫。元四家中屬第二代，集諸家之長自創風格。倪瓚筆法疏簡，王蒙則用墨稠密。

2　李成，北宋初期畫家，開創齊魯畫派，其獨創的營丘（李成出生地，今山東青州）山水畫法成為後世畫家楷模。董源，南唐李璟時任北苑（今福建建甌）副使，南派山水畫開山鼻祖，與范寬、李成並稱北宋三大家。黃公望，號大癡道人，元四家之一，作《富春山居圖》。此畫清初焚燒成兩段，現一段藏臺北，一段藏浙江。

園林美與崑曲美

正是江南大伏天氣，院子里的鳴蟬從早叫到晚，鄰居的錄音機又是各逞其威。雖然小齋中的這盆建蘭開得那麼馥鬱，然而「樹欲靜而風不止」。在無可奈何的情況下，我也只好「以毒攻毒」，開起了我們這些所謂「頑固分子」充滿了「士大夫情趣」者所樂愛的崑曲來。「裊晴絲，吹來閒庭院，搖漾春如線」，「朝飛暮捲，雲霞翠軒」「雨絲風片，煙波畫船」（《牡丹亭·遊園》）。悠揚的音節，美麗的辭藻，慢慢地從崑曲美引入了園林美，難得浮生半日閒，我也能自尋其樂，陶醉在我閒適的境界裡。

我國園林，從明、清後發展到了成熟的階段，尤其自明中葉後，崑曲盛行於江南，園與曲起了不可分割的關係。不但曲名與園林有關，而曲境與園林更互相依存，有時幾乎曲境就是園境，而園境又同曲境。文學藝術的意境與園林是一致的，所謂不同形式表現而已。清代的戲曲家李漁又是個園林家。過去士大夫造園必須先建造花廳，而花廳又多以臨水為多，或者再添水閣。花廳、水閣都是兼作顧曲之所，如蘇州怡園藕香榭、網師園濯纓水閣等，水殿風來，餘音繞樑，隔院笙歌，側耳傾聽，此情此景，確令人嚮往，勾起我的回憶。雖在溽暑，人們於綠雲搖曳的荷花廳前，興來一曲清歌，真有人間天上之感。當年俞平伯老先生們在清華大學工字門水邊的曲會，至

今還傳為美談，那時，朱自清先生[1]亦在清華任教，他倆不少的文學作品，多少與此有關。

蘇州拙政園的西部，過去名補園，有一座名「三十六鴛鴦館」的花廳，它的結構，其頂是用「卷棚頂」，這種巧妙的形式，不但美觀，可以看不到上面的屋架，而且對音響效果很好。原來主人張履謙先生，他既與畫家顧若波等同佈置「補園」，復酷嗜崑曲。俞振飛同志與其父親粟廬先生皆客其家。俞先生的童年是成長在這園中。我每與俞先生談及此事，他還娓娓地為我話說當年。

中國過去的園林，與當時人們的生活感情分不開，崑曲便是充實了園林內容的組成部分。在形的美之外，還有聲的美，載歌載舞，因此在整個情趣上必須是一致的。從前拍攝「蘇州園林」，及前年美國來拍攝「蘇州」電影，我都建議配以崑曲音樂而成功的。崑曲的所謂「水磨調」，是那麼的經過推敲，身段是那麼細膩，咬字是那麼準確，文辭是那麼美麗，音節是那麼抑揚，宜於小型的會唱與演出，因此園林中的廳榭、水閣，都是最好的表演場所，它不必如草臺戲的那樣用高腔，重以婉約含蓄移人，亦正如園林結構一樣，「少而精」，「以少勝多」，耐人尋味。《牡丹亭·遊園》唱詞的「觀之不足由他遣」。「觀之不足」，就是中國園林精神所在，要含蓄不盡。如今國外自從「明軒」建成後，掀起了中國園林熱，我想很可能崑曲熱，不久也便會到來的。

崑曲之美，不僅僅在表演藝術，其文學、音韻、音樂，乃至一板一眼，皆經過了幾百年的琢磨，確是我國文化的寶庫。

我記得在「文化革命」前，上海戲曲學校崑曲班，邀我去講中國園林，有些人看來似乎是「笑話」，實則當時俞振飛校長真是有見地，演「遊園」「驚夢」的演員，如果他腦子中有了中國園林的境界，那他的一舉一動，便不是無本之木，無源之水了，演來有感情，有生命，有聲有色。梅蘭芳[2]、俞振飛諸老一輩的表演家，其能成一代宗師者，皆得之於戲劇之外的大量修養。我們有些人今天遊園林，往往僅知吃喝玩樂，不解意境之美，似乎太可惜一點吧！

中國園林，以「雅」為主，「典雅」「雅趣」「雅致」「雅淡」「雅健」等等，莫不突出「雅」。而崑曲之高者，所謂必具書卷氣，其本質一也，就是說，都要有文化，將文化具體表現在作品上。中國園林，有高低起伏，有藏有隱，有動觀、靜觀，有節奏，宜細賞，人遊其間的那種悠閒情緒，是一首詩，一幅畫，而不是匆匆而來，匆匆而去，走馬觀花，到此一遊；而是宜坐，宜行，宜看，宜想。而崑曲呢？亦正為此，一唱三嘆，曲終而味未盡，它不是那種「嘣嚓嚓」，而是十分婉轉的節奏。今日有許多青年不愛看崑曲，原因是多方面的，我看是一方面文化水平差了，領會不夠；另一方面，那悠然多韻味的音節適應不了「嘣嚓嚓」的急躁情緒，當然曲高和寡了。這不是崑曲本身不美，而正彷彿有些小朋友不愛吃橄欖一樣，不知其味。我們有責任來提高他們，而不是降格遷就，要多作美學教育才是。

寫到此，那「粉牆花影自重重，簾捲殘荷水殿風」，《玉簪記·琴挑》的清新辭句，又依稀在我耳邊，天雖仍是那麼熱，但在我的感覺上又出現了如畫的園林。

注　釋

1　朱自清，散文家、詩人、學者，中華人民共和國成立前民主主義戰士。1927年於
　　清華執教，作《荷塘月色》，遂成名篇。

2　梅蘭芳，舞臺表演藝術家、京劇大師、唱念做打絕佳。祖、父皆為京劇名家，主
　　攻旦角，與荀慧生、尚小雲、程硯秋合稱四大名旦。表演風格獨特，稱為梅派。

園日涉以成趣

中國園林如畫如詩，是集建築、書畫、文學、園藝等藝術的精華，在世界造園藝術中獨樹一幟。

每一個園都有自己的風格，遊頤和園，印象最深的應是昆明湖與萬壽山；遊北海，則是湖面與瓊華島；蘇州拙政園曲折瀰漫的水面，揚州个園[1]峻拔的黃石大假山等，也都令人印象深刻。

在造園時，如能利用天然的地形再加人工的設計配合，這樣不但節約了人工物力，並且利於景物的安排，造園學上稱為「因地制宜」。

中國園林有以山為主體的，有以水為主體的，也有以山為主水為輔，或以水為主山為輔的，而水亦有散聚之分，山有平岡峻嶺之別。園以景勝，景因園異，各具風格。在觀賞時，又有動觀與靜觀之趣。因此，評價某一園林藝術時，要看它是否發揮了這一園景的特色，不落常套。

中國古典園林絕大部分四周皆有牆垣，景物藏之於內。可是園外有些景物還要組合到園內來，使空間推展極遠，予人以不盡之意，此即所謂「借景」。頤和園借近處的玉泉山和較遠的西山景，每當夕陽西下時，在湖山真意亭處憑欄，二山彷彿移置園中，確是妙法。

中國園林，往往在大園中包小園，如頤和園的諧趣園、北

海的靜心齋、蘇州拙政園的枇杷園、留園的揖峰軒等，他們
不但給園林以開朗與收斂的不同境界，同時又巧妙地把大小
不同、結構各異的建築物與山石樹木，安排得十分恰當。至
於大湖中包小湖的辦法，要推西湖的三潭印月最妙了。這些
小園、小湖多數是園中精華所在，無論在建築處理、山石堆
疊、盆景配置等，都是細筆工描，耐人尋味。遊園的時候，對
於這些小境界，宜靜觀盤桓。它與廊引人隨的動觀看景，適成
相反。

　　中國園林的景物主要摹仿自然，用人工的力量來建築天
然的景色，即所謂「雖由人作，宛自天開」。這些景物雖不一
定強調仿自某山某水，但多少有些根據，用精煉概括的手法重
現。頤和園的仿西湖便是一例，可是它又不盡同於西湖。亦
有利用山水畫的畫稿，參以詩詞的情調，構成許多詩情畫意的
景色。在曲折多變的景物中，還運用了對比和襯托等手法。
頤和園前山為華麗的建築羣，後山卻是蒼翠的自然景物，兩者
予人不同的感覺，卻相得益彰。在中國園林中，往往以建築物
與山石作對比，大與小作對比，高與低作對比，疏與密作對比
等等。而一園的主要景物又由若干次要的景物襯托而出，使
賓主分明，像北京北海的白塔、景山的五亭、頤和園的佛香
閣便是。

　　中國園林，除山石樹木外，建築物的巧妙安排，十分重
要，如花間隱榭、水邊安亭。還可利用長廊雲牆、曲橋漏窗
等，構成各種畫面，使空間更加擴大，層次分明。因此，遊過
中國園林的人會感到庭園雖小，卻曲折有致。這就是景物組

合成不同的空間感覺，有開朗，有收斂，有幽深，有明暢。遊園觀景，如看中國畫的長卷一樣，次第接於眼簾，觀之不盡。

「好花須映好樓臺」（陳維崧詞句）[2]，到過北海團城的人，沒有一個不說團城承光殿前的松柏佈置得妥帖宜人。這是什麼道理？其實是松柏的姿態與附近的建築物高低相稱，又利用了「樹池」將它參差散植，加以適當的組合，使疏密有致，掩映成趣。蒼翠虯枝與紅牆碧瓦構成一幅極好的畫面，怎不令人流連忘返呢？頤和園樂壽堂前的海棠，同樣與四周的廊屋形成了玲瓏絢爛的構圖，這些都是綠化中的佳作。江南的園林利用白牆作背景，配以華滋的花木、清拔的竹石，明潔悅目，又別具一格。園林中的花木，大都是經過長期的修整，使姿態曲盡畫意。

園林中除假山外，尚有立峰，這些單獨欣賞的佳石，如抽象的雕刻品，欣賞時，往往以情悟物，進而將它人格化，稱其人峰、圭[3]峰之類。它必具有「瘦、皺、透、漏」的特點，方稱佳品，即要玲瓏剔透。中國古代園林中，要有佳峰珍石，方稱得名園。上海豫園的玉玲瓏、蘇州留園的冠雲峰，在太湖石【從周案二十】[4]中都是上選，使園林生色不少。

若干園林亭閣，不但有很好的命名，有時還加上很好的對聯，讀過劉鶚[5]的《老殘遊記》，總還記得老殘在濟南遊大明[6]湖，看了「四面荷花三面柳，一城山色半城湖」的對聯後，暗暗稱道：「真個不錯。」可見文學在園林中所起的作用。

不同的季節，園林呈現不同的風光。北宋名山水畫家郭熙在其畫論《林泉高致》中說過：「春山淡冶而如笑，夏山蒼

翠而如滴，秋山明淨而如妝，冬山慘淡而如睡。」造園者多少
參用了這些畫理，揚州的个園便是用了春夏秋冬不同的假山。
在色澤上，春山用略帶青綠的石筍，夏山用灰色的湖石，秋山
用褐色的黃石，冬山用白色的雪石[7]。黃石山奇峭凌雲，俾便秋
日登高。雪石羅堆廳前，冬日可作居觀，便是體現這個道理。

　　曉色春開，春隨人意，遊園當及時。

注　釋

1　黃至筠，亦名黃應泰，字个園，个園主人，淮東淮西商總。

2　陳維崧，江蘇宜興人，舉博學鴻詞科，授官翰林院檢討。曾至揚州與王士禎等修
　　禊紅橋。

3　古代帝王、諸侯舉行典禮時手執之長方形玉牌，頭三角形或圓形。

4　【從周案二十】太湖石產於中國江蘇省太湖區域，是一種多孔而玲瓏剔透的石頭，
　　多用以點綴庭院之用，是建造中國園林不可少的材料。

5　劉鶚，字鐵雲，清末實業家、教育家、小說家。聯合國教科文組織認定其《老殘遊
　　記》為世界文學名著。

6　大明是宋孝武帝的年號，宋是南朝第一個朝代。

7　宣石產自安徽宣城、寧國山區，顏色以白為主，最適宜作表現雪景的假山或盆
　　景石。

建築中的「借景」問題

「借景」在園林設計中，佔着極重要的位置，不但設計園林要留心這一點，就是城市規劃、居住建築、公共建築等設計，亦與它分不開。有些設計成功的園林，人入其中，翹首四顧，頓覺心曠神怡，妙處難言，一經分析，主要還是在於能巧妙地運用了「借景」的方法。這個方法，在我國古代造園中早已自發地應用了，直到明末崇禎年間，計成在他所著的《園冶》一書上總結了出來。他說：「園林巧於因借。」「因者：隨基勢高下，體形之端正，礙木刪椏，泉流石注，互相借資，宜亭斯亭，宜榭斯榭，不妨偏徑，頓置婉轉，斯謂『精而合宜』者也。借者：園雖別內外，得景則無拘遠近，晴巒聳秀，紺宇凌空，極目所至，俗則屏之，嘉則收之，不分町疃，盡為煙景，斯所謂『巧而得體』者也。」「蕭寺可以卜鄰，梵音到耳；遠峰偏宜借景，秀色堪餐。」「構園無格，借景有因。」「夫借景，林園之最要者也，如遠借、鄰借、仰借、俯借、應時而借」等。清初李漁《一家言》也說「取景在借」。這些話給我們後代造園者，提出了一個很重要的原則。如今就管見所及來談談這個問題，不妥之處，尚請讀者指正。

「景」既雲「借」，當然其物不在我而在他，即化他人之物為我物，巧妙地吸收到自己的園中，增加了園林的景色。初期「借景」，大都利用天然山水。如晉代陶詩中的「採菊東籬下，

悠然見南山」，其妙處在一「見」字，蓋從有意無意中借得之，極自然與瀟灑的情致。唐代王維有輞川別業，他說：「余別業在輞川山谷。」同時的白居易草堂，亦在匡廬山中。清代錢泳《履園叢話》「蕪湖長春園」條說，該園「赭山當牖，潭水縈洄，塔影鐘聲，不暇應接」。皆能看出他們在園林中所欲借的景色是什麼了。「借景」比較具體的，正如北宋李格非《洛陽名園記》「環溪」條所描寫的：「以南望，則嵩高少室龍門大谷，層峰翠巘，畢效奇於前。」以北望，則隋唐宮闕樓殿，千門萬戶，岩嶢璀璨，延亙十餘里。凡左太沖十餘年極力而賦者，可瞥目而盡也。」「水北胡氏園」條：「如其臺四望，盡百餘里，而縈伊繚洛乎其間。林木薈蔚，煙雲掩映，高樓曲榭，時隱時見。使畫工極思不可圖，而名之曰『玩月臺』。」明人徐宏祖（霞客）1《滇遊日記》「遊羅園」條：「建一亭於外池南岸，北向臨池，隔池則龍泉寺之殿閣參差。岡上浮屠倒浸波心，其地較九龍池愈高，而陂池掩映，泉源沸漾，為更奇也。」這些都是在選擇造園地點時，事先作過精密的選擇，即我們所謂「大處着眼」。像這種「借景」的方法，要算佛寺地點的處理最為到家。寺址十之八九處於山麓，前繞清溪，環顧四望，羣山若拱，位置不但幽靜，風力亦是最小，且藏而不露。至於山嵐翠色，移置窗前，特其餘事了，誠習佛最好的地方。正是「我見青山多嫵媚，料青山見我應如是」。例如常熟興福寺，虞山低小，然該寺所處的地點，不啻在崇山峻嶺環抱之中。至於其內部，「曲徑通幽處，禪房花木深」，復令人嚮往不已了。天台山國清寺、杭州靈隱寺、寧波天童寺等，都是如出一轍，其實

例與記載不勝枚舉。今日每見極好的風景區，對於建築物的安排，很少在「借景」上用功夫，即本身建築之所處亦不顧因地制宜，或踞山巔，或滿山佈屋，破壞了本區風景，更遑論他處「借景」，實在是值得考慮的事。

園林建築首在因地制宜，計成所云「妙在因借」。當然「借景」亦因地不同，在運用上有所異，可是妙手能化平淡為神奇，反之即有極佳可借之景，亦等秋波枉送，視若無睹。試以江南園林而論，常熟諸園什九採用平岡小丘，以虞山為借景，納園外景物於園內。無錫惠山寄暢園其法相同。北京頤和園內諸趣園即仿後者而築，設計時在同一原則下以水及平岡曲岸為主，最重要的是利用萬壽山為「借景」。於此方信古人即使摹擬，亦從大處着眼，掌握其基本精神入手。至於杭州、揚州、南京諸園，又各因山因水而異其佈局與「借景」，松江、蘇州、常熟、嘉興諸園，更有「借景」園外塔影的。正如錢泳所說「造園如作詩文，必使曲折有法」，是各盡其妙的了。

明人徐宏祖（霞客）《滇遊日記》云：「北鄰花紅正熟，枝壓牆南，紅豔可愛……」以及宋人「春色滿園關不住，一枝紅杏出牆來」等句，是多麼富於詩意的小園「借景」。這北鄰的花紅與一枝出牆的紅杏，它給隔院人家起了多少美的境界。《園冶》又說：「若對鄰氏之花，才幾分消息，可以招呼，收春無盡。」於此可知「借景」可以大，也可以小。計成不是說「遠借」「鄰借」嗎？清人沈三白[2]《浮生六記》上說：「此處仰觀峰嶺，俯視園亭，既曠且幽。」又是俯仰之間都有佳景。過去詩人畫家雖結屋三椽，對「借景」一道，卻不隨意輕拋的，如「倚

山為牆，臨水為渠」。我覺得現在的居住區域，人家與人家之間，不妨結合實用以短垣或籬落相間，間列漏窗，垂以藤蘿，「隔籬呼取」，「借景」鄰宅，別饒清趣，較之一覽無餘，門戶相對，似乎應該好一點罷。至於清代厲鶚[3]《東城雜記》杭州「半山園」條：「半山當庾園之北，兩園相距才隔一巷耳。若登庾園北樓望之，林光巖翠，襲人襟帶間，而鳥語花香，固自引人入勝。其東為古華藏寺，每當黃昏人定之後，五更雞唱之先，水韻松聲，亦時與斷鼓零鐘相答響。」則又是一番境界了。

　　蘇州園林大部分為封閉性，園外無可「借景」，因此園內儘量採用「對景」的辦法。其實「對景」與「借景」卻是一回事，「借景」即園外的「對景」。比如拙政園內的枇杷園，月門正對雪香雲蔚亭，我們稱之為該處極好的對景。實則雪香雲蔚亭一帶，如單獨對枇杷園而論，是該小院佳妙的「借景」。繡綺亭在小山之上，緊倚枇杷園，登亭可以俯視短垣內整個小院，遠眺可極目見山樓。這是一種小範圍內做到左右前後高低互借的辦法。玉蘭堂及海棠春塢前的小院「借景」大園，又是能於小處見大，處境空靈的一種了；而「宜兩亭」[4]則更明言互相「借景」了。

　　我們今日設計園林，對於優良傳統手法之一的「借景」，當然要繼承並且擴大應用的，可是有些設計者往往專從園林本身平面佈局的圖紙上推敲，缺少到現場作實地詳細的踏勘，對於借景一點，就難免會忽略過去。譬如上海高樓大廈較多，假山佈置偶一不當，便不能有山林之感，兩者對比之下，給人們的感覺就極不協調；假如真的要以高樓為「借景」的話，那

麼在設計時又須另作一番研究了。蘇州馬醫科巷樓園，園位於土阜上，登阜四望無景可借，於是多面築屋以蔽之。正如《園冶》所説「俗者屏之，佳者收之」的辦法。滬西中山公園在這一點上，似乎較他園略高一籌，設計時在如何與市囂隔絕上，用了一些辦法。我們登其東南角土阜，極目遠望，不見園外房屋，儘量避免不能借的景物，然後園內鑿池壘石，方才可使遊人如入山林。上海西郊公園佔地較廣，我以為不宜堆疊高山，因四周或遠或近尚多高樓建築。將來擴建時，如能以附近原有水塘加以組織聯繫，雜以蒹葭，則遊人蕩舟其中，彷彿迷離煙水，如入杭州西溪。園林水面一旦廣闊，其效果除發揮水在園林中應有的美景外，減少塵灰實是又一重要因素。故北京圓明園、三海[5]等莫不有遼闊的水面，並利用水的倒影、林木及建築物，得能虛實互見，這是更為動人的「對景」了。明代《袁小修[6]日記》云：「與宛陵[7]吳師每同赴米友石海淀園，京師為園，所艱者水耳。此處獨饒水，樓閣皆凌水，一如畫舫，蓮花最盛，芳豔銷魂，有樓，可望西山秀色。」米萬鍾詩云：「更喜高樓（案指翠葆榭）明月夜，悠然把酒對西山。」此處不但形容與説明了水在該園林中的作用，更描寫了該園與頤和園一樣的「借景」西山。

園林「借景」各有特色，不能強不同以為同。熱河避暑山莊以環山及八大廟建築為「借景」。南京玄武湖則以南京城與鍾山為「借景」，而最突出的就是沿湖城垣的倒影，使人一望而知這是玄武湖[8]。如今沿城築堤，又復去了女牆，原來美妙的倒影，已不復可見了。西湖有南北二峰，湖中間以蘇白二堤為

其特色，而保俶 [9]、雷峰兩塔的倒影，是最足使遊人流連而不忘的一個突出景象。北京北海的瓊華島、頤和園的萬壽山及遠處的西山，又為這三處的特色。他若揚州的瘦西湖，我們若坐釣魚臺，從圓拱門中望蓮花橋（五亭橋），從方磚框 [10] 中望白塔，不但使人覺得這處應用了極佳的「對景」，而且最充分地表明了這是瘦西湖。如今對大規模的園林，往往在設計時忽略了各處特色，強以西湖為標準，不顧因地制宜的原則，這又有什麼意義可談？頤和園亦強擬西湖，雖然相同中亦寓有不同，然游過西湖者到此，總不免有仿造風景之感。

我們祖先對「借景」的應用，不僅在造園方面，而且在城市地區的選擇上，除政治、經濟、軍事等其他因素外，對於城郭外山水的因借，亦是經過十分慎重的考慮的，因為廣大人民所居住的區域，誰都想有一個好的環境。《袁小修日記》：「沿村山水清麗，人家第宅枕山中，危樓跨水，高閣依雲，松篁夾路。」像這樣的環境，怎不令人為之神往？清代姚鼐 [11]《登泰山記》所描寫的泰安城：「望晚日照城郭，汶水徂徠如畫，而半山居霧若帶然。」這種山麓城市的境界，又何等光景呢？是種實例甚多，如廣西桂林城、陝西華陰城等，舉此略見一斑。至於陵墓地點的選擇，雖名為風水所關，然揆之事實，又何獨不在「借景」上用過一番思考。試以南京明孝陵 [12] 與中山陵作比較，前者根據鍾山天然地勢，逶迤曲折的墓道通到方城（墓地）。我們立方城之上，環顧山勢如抱，隔江遠山若屏，俯視宮城如在眼底，朔風雖烈，此處獨無。故當年朱元璋遷靈谷寺而定孝陵於此，是有其道理的。反之中山陵遠望則顯，露

而不藏，祭殿高聳勢若危樓，就其地四望，又覺空而不斂，借景無從，只有崇宏莊嚴之氣勢，而無幽深邈遠之景象，盛夏嚴冬，徒苦登臨者。二者相比，身臨其境者都能感覺得到的。再看北京昌平的明十三陵，乃以天壽山為背景，羣山環抱，其地勢之選擇亦有其獨到的地方。至於宮殿，若秦阿房宮之覆壓三百餘里，唐大明宮之面對終南山，南宋宮殿之襟帶江（錢塘江）湖（西湖），在借景上都是經過一番研究的，直到今天還值得我們參考。

　　總之，「借景」是一個設計上的原則，而在應用上還是需要根據不同的具體情況，因地因時而有所異。設計的人須從審美的角度加以靈活應用，不但單獨的建築物須加以考慮，即建築物與建築物之間，建築物與環境之間，都須經過一番思考與研究。如此，則在整體觀念上必然會進一步得到提高，而對居住者美感上的要求，更會進一步得到滿足了。

<div style="text-align:right">《同濟學報》建築版 1958 年第 1 期</div>

注　釋

1　徐弘祖，號霞客，明代地理學家、旅行家。遊歷廣泛，著有《徐霞客遊記》，記載其遊歷地人情、地理、動植物等。

2　沈復，字三白，清代文人。林語堂稱其妻陳芸為「中國文學史上最可愛的女人」。

3　厲鶚，號樊榭，清代詩人，浙江杭州人。著有《宋詩紀事》《遼史拾遺》，其《樊榭山房集》十詩九山水。

4　元宗簡（元八），唐朝詩人，與白居易結交二十年。傳說，白居易與其鄰居之前，作詩《欲與元八卜鄰，先有是贈》，書寫對結鄰之後的美麗憧憬：明月好同三徑夜，綠楊宜作兩家春。

5　三海：指位於紫禁城和景山西邊的北海、中海、南海，明清時稱西苑。三海是國內現存歷史悠久、規模宏大、佈置精美的宮苑之一，總體佈局繼承了中國古代造園藝術的傳統：水中佈置島嶼，以橋堤同岸邊相連，在島上和沿岸佈置建築物和景點。

6　袁中道，字小修，湖北公安人，明代文學家。與兄弟袁宗道、袁宏道並稱公安三袁。其遊記直接曉暢，日記體散文對後世文人有重大影響。

7　安徽宣城，古稱宛陵，三國時亦名丹陽。東臨蘇浙，地近滬杭，為安徽之東南門戶。

8　六朝時（東吳、西晉、宋、齊、梁、陳）為帝王的遊樂之地。出於帝都「四神佈局」—— 東方青龍，西方白虎，南方朱雀，北方玄武 —— 的需要，又由於宋元嘉年間湖中兩次出現所謂的「黑龍」，湖名改為「玄武」。

9　據說，吳越王錢俶為北宋皇帝詔入京中，為保其平安返回而建此塔。

10　磚框實際上為橢圓形。

11　姚鼐，安徽桐城人，散文家，與方苞、劉大櫆並稱桐城三祖。

12　明代開國皇帝朱元璋與馬皇后墓，名字源於皇后諡號「孝慈皇后」。

村居與園林

　　我國廣大勞動人民居住的絕大部分地區 —— 農村，在居住的所在，歷來都進行了綠化，以豐富自己的生活。這種綠化又為我國園林建築所取材與模仿。農村綠化看上去雖然比較簡單，然在「因地制宜」「就地取材」「因材致用」這三個基本原則指導之下，能使環境豐富多彩，居住部分與自然組合在一起，成為一個人工與天然相配合的綠化地帶。這在小橋流水、竹影粉牆的江南更顯得突出。這些實是我們今日應該總結與學習的地方。在原有基礎上加以科學分析和改進提高，將對今後改良居住環境與增加生產，以及供城市造園借鑒，都有莫大好處。

　　我國幅員遼闊，地理氣候南北都有所不同，因而在綠化上，也有山區與平原之分。山區的居民，其建築地點大都依山傍巖，其住宅左右背後，皆環以樹木，毛澤東主席的湘潭韶山沖故居，即是一個好例。至於平原地帶村落，大都建築在沿河流或路旁，其綠化原則，亦大都有樹木環繞，尤其注意西北方向，用以擋烈日防風。住宅之旁亦有同樣措施。宅前必留出一塊廣場，以作曬農作物之用。廣場之前又植樹一行，自劃成區。宅北植高樹，江南則栽竹，既蔽蔭又迎風。雞喜居竹林，因為竹根部多小蟲可食，且竹林之根要松，經雞的活動，有助竹的生長，兩全其美。宅外的通道，皆芳樹垂蔭，春柳拂水，

都是極妙的畫圖。這些綠化都以功能結合美觀。在江南每以常綠樹與落葉樹互相間隔，亦有以一種喬木單植的，如栗樹、烏桕、楝樹，這些樹除果實可利用外，其材亦可利用。硬木如檀樹、石楠，佳材如銀杏、黃楊，都是經常見到的。以上品種每年修枝與抽伐，所得可用以製造農具與傢具。至於浙江以南農村的樟樹，福建以南農村的榕樹，華北的楊樹、槐樹，更顯午蔭嘉樹清園，翠蓋若棚，皆為一地綠化特徵。利用常綠矮樹作為綠籬，繞屋代牆。宅旁之竹林與果樹，在生產上也起作用。在河旁溪邊栽樹，也結合生產，如廣州荔枝灣就是在這原則下形成的。池塘港灣植以蘆葦，或佈菱荷，如嘉興的南湖，南塘的蓮塘，皆為此種栽植之突出者。這些都直接或間接影響到造園。雖然園林花木以姿態為主，與大自然有別，卻與農村村居為近，且經修剪，硬木樹尤為入畫。因此如「柳蔭路曲」「梧竹幽居」「荷風四面」等命題的風景畫，未始不從農村綠化中得到啟發的，不過再經過概括提煉，以少勝多，具體而微而已。

　　對於古代園林中的橋常用一面闌干，很多人不解。此實仿自農村者。農村橋農民要挑擔經過，如果兩面用闌干，妨礙擔行，如牽牛過橋，更感難行，因此農村之橋，無闌干則可，有欄亦多一面。後之造園者未明此理，即小橋亦兩面高闌干，宛若夾弄，這未免「數典忘祖」了。至於小流架板橋，清溪點步石，稍闊之河，曲橋幾折，皆委婉多姿，尤其是在山映斜陽、天連芳草、漁舟唱晚之際，人行橋上，極為動人。水邊之亭，綴以小徑，其西北必植高樹，作蔽陽之用，而高低掩映，

倒影參錯，所謂「水邊安亭」「徑欲曲」者，於此得之。至於曲岸迴沙，野塘小坡，別具野趣，更為造園家藍本所自。蘇州拙政園原多逸趣，今則盡砌石岸，頓異前觀。造園家不熟悉農村景物，必導致傖俗如暴發戶。今更有以「馬賽克」貼池間者，無異游泳池了。

農村建築妙在地形有高低，景物有疏密，建築有層次，樹木有遠近，色彩有深淺，黑白有對比（江南粉牆黑瓦）等，千萬村居無一處相雷同，舟行也好，車行也好，十分親切，觀之不盡，我在旅途中，它予我以最大的愉快與安慰。這些景物中有建築，有了建築必有生活，有生活必有人，人與景聯繫起來，所謂情景交融。我國古代園林，大部分的摹擬自農村景物，而又不是純仿大自然，所以建築物佔主要地位。造園工人又大部分來自農村，有體會，便形成可坐可留，可遊可看，可聽可想，別具一格的中國園林。它緊緊地與人結合了起來。

農村多幽竹嘉林，鳴禽自得，春江水暖，鵝鴨成羣，來往自若，不避人們。因此在園林中建造「來禽館」，亦寓此意。可惜今日在設計動物園時，多數給禽鳥飽受鐵窗風味，入園如探牢，這也是較原始的設計方法。沒有生活，沒有感情，不免有些粗暴吧！

1958 年《中國古代建築史初稿》

陳從周生平

此生平係根據樂峰所著《陳從周傳》編纂而成。

陳從周，浙江杭州人。別名梓室、梓翁，同濟大學教授，中國聞名的建築學家、園林藝術家。他是我國繼明朝計成、文震亨，清朝李漁之後，現當代既能親自動手造園、復園，又能著書立說、品評、記述中國園林的第一人。

1918　11 月 27 日出生於浙江省杭州市。童年時期即喜歡養花種草、疊石理水，喜愛繪畫，喜背古詩。

1938　入之江大學文學系中國語文學科。詩詞師承夏承燾教授。

1942　畢業後，受聘於杭州市立師範學校。

1943　與海寧蔣定結婚，為徐志摩姻兄妹。徐志摩堂姐亦為陳從周二嫂。得悉志摩軼事，開始了對徐志摩的鑽研。

1944　長女陳勝吾出生。省立杭州中學任教，杭州市立中學任教。

1946　兒子陳豐出生。聖約翰大學附中任教。張大千收其為入室弟子。

1948　於上海舉辦個人畫展，以《一絲柳一寸柔情》蜚聲海上畫壇。

1949　發表處女作《徐志摩年譜》，成為當今研究徐志摩和中國現代文學史的寶貴資料。《陳從周畫集》刊印。

1950　任蘇州美術專科學校副教授，教授中國美術史，結識古建築專家劉敦楨教授，開始

古建築生涯。同年秋，執教於聖約翰大學建築系，正式教授中國建築史。

1951　受聘於之江大學建築系，兼課於蘇南工業專科學校，課餘開始了蘇州古建築、古園林以及諸多名人故居的考察。

1952　小女陳馨出生。院系調整，執教於同濟大學建築系，受黃作燊副主任之託籌建建築歷史教研室。

1953　師從我國古建築研究鼻祖朱啟鈐先生。與劉敦楨先生結伴至曲阜，對孔廟作詳細的勘察與考證。《漏窗》出版。

1954　《文物參考資料》雜誌上發表了第一篇有關古建築考察專文 —— 吳縣洞庭東山楊灣廟。勘察虎丘塔，揭開了虎丘塔的結構之謎，成為太平天國之後第一登塔人。參與上海龍華塔復原修繕。

1956　代表作《蘇州園林》問世，提出了「江南園林甲天下，蘇州園林甲江南」的論斷，抓住了蘇州園林的本質特徵 —— 文人園林的詩情畫意，總結歸納了中國園林造園手法，諸如借景、屏障、對景等。

1957　參與指導上海豫園修復工程，發現豫園原配門額。《上海的豫園與內園》發表。

1958　《蘇州舊住宅參考圖錄》出版。批判營造學社，梁思成說：「我反對拆北京城牆，他反對拆蘇州城牆，應該同受到批判。」返滬後同濟大學建築系將其撤職。繼續勘察無錫、揚州等地。《建築中的「借景」問題》《村居與園林》《西湖園林風格漫談》發表。

1959　於北京舊香山飯店編寫《中國建築史》。

1960　參與指導嘉定孔廟、松江佘山秀道者塔的修復、設計工作。赴浙江勘察古建築，發現安瀾園遺址。

1962　勘查揚州園林，發現並考證了石濤唯一存世的疊石作品片石
　　　山房。《瘦西湖漫談》《揚州片石山房》發表。

1963　獲碩士導師資格。與梁思成同赴揚州，參與鑒真紀念堂的設
　　　計。《紹興的沈園與春波橋》發表。

1965　受陸小曼臨終囑託，後將《志摩全集》排印樣本送回徐家，
　　　陸的山水長卷轉交浙江省博物館。

1971　皖南幹校勞動改造。其間依然對歙縣民居、古建築進行勘察、
　　　研究。

1972　梁思成去世，抱病徒步翻山越嶺到縣城發唁電。因胃出血結
　　　束幹校生活，恢復同濟大學教授職位。參與連雲港海清寺塔
　　　修理工程。

1973　勘察山東、江蘇古建築。為保存聊城明初光嶽樓大木結構作
　　　出重要貢獻。

1974　勘查安徽古建築。

1975　赴湘西、長沙勘察古建築。艱難困苦下著述《梓室餘墨》四十
　　　餘萬字，詳細記述了一生中的交往、研究、各地山川風光、
　　　民俗、民情、遺聞軼事。

1976　《蘇州網師園》發表。

1977　與貝聿銘先生在上海見面。

1978　《說園》發表，與其後四篇奠定了他 20 世紀園林之父的地位，
　　　前後出版英語、日語、德語、法語、意大利語譯本。將網師
　　　園殿春簃模製，輸出至美國紐約大都會博物館，即明軒。貝
　　　聿銘雅囑他寫就長卷水墨丹青《名園青霄圖卷》，復請國內文
　　　化耆宿、書法名家題詠，現存紐約貝氏園，成為一件極為珍
　　　貴的書畫名品。

1979　《蘇州滄浪亭》《恭王府小記》發表。

1980　倡導重建杭州雷峰塔。寫信給山西平遙縣政府，要求保護好平遙古城。到處演講報告，所到之處極受領導、羣眾的歡迎和接待。

1981　《園林美與崑曲美》發表。

1982　主持紹興應天塔修復工作。《蘇州園林》日語版出版。《園林與山水畫》發表。

1983　勘查蘇州周莊古建築。針對全國旅遊熱、修復名勝古跡熱，提出口號：還我自然！綠化為文化服務。綠化在先，造園第二。創建綠文化等。針對一切向錢看的現象，宣稱，「梓翁畫圖不要錢。」主持佔鰲塔修復工作。指導修復豫園東部，營建天一閣東園。《揚州園林》出版。

1985　受聘為美國貝聿銘建築設計事務所顧問。

1986　《紹興石橋》出版。5 月 27 日蔣定去世，安葬於海鹽南北湖。參加日本建築學會百年紀念。

1987　豫園東部竣工，成為上海招待國賓最佳處所之一。11 月 29 日，獨子陳豐在洛杉磯遇刺身亡。

1988　修復豫園東部古戲臺，增建看廊。忍受着喪妻失子之痛，通過媒體和政府部門奔走呼號，阻止當地人濫採山石、大肆捕鳥，成功拯救南北湖風光。《上海近代建築史稿》出版。

1989　天一閣東園落成。獲日本園林學會海外名譽會員稱號。籌劃重建水繪園。常年辛勞兼親人逝世，嚴重損害健康。驅車八小時赴蘇北考察，中風，送上海醫院救治。

1990　商務印書館（香港）有限公司出版《中國名園》，全書用詩詞一般的語言描述了各地園林之精華。

1991　看到《中國環境報》2 月 26 日有關南北湖遭受新一輪炸山捕鳥的報道，上書江澤民主席，「敬懇澤公開恩，救救南北

湖！」再次成功拯救景區。設計營造的昆明楠園竣工，自評道，「紐約的明軒，是有所新意的模仿；豫園東部是有所寓新的續筆，而安寧的楠園，則是平地起家，獨自設計的，是我國園林理論的具體體現。」《書邊人語》由商務印書館（香港）有限公司出版。《同里退思園》發表。

1992　為保護徐光啟九間樓過於激動，引發腦出血兼胃出血。七日七夜不吃不喝，瑞金醫院（發了兩次病危通知）努力保住了生命。餘生臥病不起。

1994　收官之作如皋水繪園重建竣工。

1995　復發得救，思維依然敏捷。

1998　南北湖提議在當地建立陳從周紀念館。

1999　9 月 7 日，貝聿銘專程從美國來滬到梓室探望。執手相看，久久不忍離去。

2000　3 月 15 日 3 時 23 分 53 秒，於住處逝世，享年 82 歲。

2001　陳從周藝術館落成，亦名「梓園」，隱於南北湖畔的院落裡，風景如畫。5 月 7 日，骨灰從上海運抵此處。

陳從周　著

責任編輯　陳　軍
裝幀設計　鍾文君
排　　版　高向明
印　　務　林佳年

出版　中華書局（香港）有限公司
　　　香港北角英皇道四九九號北角工業大廈一樓 B
　　　電話：（852）2137 2338
　　　傳真：（852）2713 8202
　　　電子郵件：info@chunghwabook.com.hk
　　　網址：http://www.chunghwabook.com.hk

發行　香港聯合書刊物流有限公司
　　　香港新界大埔汀麗路三十六號
　　　中華商務印刷大廈三字樓
　　　電話：（852）2150 2100
　　　傳真：（852）2407 3062
　　　電子郵件：info@suplogistics.com.hk

印刷　美雅印刷製本有限公司
　　　香港觀塘榮業街六號海濱工業大廈四樓 A 室

版次　2020 年 5 月初版
　　　©2020 中華書局（香港）有限公司

規格　16 開（235mm×160mm）

ISBN　978-988-8675-68-5